見　照

想　想

照　見

—————

王

志

宏

現任《經典》雜誌總編輯、慈濟傳播人文志業基金會傳播長。政大企管系畢。著有《在龍背上──青藏高原十年紀行》、《須彌山之東》、《香格里拉以西》、《行雲流水》等書。自1998年起帶領《經典》雜誌採訪團隊製作眾多報導專題，迄今共獲40餘座金鼎獎。個人並獲「圖書主編」、「最佳雜誌編輯」、「最佳專題報導」、「雜誌攝影」、2010年「雜誌類特別貢獻獎」等九座金鼎獎項。二十八歲開始進入西藏拍攝，在青藏高原上以鏡頭隨著藏人遊牧生活時，對人生有了不同的省悟，也促使他後來與友人成立「中華藏友會」，投入青藏高原牧區醫療援助計畫，落實人道與生態關懷。迄今旅行了六十餘國，仍嘗試跨越自身經驗的邊境中。

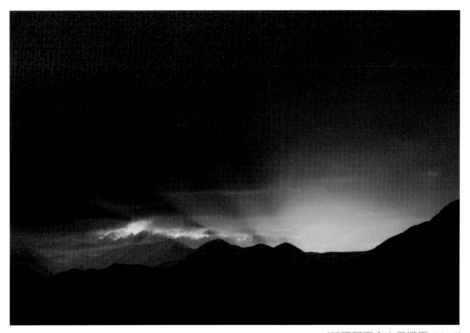

(新疆阿爾金山保護區 2010)

自序 —— 出去走走

越過自身經驗的邊境就是世界。

——瑞薩德·卡普欽斯基

黝黑的講堂，台上講者用柯達幻燈機所播放的一張張幻燈片，銀幕的繽紛影像反射在全神灌注的觀眾臉上，我年輕時被如此表達的魔力激發，如此竟也成為了未來人生一路的執著。

其實我也曾如此比較：與其為文字創作者，即便窮盡一輩子的爬梳，可能還存不滿一張5.2吋磁片；而一幀幀幻燈片可是包含了創作、記錄，當然更是人生旅程的足跡。這可是實體的一落落、甚至是一箱箱的回憶，而且對比於文字的黑白，它可是彩色的！（當然，緣於時代的變遷，數位化的貯藏，所有照片累積也無法塞滿一個大容量的硬碟，原本一落落的底片，也因為無暇處理，而成為一堆堆彩色的資料，幾度狠心想丟棄，可能還有環保的疑慮！）

之後以攝影成為第一份的正式工作，可不是衝動而是篤定。我學的是管理，拿著履歷表去應徵攝影工作，總是會讀出一種「老弟！發生了什麼事？」的表情。這應是追溯到我上高中時，父親去日本帶回了一套相機給我，但高中生時代無暇與無心深入攝影殿堂，但是揹著沉重長短鏡頭的尼康機械快門相機，多了一絲父親的親情連繫。一旦進入到大學，就習慣拿起相機四處游走，我了解到相機對個人最大的奧義是出去走走——「出走」，因為藉由小小觀景窗的搜尋，無論是周遭或異地，竟能神奇地增加寬廣無限的視

界，進入了「新」世界。於是認定攝影就是一種以出走為本質的工作，相較坐在辦公室內計算著成本，設定著利潤的管理工作，當然不再會是人生的首選。

而我的人生一度就是出走，返家，再出走……。

這個工作告一個段落，應是在「經典」的創辦。我應證嚴上人之邀而開始、迄今已歷二十六個年頭的總編輯角色；於是，即便想恣意出走，卻因管理工作而無法再隨性。

這本書的誕生應是源起於疫情。因為疫情，經典雜誌原引以為傲的田野採訪，囿於出國難度與隔離的現實、囿於受訪者擔心人與人近距離接觸而多數婉拒受訪，由於擔心著稿源，擔心著雜誌內容無法多元，為了填補內容，於是我開了專欄。我思索著可借旅行過的國度，因應著現實的新聞，回應著過去的經驗，如此多了沉澱、也積了厚度，將專欄訂為「照見想想」，我寫下：照相當下是記錄，過後是紀念與回憶，如能再想想就成了見證。

當然，多年來的讀者也知曉：我的攝影總是伴隨著文字的。畢竟在一人走闖江湖的當年，僅有攝影作品，有時現實上並無法換取足夠的麵包與奶油來維生！於是我的每個故事總是攝影與文字相伴；照見想想，亦然。

目錄

緬甸 憂鬱藍調——
民主改革和軍事專政的競技場

二〇二一年二月一日緬甸的翁山蘇姬再被軟禁，這個歷數十年奮爭，終在二〇一五年十一月勉強建立的脆弱民主制度，短短六年不到就夭折。國際新聞裡的緬甸總輪迴於內戰或染血的政治漩渦裡，但我多年關注的緬甸其實不僅於此：

從上世紀八〇年代中期，搭著武裝士兵保護的機動舢舨，數趟越過泰國邊境薩爾溫江從北到南分訪緬甸叢林裡不同族群少數民族的難民營與反抗軍。是時二十來歲的我，腎上腺素亢奮下的短暫戰地記者冒險刺激經驗外，對這個二戰前東南亞首屈一指的富裕國家，如何淪落至此，更加深了一解究竟的決心。

從十九世紀大英帝國殖民，到一九四二年翁山和尼溫所領導的緬甸獨立軍引領日本佔領緬甸，日軍兵敗與英帝國衰弱，緬甸終獲獨立。隨後翁山等六位內閣閣員被暗殺，再加上尼溫奪權，確立一黨專政，實行緬甸式社會主義，信仰佛教的緬族人與周遭山區多信仰基督教的少數民族遂開始長期武力對抗。

緬甸慢步解除鎖國的竹籬笆，我也因緣陸續拜訪仰光、曼德勒等地，除了在蒲甘的頹圮佛塔上欣賞落日餘暉，對比曾經興隆的佛國，現地領悟著成住壞空的四劫映照；也曾攀援木架深入地底紅寶石礦的採擷現場；期間更連夜包車闖過軍隊封鎖中的密支那。緊張刺激的行程是當年每趟深入緬甸定會遭遇的，但每

次探訪我一定抽空流連在仰光大金寺(Swedegon)內，浸淫在善男女的虔誠結界裡。心中思索對比於邊境叢林內烽火不已的族群殺戮而深感不解？同時也問為何廣沃豐饒的大地未能哺育大部分一無所有的百姓？兩極化的緬甸真實處境，除了同情，更多了無奈。

二〇一〇年十月二十一日，緬甸國家和平與發展委員會頒布法令，正式啟用新憲法確定新國旗和新國徽。並且把國名由緬甸聯邦改為緬甸聯邦共和國。彷彿出現了曙光，造訪當下，街頭到處可見印有翁山蘇姬照片的Ｔ恤販售。我曾上溯伊洛瓦底江上游的欽敦江直至緬印交界口岸，是時感覺到緬甸有如上世紀八〇年代中國，蘊釀著甦醒的氛圍。

令人不可思議，二十一世紀初的緬甸經濟總體水平，反而比二次大戰前還低。一九三六年緬甸國內生產總值(GDP)已達一二二億美元，人均年收入七七六美元，而二〇〇四年十一月的統計數字，緬甸國民人均年生產總值僅三五六美元，可見緬甸的經濟發展幾乎陷入停頓或倒退。但這個數字因著體制轉變，在二〇一八年已急速上升到一三二六美元，但因著軍政府蠻橫到流血政爭又滑至一二〇〇美元。

然而這次的政變，世人憂慮是否會重蹈二戰後的軍政府鎖國？

我憶起上回在欽敦江上的夜暮低垂下，張著花布拼補的帆返家的漁民，我無法下著自得悠閒等形容詞，但這個憂鬱的藍調，適足說出我的心情。

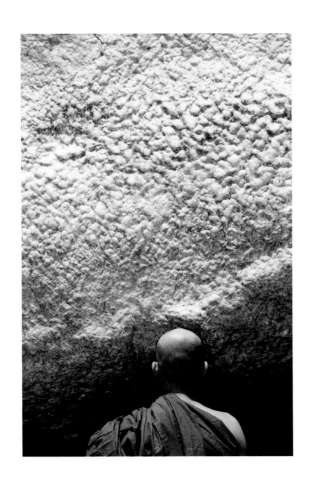

緬甸大金石旁冥想中的僧侶Kyaik Htee Yoe Pagoda(左，緬甸 1994)。緬甸欽敦江上，夜暮低垂，張著花布拼補的帆返家的漁民，透著憂鬱的藍調(右，緬甸 2013)。

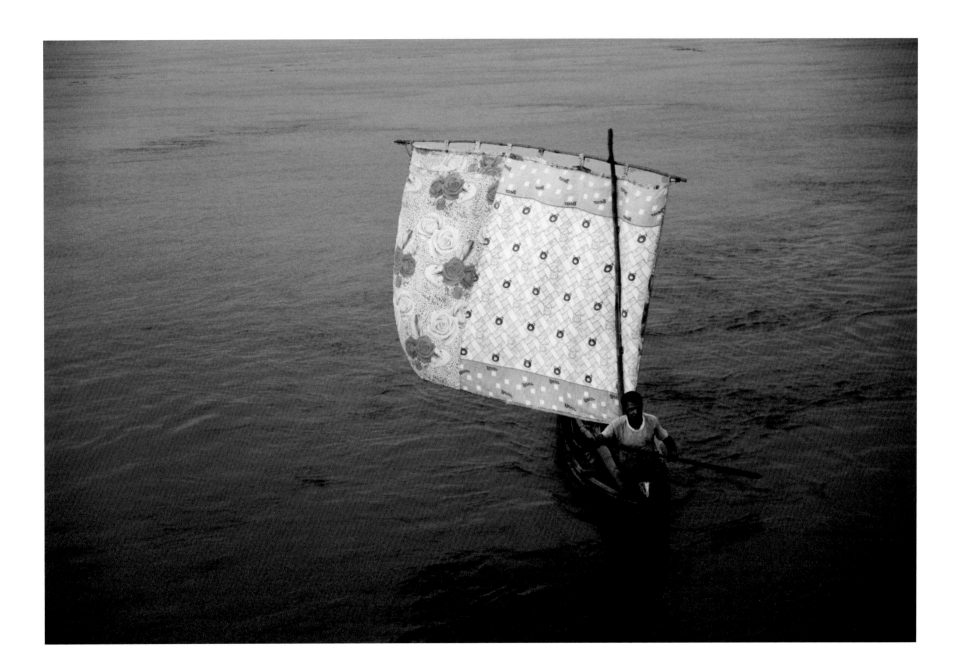

數大還真的是美——屏東滿州南仁湖蝶類觀察

家裡的小院子總是輕易地可以看見鳳蝶飛舞，雖然是在如里山的鄉間，但蝴蝶群舞的場面也應是這些年才有。

每回看到蝶舞，總是輕易地重拾四十餘年前的記憶：當時的國中暑假作業有規定蝴蝶標本的製作，我是如何認真對待，甚至還專程到台北圓環旁天水街的化工店，去買了製作毒瓶的四氯化碳。然後帶著捕蝶網到鄰近觀音寺的花園裡，記得不是太困難的事，幾個下午，就輕易地捕到鳳蝶、粉蝶與蜻蜓，將捕到的蝴蝶放入毒瓶中，一會兒取出不動的蝴蝶，再用大頭針釘在盒子裡，我還用了一個圓筒型的冰淇淋保麗龍盒裝了那個假期的滿滿斬獲。開學後好不得意地交出作業，是時才發現，我好像是唯一如此認真執行這項作業的學生，一筒蝴蝶標本並沒贏得老師的青睞，眼神中依稀還有一種責備，不去讀書怎麼浪費時間去做這種事？我想那一瞬間，我剛燃起的生物學家野心的小小火苗就硬是被澆滅了。

隨後當台灣愈來愈富裕，卻發現觀音寺花園內的蝴蝶不若兒時的記憶數量，也曾經有一段時間看不到蝶舞的畫面。隨後我也不再涉足那座花園，想想這也是原因之一。

少年時捕蝶的記憶雖被壓抑，但往後工作中任何相關蝴蝶的報導，應是代償作用吧，編輯起來總是格外用力。

「我們滿州的咬人『果』，可以長到三公尺高，不像你們北部都矮矮的。」盧美枝這位穿上一身勁帥俐落的解說員制服的中年婦人，雖是濃濃的台灣國語，卻是墾丁國家公園管理處安排的解說員，她是在地的滿州鄉人。我是花了好長一段時間，才知曉她說的是咬人「狗」。但從她口中迸出諸如琉球紫蛺蝶、稀有的黃裳鳳蝶、路邊的芒萁等學名，且隨問隨答，直如活生生的南仁湖生態百科全書。她驕傲地說可是準備了很久，上很多課、觀察與硬背了很多資料才能考上解說員。當然這也是拜屏東科技大學陳美惠教授與墾管處推動已久的生態旅遊計畫，即為社區營造再加上保育所賜。「除了陪同解說，也要做到生態調查、日常監測，甚至村裡的老人訪視。」盧美枝說著。生態旅遊也創造許多附加價值，遊客尋訪自然景觀，聽解說員講解早年部落生活、古早傳說，生態旅遊維護生態多樣性的同時，也保存了山村社區最具特色的在地文化。

「大白斑蝶！」盧美枝指著剛飄過我們頭上黑白條紋的大蝴蝶說。展翅可達十四公分的大白斑蝶，它身上黏著一線反射陽光的蜘蛛絲，在空中乘氣流滑翔旋轉，大辣辣招展且無畏的優遊。

「大白斑蝶的幼蟲吃的是一種叫做『爬森藤』的有毒植物，屬於夾竹桃科，因為有毒而有恃無恐，所以可以避開泰半的掠食者！這就是大白斑蝶為什麼可以飛得這麼慢，也是牠另外稱號『大笨蝶』的由來。」

據說單是南仁湖這裡就有上百種的蝴蝶。下午時山谷的樹叢竟搖曳得十分不自然，原來是青斑蝶、小紫斑蝶與琉球紫蛺蝶成千上萬群聚讓人有了錯覺，牠們或停在枝上，或舞動著。

盧美枝也說這是她第一次看到，她等一會得LINE給負責生態調查的教授看。我們隔著距離，壓住悸動的心情，靜靜地觀察，數大還真的是美！

想想蝴蝶這數十年間的消長，也應是台灣生態的最佳見證。感謝一切……

南仁湖山谷裡，群聚的斑蝶、小紫斑蝶與琉球紫蛺蝶，數大真是美。 *(台灣 2021)*

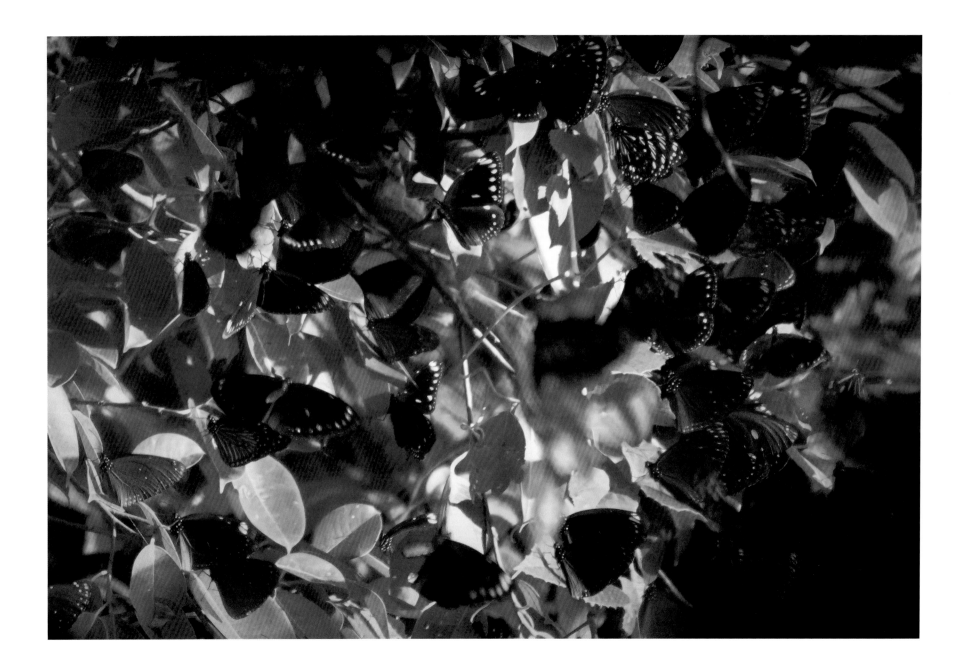

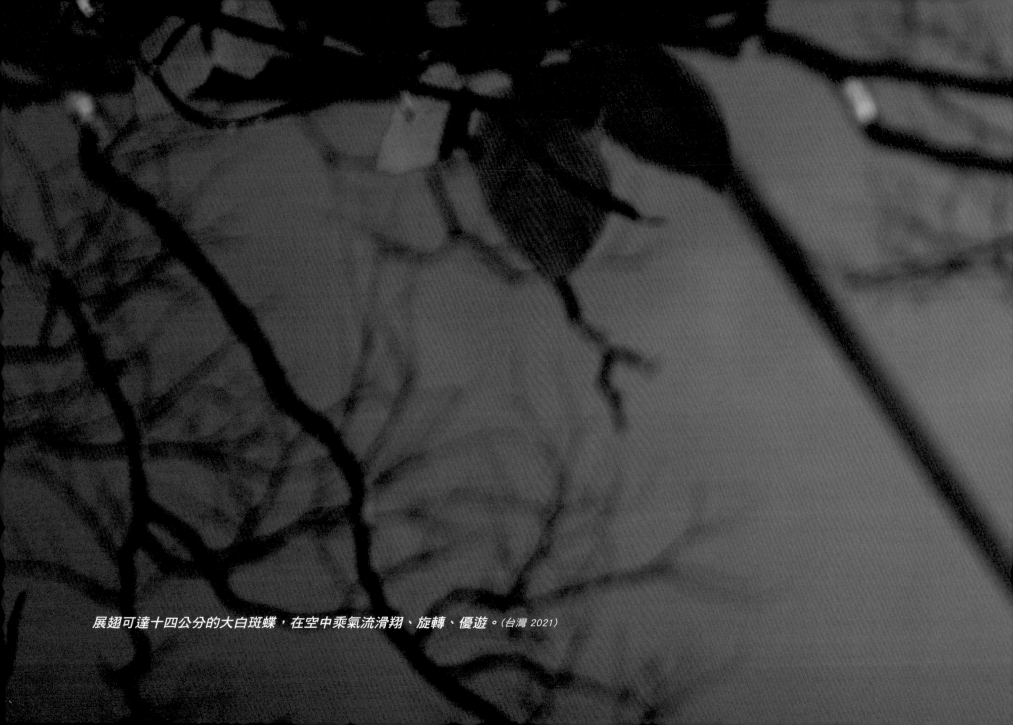
展翅可達十四公分的大白斑蝶，在空中乘氣流滑翔、旋轉、優遊。（台灣 2021）

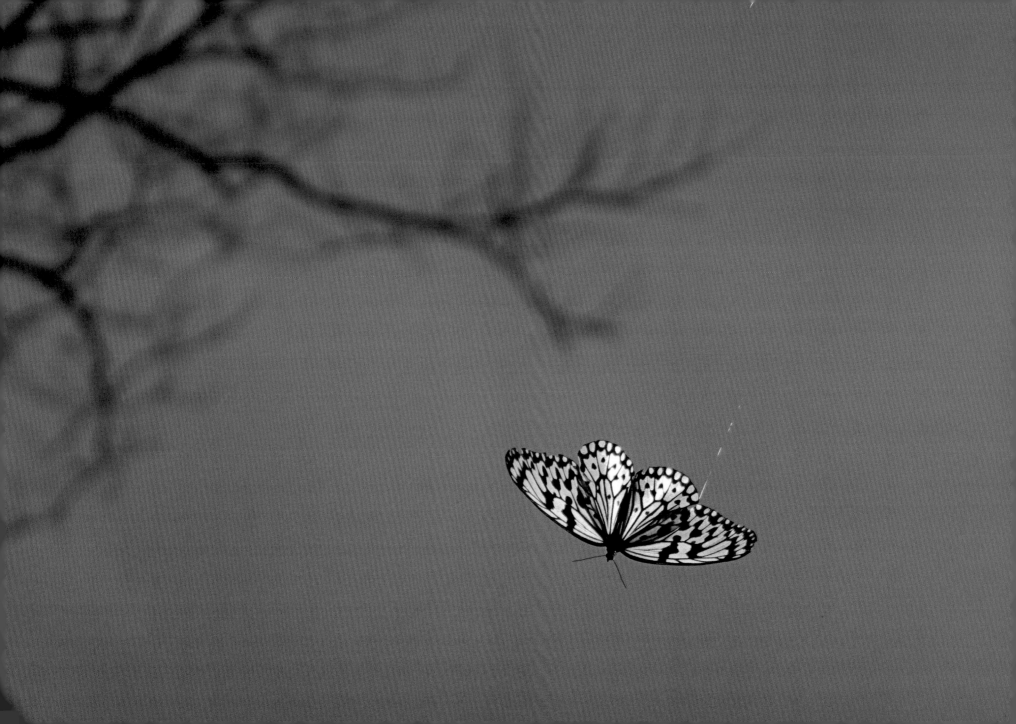

在那遙遠的地方——新疆人文生態札記

我一路悠哉尾隨著一群被趕入新疆于闐熱鬧巴剎的羊群，直到飼主準備將牠們一一移上卡車，這下羊群突然間四處逃竄，果然在市場內起了一陣小騷動，只見年輕助手嘗試抓羊，兩手俐落地各攢著一頭羊，最後還用兩膝夾了一頭，如此尷尬地尋求協助，我僅記得邊按快門邊隨著旁觀者喧笑，反倒記不清結果如何了。

對攝影者來說，玻璃窗是神奇的拍照主題輔件。拍攝主題如在玻璃窗後，會讓觀眾如同透過攝影者觀景窗的眼所捕捉到，對作品有著窺探的意味；而如果是玻璃窗反射的影像，因為多少會扭曲變形，於是可營造出一種虛實假真的氛圍。而如果同時有入射與反射的加乘效果，接下來就是等待與好好經營決定性的瞬間。

在新疆喀什城內的一間面紗店前，我等候一位維族婦人走過，來與櫥窗內的模特兒互相對照，同時左下角的窗內仍有一個熟睡的小嬰兒，抓緊最佳的時刻，我按下了快門。

數個世紀以來，喀什一直是天山以南地區的政治、經濟、文化、交通和軍事中心。它是古代絲綢之路北、中、南線的西端交匯處，歷來就是中西交通樞紐和

商品集散地。本地的習俗與中亞乃至阿富汗、巴基斯坦相似，唯獨語言是突厥語系。

我的新疆初行，始於上世紀的九〇年代。當時仍算是年輕的我，也因曾旅行過北非國家，因此對伊斯蘭世界尚不至過於陌生。但一離開漢人為主的甘肅，接觸到新疆沙漠與綠洲裡的語言、膚色甚至宗教習俗皆迥異的維吾爾族，彷彿進入另一個國度。慕絲路之名而一路闖盪的我，無論進入維吾爾族的店家、或鄉間的維吾爾族農家，他們謹守著伊斯蘭古禮，展露對旅行者的好客與熱情，我因而嘗過農家壓箱的比糖水還甜的甜瓜。

當時也拜訪了幾處自一九五四年起分散在南北疆各地共兩百多萬人、其中90%是漢人旳新疆建設兵團。兵團除了經營大型農場等農、經業務，其實仍是準軍事組織，團內當然不同於維吾爾族的農村，即令歷經數十年的存在，與周遭仍多了點格格不入的感覺。

而進入二十世紀後的再次環南疆之行，期間我也數度旅行過烏茲別克、阿富汗與巴基斯坦等中亞諸國，是時阿富汗的動盪也著實鼓噪了新疆少數民族。喀什歷史上一直是新疆獨立運動的策源地之一，也是各相關伊斯蘭組織在中國境內的主要活動地點。揹著相機遊走的我，當下感受不到以往的熱情，空氣中瀰漫著濃厚對外來客的懷疑與不安氣息。

這股不安，還延續到沿著二一九國道上爬至阿克賽欽。同行的友人開著玩笑說，我們進入了不需簽證的印度。

位於喀喇崑崙山脈和崑崙山脈之間、海拔約五千公尺的阿克賽欽總面積四萬二千六百八十五平方公里，其中約三萬平方公里是中、印邊界西段的爭議地區。一九五〇年代後期，中國在阿克賽欽地區修建新藏公路，中印邊界爭端由此發酵。目前中國實際控制了阿克塞欽的大部份，但印度宣稱對部分地區擁有主權，將其認定為拉達克的一部分。

記不記得印度經典電影《三個傻瓜》最後一幕，男女主角再次相遇的絕美場景？沒錯，就是海拔四千二百八十五公尺高的班公湖。

只不過，另一場真實的相遇是二〇二〇年六月起到二〇二一年的二月止，全世界人口最多的中、印兩國，數十名士兵在阿克賽欽班公湖畔的流血衝突中喪生。

現實是印度控制了湖西，中國控制了湖東。

面紗店的櫥窗，反射走過的維族婦人；恰與櫥窗內的模特兒、左下角的窗內熟睡的小嬰兒互成有趣對照。(新疆喀什2006)

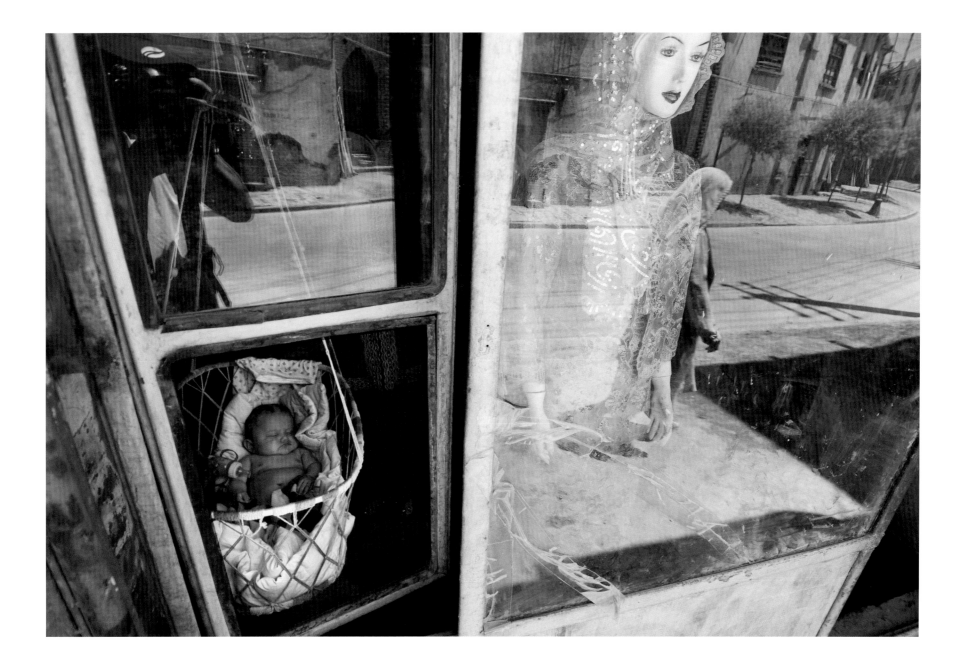

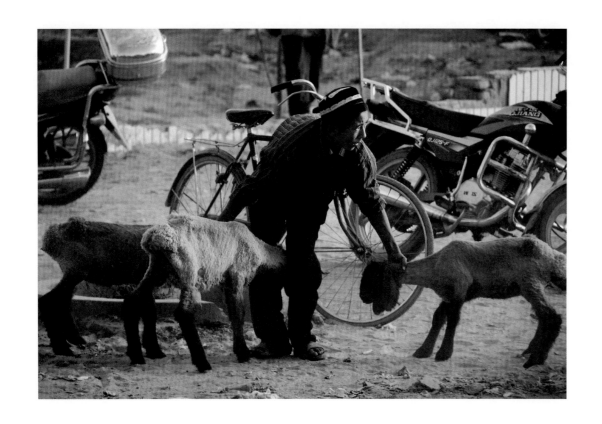

于闐市場內羊群四逃，飼主助理兩手各抓一頭羊，兩膝夾了一頭，尷尬地尋求協助（左）。班公湖東半部由中國管控，圖為湖畔的小碼頭（中）。位於喀喇崑崙山脈和崑崙山脈之間、海拔約五千公尺的阿克賽欽，是中印邊界西段的一個爭議地區（右）。*(新疆 2006)*

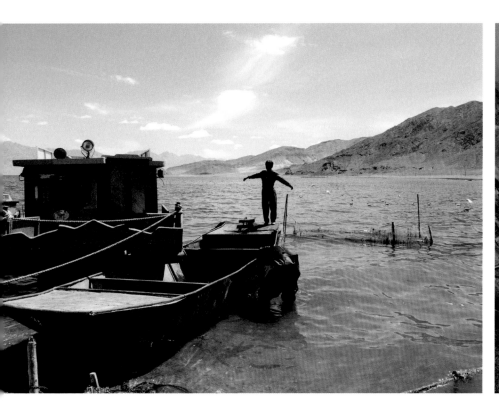

印度不思議 ——
東方文明古國的現代觀察

這是張糟糕又沒美感的照片？沒錯是我拍的！而且是在驚魂之後，可惜的是最驚心動魄的一幕，我沒有拍到。

事實是如此：某年應邀去印度採訪，當然重點在台、印的經貿關係，所以天天滿滿的座談與部會、公司乃至於工廠拜會。我向陪同的印度外交部官員要求幫我安排某天特殊行程，諸如參觀廟會等，他很費心地找到地區的兩位地方官員陪我到清奈鄉間剛好有廟會的印度廟參訪。正慶幸能脫離對我而言相對無聊的官方行程，同時又滿足了近身觀看廟會遊行的場面，因為感恩於是我提出請他們午餐的邀約。他倆很快在鎮上尋得一個餐廳，帶我逕上二樓素食專區，就座後侍者前來，在桌上鋪了三片權充餐盤的芭蕉葉，隨後在葉子上舀上鷹嘴豆咖哩、蔬菜咖哩，並配以炸物等配菜，當然還盛上一坨白米飯。

「沒有餐具？習用左手的我可否用左手取食？會不會對當地人來說是不敬？左手還是右手？吃完油油地，等下如何拿相機……」正當我在腦海裡盤旋著這些大哉問時，對方已迫不及待的正大快朵頤吃將起來，我的躊躇不動，引起了他倆關注，我回答沒事，但其中一位「熱心與雞婆」地嘗試給我用餐指導，二話不說將他吃到一半的溼漉漉黏答答的黑黝黝右手，直接給伸到我的芭蕉葉上，

將我的咖哩與白飯如此攪拌起來。我的腦門剎時一片空白，全然忘了要拍這個決定性的瞬間，我僅知道我仍得故作鎮靜，他原是想好心示範給我看。不能質疑人家的好意，並思索著如何能不失禮地吞下且避開他攪和過的部分。直至最後，他倆喚來跑堂，給了我湯匙與叉子。這個經驗如同我上世紀九〇年代剛開始在西藏旅行時，一位老先生，看我揉不好糌粑，硬是好心搶過我的碗兀自幫我揉好一樣，但我才看到他撿完犛牛糞，當然沒洗手……。我著實喜歡印度的這一面，對外來客的好客友善，尤其對攝影者來說，他們對相機不會排斥，並且喜歡被拍照。

被認為是人類發展進化中的黑暗面，連佛陀都無法有效地渡化與廢除的印度種姓制度，是我在印度亟待了解的。在新德里的五星級凱悅飯店，我與當地一位有著婆羅門姓階級的同業聊了起來，以一個自由主義者，他個人並不贊同這個種姓制度，不過他說如果還原三千多年前的時空背景，曾規定身為婆羅門僅能有一間草屋與三件衣服，而如果父親當老師，兒子就能耳濡目染就近學習，同樣的鐵匠與農夫的兒子相同，世襲制某方面是可省下許多社會資源的。

乍聽有理的說法，倒令我聯想起一幕無法忘懷的對話。那是我在柏林圍牆仍未拆除前，曾進入東柏林採訪當時東德的一位國寶級女雕刻家。即使在鐵幕時期，憑著國際級藝術

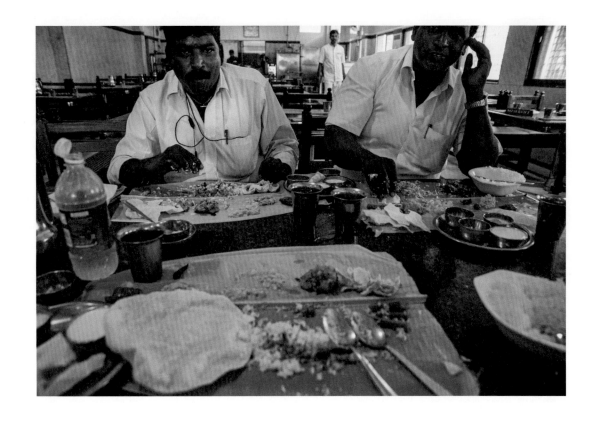

在印度採訪時，遇到當地人示範如何用餐（左）。在印度教中，牛是神的化身（中），印度人也崇拜猴，在印度廟裡的猴群享有在芭蕉葉上吃咖哩飯的待遇（右）。*(印度清奈 2011)*

家的身分，她是少數能來去東、西德的革命元老。她曾語重心長地說：「參與革命的伙伴很多都是如她一樣的布爾喬亞，年輕時滿懷著淑世理想，但一旦掌權後，他們都變了……。」即使是時空背景的差異，但無解的是，人類社會的發展某些諸如權力與階級利益的分配的不平總是一再重複著，僅是套上不同的名詞。

在印度，不單是人的等級與宗教有關，動物的等級也與宗教有關。在印度教中，牛是溼婆的坐騎，每頭牛背上都可能有溼婆神乘坐，這樣牛就成了神的化身。為了能在來世投個好胎，現世就應該好好對待神的化身。

印度人也崇拜猴。在印度經典《羅摩衍那》中，印度猴神哈努曼的故事家喻戶曉。唐朝的玄奘大師應是帶了一隻猴子返國，才被穿鑿演化成孫悟空吧。在印度廟裡的猴群可是享有在芭蕉葉上吃咖哩飯的待遇。

抬著神祇的獅子座騎的遊行隊伍在廟裡巡弋，而寺廟裡眾多的神龕都分守著祭司指引著前來祈禱的善男信女們。傳說中印度有三億三千萬個神，也許因祂們三千年來的一路呵護，這個古老大地成為哺育著十四億人口的巨大國度，依舊以傳統慢步顛躓進入二十一世紀。地大並不富饒，但鮮少聽聞飢荒。提供全世界最佳的軟體人才，但全國國民身分證系統仍尚未全然架構完畢。我問著陪著我的外交官員，為何印度人口眾多，但體育的

國力卻是羸弱？他說他們著重在腦力的培養勝過體力。

我的印度之旅，鎮日就是矛盾、複雜與妥協的思辨加上五味雜陳的感官之旅所集成。

而印度的三億三千萬個神祇，也著實讓他們度過險峻疫情的危機，往著世界人口第一大國邁進。

抬著神祇的獅子座騎遊行隊伍，在廟裡巡行。*(印度清奈 2011)*

從底片到數位——

歷數十年的青藏變遷記錄

香港的老友黃效文傳來他在藏北無人區旅行的照片，雖值疫情期間，但看到他與一行人進入到藏北的文部、當惹雍措等地、我腦海裡想像著與其一同駕著越野車奔馳其間的畫面。我知曉他是故意刺激我，讓我心癢，因為三十年前我們曾一同數次艱困地旅行該地。當時為了橫越千百公里的無人區，車頂與後車廂都滿載著汽油桶、食物、帳篷等民生物資。印象裡曾計算著整天的路程所交會的車輛來衡量偏僻程度，有一天的記錄是遇上迎面而來的一部小北京吉普與一部腳踏車。當時仍沒有衛星導航，旅行過此的車輛，車輪輾過脆弱的植被，輕意留下輪痕，我們依著前人行車的輪痕摸索前進，人煙罕至的大荒原，但草地上畫滿交錯的平行長線，這就是羌塘高原。

三十年過後，科技是進步了，但這幾年來，西藏的政治氣氛嚴厲，藏人旅行被諸多限制，據說為了杜絕自焚，加油除了要證件，也僅限直接加入車子油箱內。效文這趟算是被制約了旅行路程，他僅能沿著有油站的公路做油耗半徑的行程規畫，但即使如此也聊勝於圈鎖在港島一隅吧！

我仍然記得，當時沿路曾探訪數頂藏民帳篷，長年在近五千公尺海拔與嚴苛氣候下的生存，直接從帳篷內部少之又少的生活用具與藏民臉上彷如利刃深割的

皺紋來表露。而當他們開口向素昧平生的我們說明身上的種種病痛，認定我們這些外來客總會攜帶可以解除他們肉身痛楚的仙丹甘露。某方面是對的，我是真的帶了些旅行個人藥物，因為不忍心對牧民說不，所以總是一而再、再而三地扮個蹩腳的藥劑師郎中，將自己以備不時之需的旅行用藥如此分個精光。那幾次的藏北經驗與後來推動「馬背上的醫生」醫療援助計畫及成立藏友會來協助都可算是相關的。

計畫初始我們選定在青藏高原的東南部，四川甘孜州的理塘縣為中心。從一九九五年到二〇〇八年期間，每年都得抽空上山幾趟，也因為配合夥伴邱仁輝醫師授課的空檔，所以七到九月就成了最常拜訪的時間。對高原來說雖是宜人的季節，但也是最易釀災的雨季。橫斷山區的泥石流總興於大雨過後，或是受阻路中或是迂迴改道，早成為行程的一部分。

高原的探訪，絕對與舒服扯不上關係，再加上早年偏鄉封閉，民生建設極差，碰到少之又少鋪上柏油路面的，我們都稱為天堂路。車內顛簸與蹦跳是行進鄉間的正常待遇，換上馬匹得受限於馬鞍的不適也不見得紓解，徒步走山更是費勁，尤其四千公尺海拔高度上。而當時也不興手機，縣與鄉有些可是沒電話可通，於是捎話給某人，這一個往返總是許多天後才有回音。

理塘的却登鄉間，雪雨直下，婦人、小孩一邊忙著撿拾快晒乾的犛牛糞，一邊將小羊撿入溫暖的牛毛帳篷內。*(四川理塘 2002)*

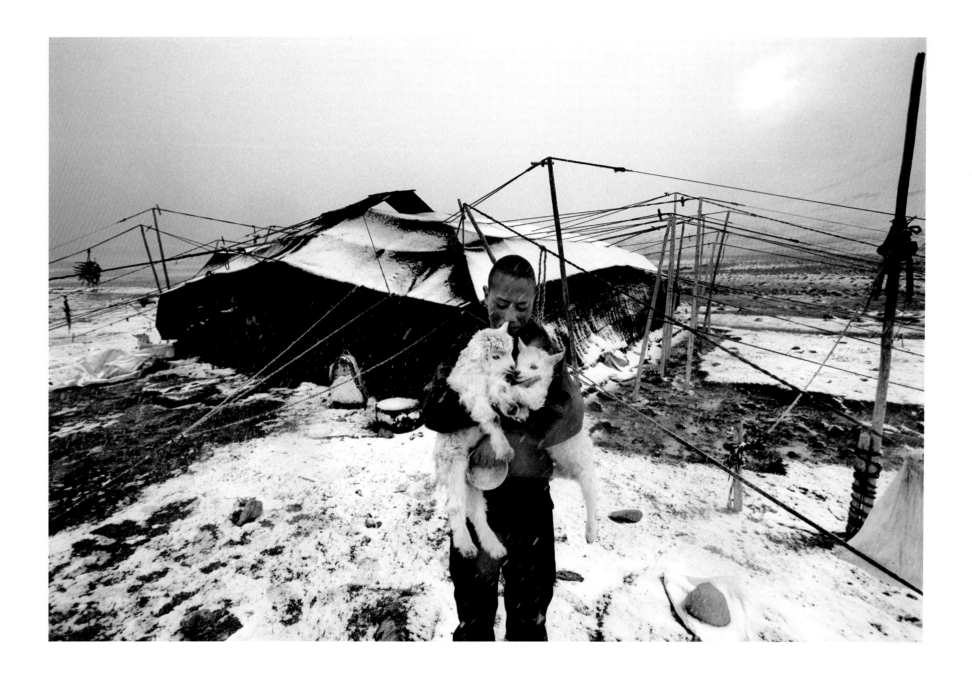

這張在理塘曲登鄉拍的照片，應是選在特定的採蟲草季節，隨著馬背醫生去紮帳篷區駐診。當時天氣驟變，雪雨直下，牧民的帳篷區引起了一小陣騷動，婦人、小孩忙著撿拾快晒乾的犛牛糞，怕走失也怕凍死的小羔羊就被撿入溫暖的牛毛帳篷內。而背後則為典型的千年傳統犛牛毛帳篷。這幾年牛毛帳篷也開始急速地消失，取而代之的，是廉價、質地不佳的塑膠帆布帳篷。

吃苦如同吃補，也許多年來的旅行，最大的慰藉可能是計畫終能達成，另一就是隨身不離的相機，拍下幾張喜歡的照片，往往就把一趟的辛苦忘掉。

二〇〇八年後將計畫地點移到青海玉樹州的可可西里區，總是得在四千五百公尺海拔連續開上個一星期的車，才能勉強看到半數的項目點。我們通常都是先到格爾木再循青藏公路，轉入玉樹州從西向東依序拜訪項目點。連續數年的行程直到二〇一七年被堵於檢查哨，公告上說台灣同胞與外國遊客沒申請入藏證不得走青藏公路，即使是只在青海境內不進入西藏也不行，才被迫莫名地中止。我當下則轉而沿著柴達木盆地再轉玉青公路，一日間繞了八百公里才終進入項目點的東半部，而原本在西部項目點的夥伴，鵠候許久，終也無暇相見。

迂迴中途看到一群來自甘肅南部朝聖的藏民，準備花三個月的時間徒步到拉薩，行程才

開始一個多禮拜，身上為了朝聖之旅而添購的棉襖、布鞋依然嶄新。我下車與他們寒暄了一陣子，單純、樂觀與虔誠，他們與我分享著終能踏上朝聖之旅的興奮之情。

我將這群因開展朝聖之旅而在玉青公路上蹎躅的藏民，連同背後載著大型怪手往西行呼嘯的平板車一同入鏡。是的，他們一行可走在柏油路上，可比以往的泥土路輕鬆。但是他們可知曉，一旦入了西藏，他們只能住在專給藏人住的旅舍？我忘了問，他們是否有申請進西藏通行證？那年頭沒通行證是不能進西藏自治區的，哪怕他們都是藏人。

「他們是唯一我所羨慕的人，彷彿不受任何限制，安詳而簡單……當他們流浪過這片廣闊空間，宛若飄蕩在穹蒼與大地之間。」上世紀的義籍著名藏學家圖吉博士曾如此浪漫地描述。我也發現，更難再找回上世紀九〇年代初次旅行時的心情。

後記：時代改變，早年是帶著幻燈片上山，再帶回台灣沖洗。這過程有諸多的不確定性，總得底片沖出，才能鬆口氣。牧童照片即是幻燈片所拍，再掃描成數位檔。當轉為使用數位相機後，拍照成了簡單的事，隨拍隨看；但拍得多，反無暇整理，於是累積了更多沒整理的圖檔，幻想有朝一日能好好來處理。另，現在他省藏人入西藏自治區僅需要綠碼與身分證登記即可。台灣同胞與外國遊客仍需申請入藏證方能入境。

從甘肅南部出發朝聖的藏民，準備花三個月的時間徒步到拉薩。*(青海 2017)*

不知迷路為花開——攝影現場的不確定性

「曾醒驚眠聞雨過，不知迷路為花開。」李商隱的詩，簡言之可以用「美麗的錯誤」來帶過，這實際上也預先為當代的攝影師找出了完美的藉口與理由。

邀著老友黃效文寫出他近日在中國西藏的羌塘旅行，看著他一幀幀傳來的照片，說不心癢，那連自己也不相信。但囿於現實，雖不能如同往昔所擅長——縱橫於大山大水間，但轉念想想，一直被自己忽略的島上小乾坤，總算有時間來彌補並恣意流連。

這些年來，得空時倒也殷勤地在島內遊走，而隨身的相機也開始接觸過往不曾涉獵的對象，舉凡鳥、植物、昆蟲甚至水中的魚、海龜與珊瑚，都成為拍照的主題。

我並沒想成為專業的生態攝影師，但一輩子熟稔了相機這個媒介，只要長時間出門，就習慣揹一個有數部相機與各種鏡頭的攝影包，不帶就彷彿沒帶錢包出門般地不自在與沒安全感，就算大部分時間沉重的攝影包都成了累贅，但習慣也就如常了。反正就抱持著隨興的心情嘗試錯誤，當然也可揣摩出該領域的專業攝影師所面臨的一些拍照上的難題。

原本是去東部的蝴蝶谷看蝴蝶，但那回多的是粉蝶，捕捉飛舞的粉蝶可不是易

事，一來沒足夠的閃光燈裝備，即使有裝備也費時費事，太專業反是工作而不是出遊了。就讓景象留於大腦皮質中也可，這雖有點阿Q，但多年來也虧這個念頭，每回雖多少有遺憾，但也增加下次再來再求好的決心。

我無殘念地順著步道走下去，溪畔的小徑旁林蔭下姑婆芋甚是茂盛，我注意到空中飛舞的許多蜻蜓與豆娘。蜻蜓與豆娘是童年時期在鄉下熟悉的昆蟲玩伴，豆娘的台語為「秤仔」，蜻蜓台語稱「田嬰」。蜻蜓與豆娘是近親，長相相似。蜻蜓飛行時總是直接快速，牠的前、後翅翅形不同，停棲時翅膀大多平展，兩眼的間距較近，體型較為粗壯。而豆娘體型則較小，飛行時輕盈，姿態也較優雅許多，前、後翅的翅形相近，停棲時翅膀多會豎起，複眼間距較遠，腹部也較為纖細。

我注意到豆娘偶會在姑婆芋葉上小歇啜飲著露水，於是拿著相機悄聲趨前，正當快門才壓一半時，驚覺牠已飛離。這跟我原先盤算的可不一樣，本是綠色姑婆芋葉的圓弧線條與在上停歇的翠藍瑩綠的豆娘，等到捕捉影像決定的瞬間，竟已是空中飛翔的動感豆娘，這個時間差卻反比我原先的構想好多了。我第一次腦中多了這句「不知迷路為花開」的念頭，我是有心無意，豆娘應是有意無心，因此這張照片的成像是豆娘與我各占一半的功勞。

綠色姑婆芋葉的圓弧線條與在空中飛翔的動感豆娘。*(花蓮 2011)*

微觀世界如此，現實的宏觀也有更多不遑多讓的機會。

久聞花東海岸的日出多迷人，雖說赴花蓮的機會多，但多是公務上的單日往返，頂多僅是去程在火車上稍覽太平洋的蔚藍，更何況拍日出照片是初學攝影者與門外漢的興致，專業的攝影師是帶不起勁來拍攝。

記得年輕時協助著美國國家地理雜誌攝影裘蒂‧考柏拍攝台灣專題時，我們也上了阿里山，陷在人山人海的祝山頂上，但是當日出那一瞬間，我們不約而同將相機向後，拍攝了暖調晨光照映在群眾臉部專注與陶醉的表情上。「拍日出或日落時，把相機背對太陽而不是面向太陽，這是攝影學的第一課！」她笑著說。

我喜歡山海依偎的台十一線，也是每年安排必走一次的行程。但有那麼一次，原本是為了賞鯨豚，而居住在小港口邊的旅店，旅店面東的陽台可直看太平洋海平線的盡頭。翌日清晨隨著賞鯨船出海，但海象不佳，浪湧中的顛簸，讓一半的遊客吃不消，乞求船長返航，看鯨豚遂成了水中的泡影。於是念頭一轉，何妨等待日出。

翌日清晨五點，我坐在陽台，好整以暇地靜待大自然演出：先是東邊的海天之際有了一抹天光，再一會兒，彷如黝黑森林的雲柱一一羅列也逐漸清淅，而天空屏幕由黑成紅、漸層為橘，再幻為黃，海面上同時也映著天上的顏色，我專注地陶醉，也開始埋怨起自

己為何一再忽略錯過這美景而可惜。

一會兒港口裡的舢舨與漁船也出港，原先的風聲浪聲，再多了一絲絲惱人的柴油引擎聲，但當舢舨滑進眼前水域，在一片大自然中多了人為因素，這個美景也現實起來。

半小時的恣情享受，就在太陽升起之際，因覺刺眼與原先的細緻光譜變幻亮度驟增而隱匿而完結。按了數百張快門，不消說，有日出的不是最愛，於是本因賞鯨豚而來，卻成了看日出，就日出之名而拍的念頭，實則結果是在日出之前。

攝影因為多了必須親臨現場，往往易受限於被拍攝主題與環境的變數，因此比起其他文字或繪畫媒介面臨更多的不確定性，當然「不知迷路為花開」也是這個媒介的迷人處，但對於能否滿足原先的企圖，那可又是另一回事了。

太平洋海平線盡頭的日出，天空由黑成紅、漸層為橘，再幻為黃。*(花蓮 2017)*

阿富汗與我——一本字典的揪心連結

我有很多異國的朋友，那是因為從年輕時就喜歡旅行報導所結的緣。我珍惜著與所有人相處，那是讓我洞悉世界的最好連結，包含了揪心。

「你有做何安排？從美軍四月開始撤退後，我擔心在巴米揚的你的現況？」

「哈囉，王先生，高興有你的消息，你好嗎？兩週前巴米揚省的兩個區被塔利班攻陷，90%的當地居民在嚴峻情勢下逃離到喀布爾等其他地區。雖然政府軍隨後收復了兩區的主要城市，但大部分地區仍被塔利班所控制。」

「塔利班攻占一個地區後，就會要求當地的伊瑪目列出十二到四十五歲的未婚婦女的名單，然後當成戰利品獎賞給戰士。」

「我們雖擔心但無能為力，百姓失望甚至絕望。我當然也擔心但也不曉得能怎麼安排，我們幾乎輸定了！但非常謝謝你一直把我們放在心上，我們曾受塔利班政權統治，也曾蒙受著重大的犧牲，包括我爸爸、叔叔與其他親人都被殺害。我們實在無法想像未來會再發生什麼事。」

當我們大都仍沉醉台灣隊伍在東京奧運的精采表現；台灣疫情雖已轉趨穩健，但仍浪費太多社會資源，回應著少數政黨巨嬰的無賴言論，甚至會讓人以為這就是全世界。但我知曉不全然如此，至少我已相識二十三年的「小朋友」哈薩

格‧哈須尼(請原諒我如此稱呼,我認識他是《經典》雜誌創刊那年,那時他還是十二歲的小學生),他的世界不僅沒有疫苗,更面臨身家性命何去何從的困境。等到八月中旬喀布爾突然失守,阿富汗局勢被部分媒體與政客解讀成台灣未來,又意外爆出一連串台灣是不是阿富汗的口水戰。我並非來蹭熱度的,而僅是報告我與阿富汗如何與為何連結:

一九九八年,我隨著慈濟基金會嘗試將近噸的醫療藥品物資送進烽火連天的阿富汗,因為風險極大,有可能是一趟有去無回的單程票旅行。我們得先抵烏茲別克首都塔什干,再轉到南部與阿富汗接壤的特米茲,準備搭乘當時阿富汗北方聯盟(聯合國承認的阿富汗政權)的僅餘二架運輸機之一,將援助物資與我們一行載往我們的目的地阿富汗中部已被塔利班重重包圍的孤島──哈薩拉省的巴米揚。那是玄奘法師在《大唐西域記》裡所描述的有兩尊巨大佛像的梵衍那國。兵燹與伊斯蘭世界對我來說沒那麼陌生,但我心想只要能親臨瞻仰兩尊大佛像,任務的不確定性與風險就不是那麼的重要。

我們終於平安降落在僅是一片天然的平坦草場的巴米揚機場(飛進阿富汗境內也是一趟令人擔心的飛行,一來是同行的美國N.G.O騎士橋組織僅帶了三個降落傘,但我們有八人,我們研判天空中如出現另一架飛機,那肯定是敵機。更何況還得擔心地面隨時會冒出一枚刺針飛彈)。

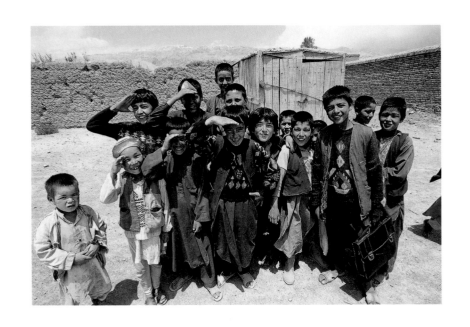

一九九八年的巴米揚某村落，哈薩格(左起第六)與同學合影。經由哈薩格的引領，我順利進到他的村子拍照。*(阿富汗巴米揚 1998)*

那時因為連年戰爭，孤島般的巴米揚瀰漫著一股風雨欲來的不安氣氛。我們很快將醫療物資送給醫院與診所，而我也抽空想在村裡拍照。學校鐘聲響起，一群學童放學了，我這個外地人又是東方人(實際上哈扎拉人有著蒙古人的血統與我們有點相似)很快地成為他們的焦點，小朋友們不僅圍住我，我拿起相機時，更是熱情地搔首弄姿。我是有點一籌莫展，最後是仁慈的哈薩格熱心地用英文來幫我翻譯解圍。也因為他帶我進到他的村裡，我終能順利地拍了些村莊日常生活照片。在我用無線電請部隊的吉普車來接我回去時，哈薩格說他想請託我一件事，當時駕駛催著我上車，我匆匆地留了名片給他，說有任何需要就寫信給我，而當時的我自認有一個在阿富汗的小筆友將是一件很棒的事。

隔天我們去拍巴米揚大佛，他看到我們的車隊停在山谷另一側的大佛底下，他匆匆寫完信，然後跑步橫越巴米揚峽谷，喘噓噓地把信拿給了我。部隊的翻譯告訴我，連年戰火下，阿富汗早就沒郵局了。我是有點尷尬，無心之失竟讓小朋友因而折騰，當成快遞。我當下拆開信，哈薩格的信中貼心地提醒我寄信的地址要寫「聯合國難民專署阿富汗分部巴米揚支部主任某某某，再轉巴米揚中小學五年級哈薩格‧哈須尼收」。「王先生，我對你的請求是你可否送我一本字典？」我在他殷盼的眼神下，二話不說，就承諾說以童子軍的名譽發誓，他將會收到字典！

我們費了一番波折，幾度延期終能驚險地離開阿富汗，在泰國搭上了回台的班機，我將信再看了一下，才發現我得在台灣找一本波斯文與英文的字典給他。雖然忙著《經典》的創刊，但我還是想辦法聯絡到舊金山的阿富汗人權團體，他們答應會寄一本字典給他。雖說費了周章，總算了卻一件事。但是事情並沒有如此順利，七月寄出的字典，八月巴米揚被塔利班攻陷，所有外國組織早就撤退。我從外電還讀到，說巴米揚男人被屠殺，婦人小孩被帶走，不知去向。我喜歡當攝影記者是因為從拍攝的一張張照片裡，可以讀到自己的人生旅程。但那趟去巴米揚的照片，我就跳過，實因很難去想像當時所拍的人物是否能逃過戰火的波及？

二〇〇一年二月底，塔利班摧毀巴米揚的兩尊大佛像，我回頭翻閱當時所拍的幻燈片，在三十三期的《經典》寫了一篇〈千年之嘆〉，來對塔利班炸毀人類千年塊寶一事表達心底的抗議與遺憾；我也找到當時所拍哈薩格與他同學的照片登於雜誌編語上，那時真是揪心！

在美國發現九一一元凶賓拉登藏匿於阿富汗時，美英聯軍開始攻入阿富汗。同年底我也隨慈濟基金會從伊朗數度去看了阿、伊邊境的難民營，在翌年年初隨著戰事的推進，我再度進了阿富汗。

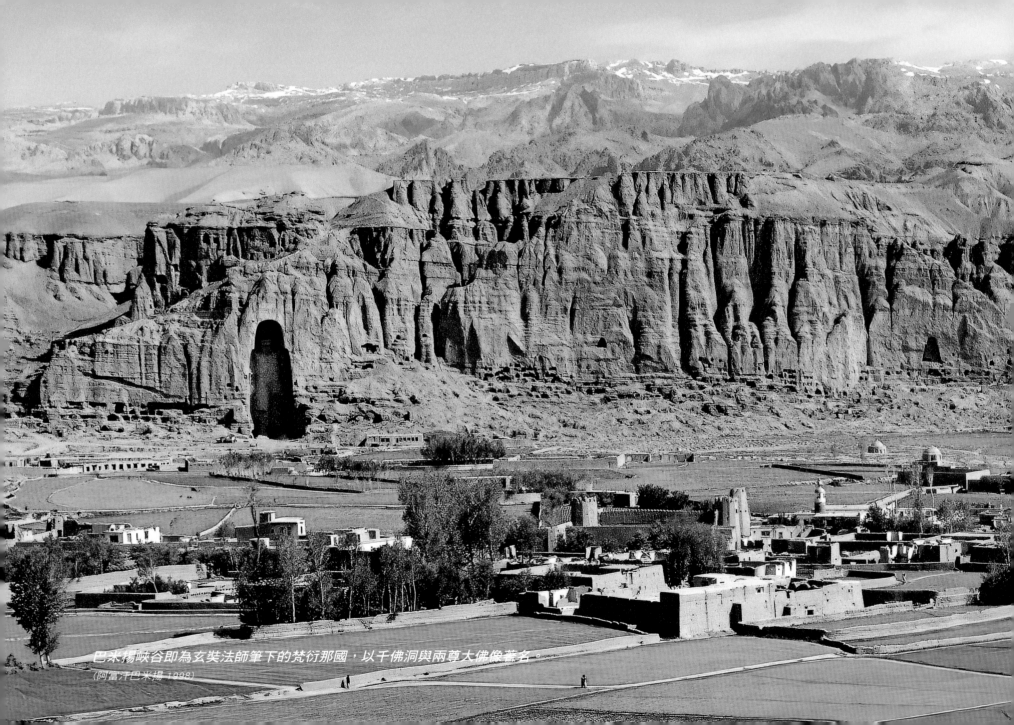

巴米揚峽谷即為玄奘法師筆下的梵衍那國，以千佛洞與兩尊大佛像蓋名。

(阿富汗巴米揚 1998)

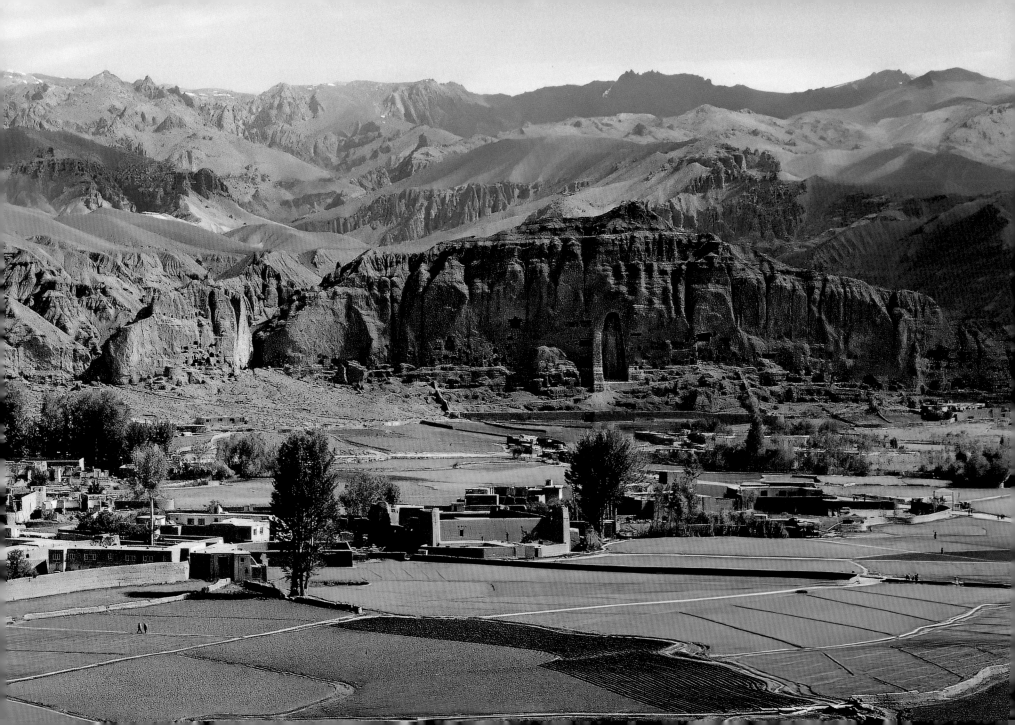

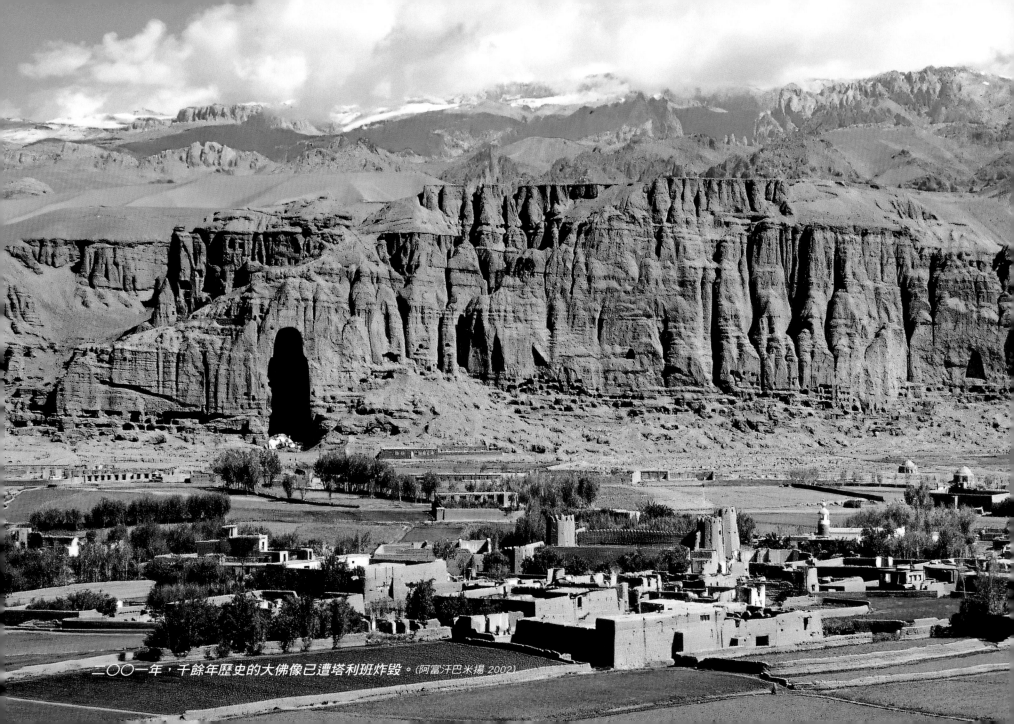

二〇〇一年，千餘年歷史的大佛像已遭塔利班炸毀。(阿富汗巴米揚 2002)

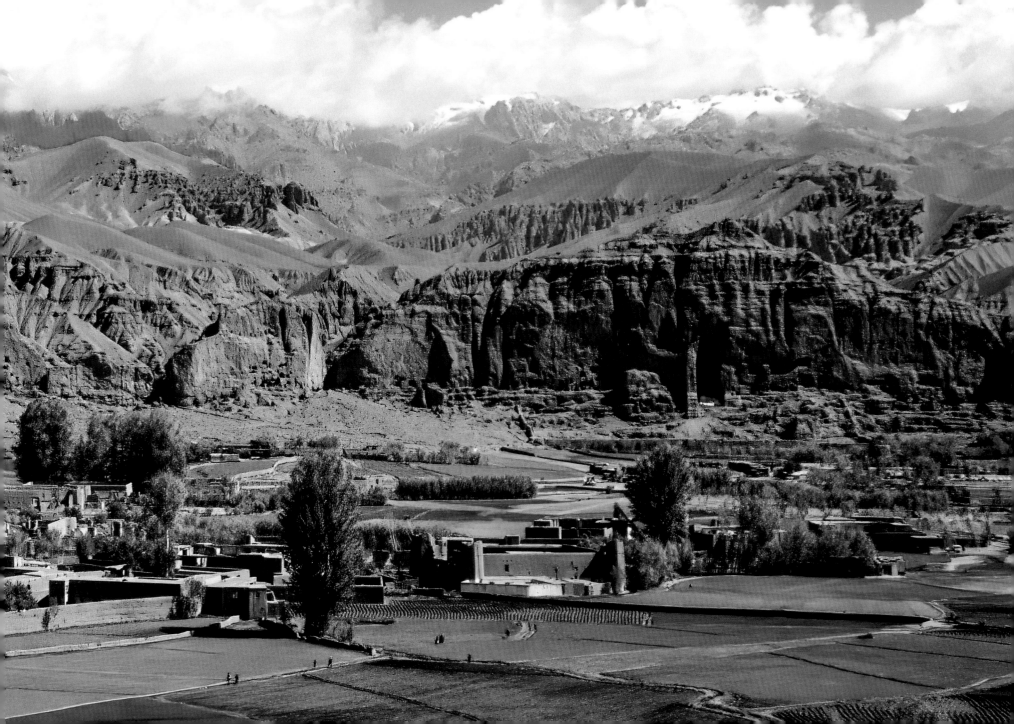

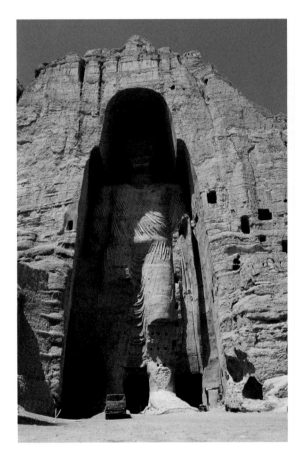

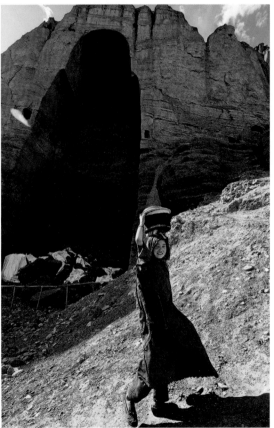

巴米揚西大佛像原高五十五公尺，建於公元六一八年(左頁左，阿富汗1998)。二〇〇一年塔利班政權倒台，婦女始有機會受教育，也享有較大自由(左頁右，阿富汗 2002)。東大佛為釋迦佛像，建於公元五七〇年，原高三十八公尺(右頁左，阿富汗1998)。二〇〇一年佛像皆毀於塔利班的砲火下(右頁右，阿富汗 2002)。

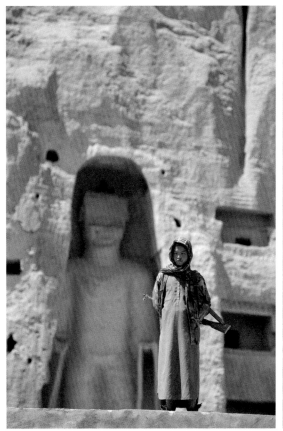

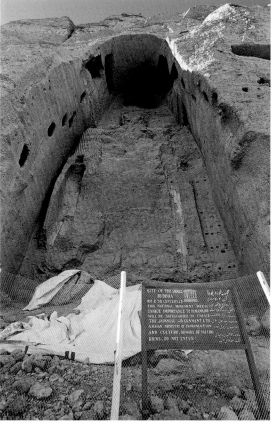

重回阿富汗，內心總是不停地告訴自己，又將是一趟心碎的旅程——彷彿是徘徊在人世與地獄邊緣的旅程。我很清楚必須重新去面對無數的難民，實在沒有勇氣再目睹那種一無所有的絕望眼神，也實在不忍再看到一些過早失去童年，卻承擔著上輩人過失的苦難小孩……也許，就如一位國際援助單位的友人說：「他們什麼都需要，但更需要的是希望，我們就是希望！」從沙漠到雪地，在看過一個個的難民營，我如此寫下，但我未嘗不存著一個想像，能在人海茫茫的難民營裡巧遇哈薩格，問一下字典收到否？

當戰事逐漸平靜，我思索著得再回到阿富汗，完成我們進行中的《西域記風塵》——重走玄奘法師的求法之路。這是我報導生涯裡最想完成的史詩題目。創刊時即已去過阿富汗，原以為可以順遂開展，誰知塔利班隨後控制了阿富汗，一切延宕下來。如果能重回巴米揚，沒了大佛像的佛龕應是人類文明的不理性的最大明證。當然我還私底下洗了一疊當時幫哈薩格與同學拍的照片，也許可以回到學校旁的舊址，問路過的路人甲乙，能否認出這些五年前的小朋友。

從巴基斯坦進入阿富汗到喀布爾再進巴米揚，一路所見戰爭蹂躪的滿目瘡痍，從路邊的坦克殘骸到城裡布滿彈孔的斷垣殘壁。我一路擔心著哈薩格能否存活於這場戰爭。

我拿著照片在村子旁的巴米揚學校門口逢人就問：有認識照片裡的任何一位小孩嗎？半

小時後，總算有一位老先生指著最左邊的小朋友說是他兒子。我想照片尋人之事在小鎮裡傳開了，來了數十名大大小小新朋友聚集在學校的空地旁。我一眼就認出人群裡的哈薩格。除了擁抱外，我竟然先問他有否收到字典？答案是否定的。他說：「當我們離開沒多久就開始交戰，幾個月後我方部隊輸了，我爸帶著我們躲入山區，塔利班派人來傳話，說絕對不會秋後算帳，要大家返家。但我們一回來，我爸、叔叔與一些家中的長輩就被逮捕。」他指了旁邊的那塊空地，他們就在那邊被槍決。他愈平靜地述說，愈可讀出他心中的無奈。「我們先被關起來，然後送到集中營裡，還搬遷了好幾次。」「我學會織阿富汗地毯來維持一家生計。」戰爭剝奪了他的童年，剝奪了他的至親，剝奪了教育機會。我要求同仁當下一起將多餘現金留給他，希望他能繼續去喀布爾求學，也告訴他有什麼需求寫信給我(這回是留了Email)。

當然，當他去喀布爾讀書需要經濟援助時，我也學會如何用神奇的西聯匯款轉帳給在喀布爾的他。直到有一天，我的Messenger突然新增了一位好友，赫然是他，他在巴米揚的美軍基地找到一個祕書的工作，可以使用電腦，於是我們倆多了許多線上聊天的機會。

原本想讓他嘗試來台灣的慈濟大學讀書，結果他突然說他訂婚了，原因是他媽不希望身為一家之柱的他出國，於是用成家來綁住他。如果你有看過美籍阿富汗裔作家卡勒德‧

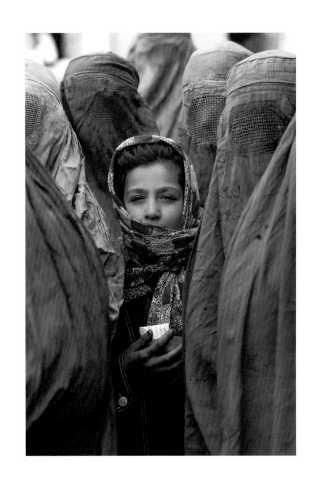

艾巴克市等待物資發放的小女孩，她還未到穿布卡(覆面長袍)的年齡(左)。
風雪中，艾巴克市外難民營焦急等待物資發放的難民(右)。*(阿富汗 2002)*

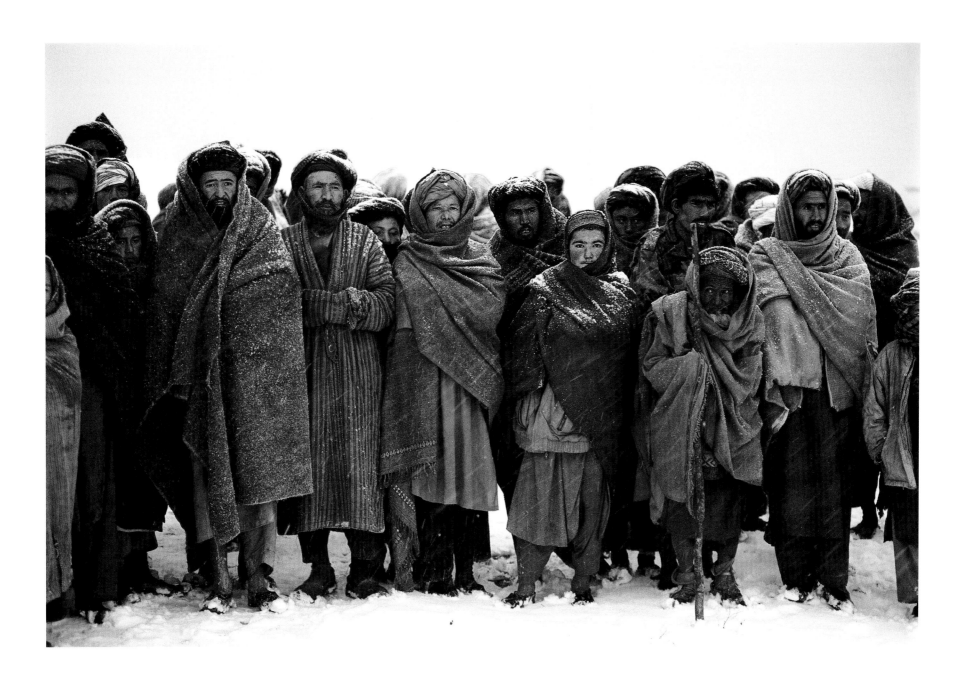

胡賽尼《追風箏的孩子》，沒錯，巴米揚就是哈扎拉人的首府，哈薩格是哈扎拉人。如果你有看過胡賽尼的第二本書《燦爛千陽》，你就會了解阿富汗婦女傳統地位等等，然後你就會了解我跟他的對話是正常的：

「請將你未婚妻的照片傳來給我看。拜託！」

「我不行，我從沒看過她！」

「你如何知道她長得怎樣？」

「我妹和我弟都說她長得漂亮！」

於是沒多久他成婚了，沒多久他有了下一代。但他的工作很是順遂，成為聯合國阿富汗援助團的巴米揚地區行政主管。我也看著他的臉書，知曉他因為工作的關係曾到了紐約聯合國開會。雖然與這位小朋友彼此間僅是間或的問候與幫點小忙，但看到他能協助族人一同改善生活總是一種欣慰。

「我當然想離開，但不知能去哪？去多久？」

「留在這裡，我必須承擔失去生命與所有損失的風險，像我一直為國外組織工作，這會讓我與家人更容易陷入險境。但是我有一個大家庭，如果要一起逃到鄰近的國外，並不是容易的事。」

「很抱歉告訴你這些困擾的事。」

對我來說，這陣子我並沒有因為疫情平緩而有一點點欣喜，因為內心總有一股無言的痛楚，我很難告訴他應該如何做，我想起沙漠與雪地裡的難民營，他應該比誰都清楚真實的狀況，我僅能說我會為他及他的家人祈禱，僅能說一旦有任何決定請即時告訴我。

這個與哈薩格的連結持續了二十三年，從揪心到歡欣，總以為會有一個快樂的結尾，但以乎又要重新再來一遍。我記得當時寫阿富汗這段是想見證人類的愚行，但重覆的見證，不是任何人都可承受的。

我邀請您跟我一起為阿富汗的人民祈禱與祝福！

後記：在這篇文章付梓後，我將他的照片與故事放在臉書上，他含蓄的跟我說，可否將他的照片取下，他說塔利班有人精於尋找與國外有聯繫的阿富汗人。我當然二話不說，馬上取下。數月後的一個夜裡，我接到他的來電，他說聯合國終於出手，他與家人現在喀布爾的機場，他們會被送出國，我除了恭喜他，等他確定到目的地時再與我聯絡。隔天，他告訴我他被安置在北馬其頓。他希望能去美國，但直到如今，他的一家人都仍在北馬其頓。我盤算著今年秋天去看他！

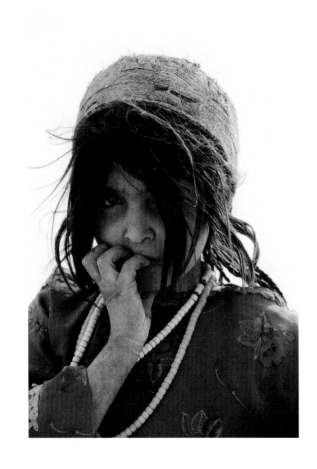

二〇〇一年冬，阿富汗與伊朗邊境沙漠中的馬卡基難民營，現實雖困窘，但仍有微弱希望可追尋。*(伊朗 2001)*

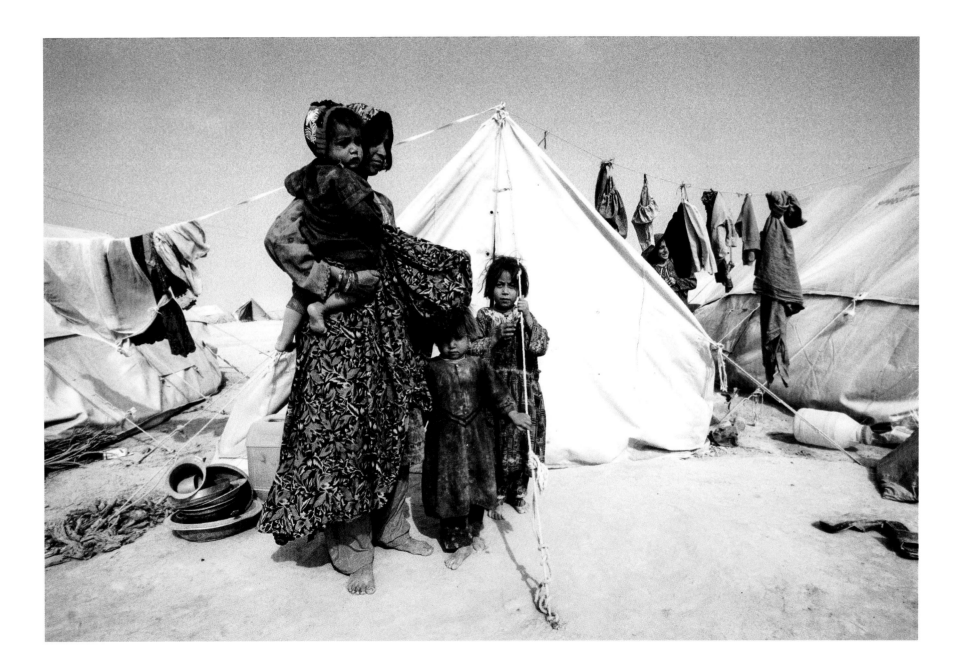

新冠疫情下——消失一個夏天的海水滋味

發現這一整個夏天，我竟然沒碰過海水，當然也沒有嘗到海水的滋味。是不是許久以來的第一次？我開始思索著。我有去花蓮七星潭，我有去墾丁，我偶爾會跟家人帶著狗狗從山上下到八里海邊，但竟然都沒有去碰到海水，僅是從一段距離的遠觀，是的，我找到原因了，那應是口罩延伸的效應，還有會不會是潛意識會有海是麻煩的這個想法？當然，這期間因為疫情嚴峻，將舊時代海禁時期的行政命令重新祭出的阻嚇也是原因。這也讓我這個島民來探索我的海的養成教育。

我的小學老師是受日本軍國教育形塑下的嚴師，一旦全班成績不好，開始排排站在黑板前挨打，之後全班的掃帚握把都因此會碎裂。但他在教我們游泳的時候，可是格外認真，他總是用紅色的長布條圍綁來權充泳褲，他說日本老師教他萬一水中碰到鯊魚，可把紅布條解開，一長條蕩在海中的紅布，鯊魚可是會被嚇跑的。雖然我的小學沒有泳池，但我們在隔鄰學校的泳池中學游泳，也幸虧日式教育的小學老師嚴厲地堅持下，讓我的泳技有一個基礎。

而那時的海，就是家鄉的夏天會跟兄長玩水(當然並沒告知家長)的林口海邊，海岸邊林立的廢棄圓型碉堡，總是被權充成更衣室或避陽的最佳場域。鄰近的淡

水沙崙、白沙灣到金山等海水浴場，隨著年紀增長延伸到西子灣、墾丁與澎湖。也因為台灣當時除了漁民外並沒有所謂的私人遊艇，所以庶民百姓們對海的認知當然等同於海水浴場。但若是認真想起來，等到了解海不等於海水浴場，也應是當兵了。

我服役的隊伍是以嚴格操訓著名，演習期間扮演著紅軍搭著軍艦渡海澎湖，再換搭水鴨子登陸，攻擊防守方的藍軍，那段時期的海是軍事的流汗與嚴厲。三十餘年前，是中國走私品猖獗的年代，於是部隊被調至鹿港沿線守起海防來，是期望藉著部隊的剽悍威名，來遏阻走私客的企圖。

當時用崗哨裡的強力望遠鏡偶可看到中國的木製三桅帆船出沒，總得盯著離開視線，再通報鄰近哨所繼續警戒，是時為了阻斷岸上的走私品接應，更常奉命驅離在海堤上或防風林裡的遊客或情侶，當他們露出不解的神情，很難告訴他們泰半的台灣岸邊都是警戒區，依法是不准閒雜人進入的。當時的海在當局眼中可能如同無形的圍牆，僅為了阻絕，早也失去了開拓的想像。

開始在媒體以攝影師為工作，那時水下攝影泰半都是研究學者的專利，一來是水中攝影相材昂貴，二來學習潛水所費不貲。但隨著國情的開放，對海的防阻心逐漸瓦解，周遭學潛水的朋友開始增多，也讓大家開始關心到台灣的藍色國土的狀況。也應該是這個階

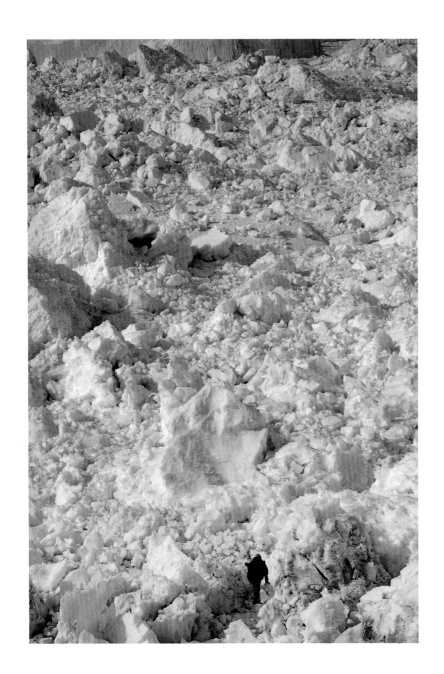

南極達爾可冰河與達爾可灣接壤處，浮冰犬牙交錯(左)；在南冰洋浮冰上，等直升機接駁上到南極站區(右)。*(南極 1991)*

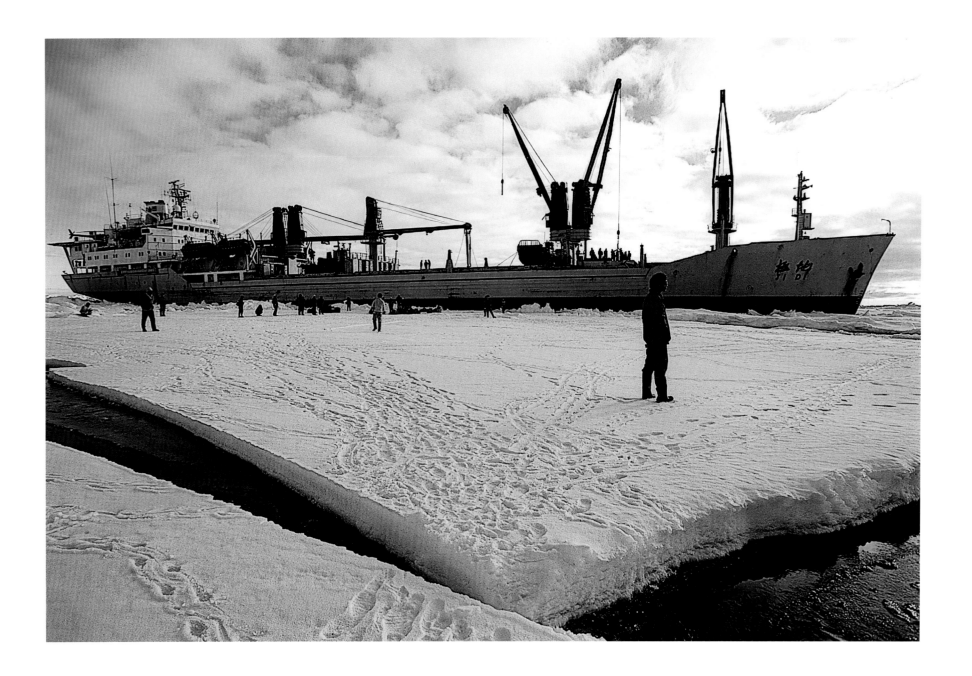

段，海即是海水浴場的連結才逐漸淡化。

一九九〇年，隨著中國南極考察隊到南極的探訪，在大海中體驗人的卑微與脆弱，尤在來回穿過西風帶，經歷無情的風暴襲擊，是時船的搖擺單邊幾達45°，浪峰與浪谷可達三十公尺的落差，而我位在上甲板的臥艙，透過艙窗竟然可看到驚心動魄的整片水牆，經歷了九死一生的同舟共濟後，意外的收穫是好幾位隊友都成了終生的好友。在南冰洋巡弋，除了冰山、水中或可見的南極小鬚鯨、企鵝群，或當船困在冰群裡，能走在浮冰上，這也是亞熱帶生長的我的難得體驗。

原本我也僅滿足於水平面的游泳，雖然自己喜歡攝影，但傳統水下攝影器材笨重昂貴，且受限於水中無法換底片的限制，對水中攝影也僅止於好奇，完全沒投入的意願，儘管當時《經典》與好友汶松合作的《浮游國度》一書贏得許多好評，也一直持續刊載著國內外水中攝影名家的陸續專題報導。但下決心去取得潛水執照，也是因為曾親身報導了一次野放鯨鯊，雖載浮載沉於太麻里的太平洋邊緣，當下了解如果有氣瓶，肯定會有更好畫面取得的可能。

一般將水底界稱為內太空，潛身進入，跟著魚群悠游，再加上數位潛水相機的普及，潛泳再加攝影，直如陸上街拍行徑般。選擇亞洲各地風光明媚的海邊，伺機入海，悠游其

間，當然各地海水的滋味也就愈來愈熟悉。這期間《經典》與佳琳合作的【海洋台灣】系列也陸續刊出，激發行政當局鼓勵人民能「知海、近海、進海」的「向海致敬」計畫。在現實的島上，各類的水上活動方興未艾，逐漸地，我們開始與大海有著真正的連結，就如同島上數千年前的南島民族祖先一般。

我思索著應於秋冬之際，到溫暖的島嶼南方，補償夏天的遺憾。

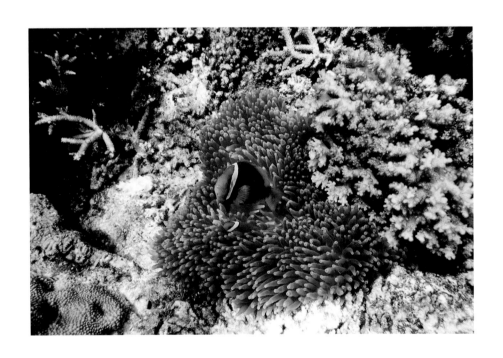

菲律賓巴拉望的熱帶海域裡，小丑魚躲在海葵裡（左，菲律賓 2019）。小琉球是少數人們與海龜能夠共游的地方。（右，台灣 2020）

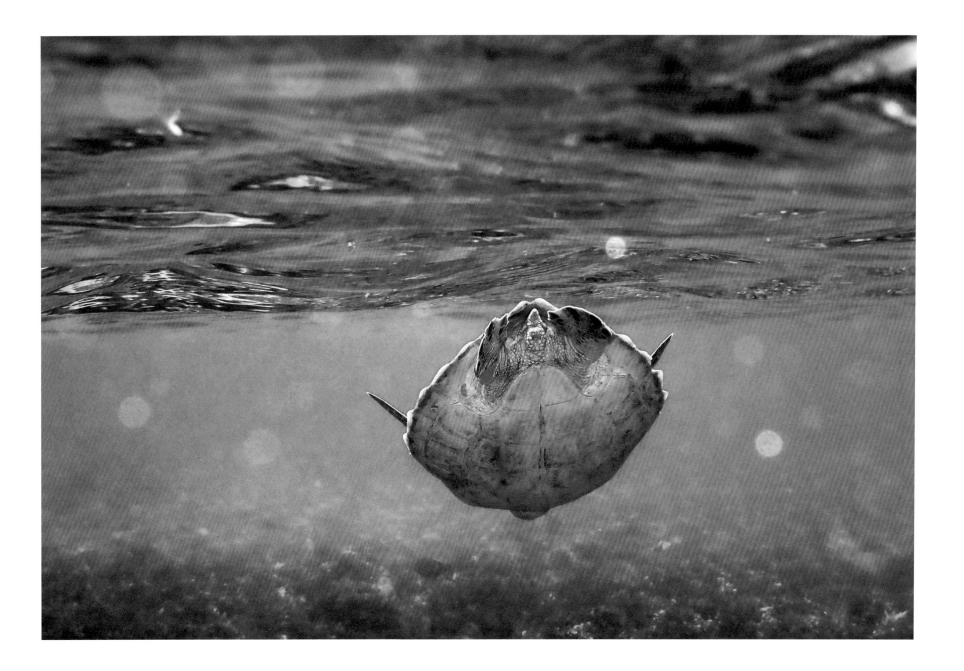

拍照的儀軌 ——
四川理塘毛埡壩白塔

「我拍過那個地方(或人)的照片。」

同業間在調照片的時候,常常會如此回答。但這多半是為了應付填充版面的臨時需求,真正的回應還得有時間與環境等說明。

「會不會對遠處同一地景(或人)重覆地拍照?」「會的,除了是另一種長時間的縮時攝影,為了彰顯地景周遭的變化之外,就是一種特殊的情感意義。」我會如此地回答。

旅行加攝影應算是兩件事,因為旅行時每日所見大部分皆是新鮮,在新鮮中唯有更重要的刺激才會有拿起相機拍照的念頭。這個拍照算是一種「銘記」效果,但旅途結束後的照片整理才是重要,那才會讓銘記真的成為個人旅行的「見證」,但如果是重覆旅行某地,重覆對某地景拍照,那應該是昇華成為一個儀軌。

一九九○年的秋天,當時我已把工作辭退,並選擇青藏高原主題當成是個人記錄的重點。邀著藏族朋友一起遊歷四川甘孜州,我們隨性地旅行,要麼借住他朋友家,要麼住招待所,間或搭帳篷,隨著一起吃糌粑、喝酥油茶。觀察他們的起居坐息,勤作筆記與拍照,大山大水裡的每天生活都是新鮮的探索。當我

們住在四千五百公尺海拔、六百平方公里的毛埡壩草原邊的小空屋時，緊鄰著除了牧民的黑褐色犛牛毛帳篷座落其間，草原上點點滴滴的牲群犛牛、綿羊與馬匹，都是拍照取材的絕佳場所。我注意到草原中央有一座白塔，思索著如何拍照？我知曉因為這裡相對單純的環境，人們在被大自然恩寵遺忘下的惡地裡簡單辛苦地生活著。於是隔日我起了個早，冷冽的空氣加著狂風的呼嘯，拎著400mm的長鏡頭與腳架，在老天爺給的稍縱即逝的一抹陽光恰巧投在白塔上時，我拍下了這一幕。鮮明、簡單、平靜與安詳，把我對青藏高原的初步印象都投入這張照片裡。

五年後我終是順利完成了記錄高原的《在龍背上》一書出版，但期間在高原上學習的一切，總思是否有些回饋的可能？也因為對於牧民的了解，因為季移無固定居所的特性與放牧需要大量人力，所以小孩幾無上學的可能。也因此眼前牧民的生活幾乎與著數百年前的祖先並無太大不同，在教育與醫療上都是盲點，於是嘗試從較容易的醫療上著手。我找到一位夥伴願意與我一同執行「馬背上的醫生」計畫，而當一九九五年我們順著青藏高原東邊的四川甘孜州的川藏公路南北線，尋覓未來醫療援助計畫的執行點時，也回到了理塘，那時雨雪侵襲，我仍執意帶著隊伍一探一小時車程外的毛埡草原；當我們終到了毛埡壩，暴雨被我們拋在後頭，停在白塔後，回頭一看一道完美的彩虹掛在白塔的

上空，遠處陰霾的雲層看出定是大雨傾盆，雖然是塔的背面，但彩虹的加持更是重要。
也因為這道彩虹的出現，說也奇特，我們後來的計畫就選在理塘。到二〇〇八年為止，
總共幫青藏高原東部的四川甘孜州培育了三百二十六位鄉村醫生。

也許是這兩次美好的經驗，只要去理塘，我們總會去毛埡壩，在壩子裡看看牧民、藏
篷、犛牛，去看看四處鑽出、好奇站立警戒的旱獺與天上盤旋的鷹鵟。當然定會跟老朋
友──白塔打聲招呼、拍個照，於是會有晚秋背景，白雪皚皚的照片。直到我們準備將
計畫移到青藏高原中心時，我特意去毛埡壩待了一天，也去白塔轉了幾圈。當天的天氣
很好，陽光燦爛，天上的雲朵更是精采，有種白塔已展現最好的樣貌跟我告別的感覺。

我當然也拍了照。

清晨，穿透雲層的陽光，單單地投射在白塔上，我用著長鏡頭與腳架，拍攝下這寧謐幽遠一刻。(四川理塘 1990)

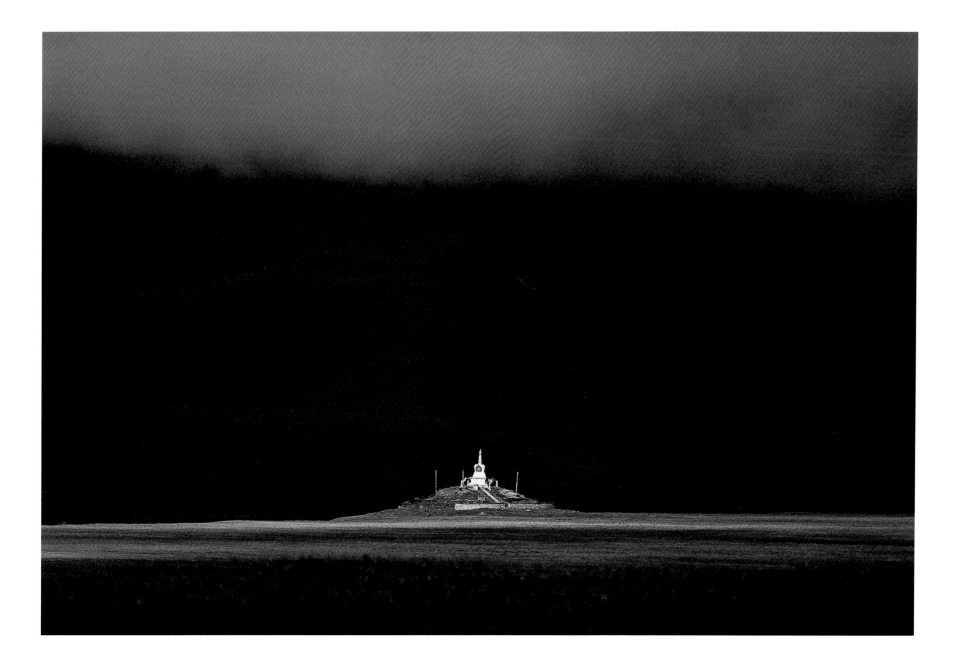

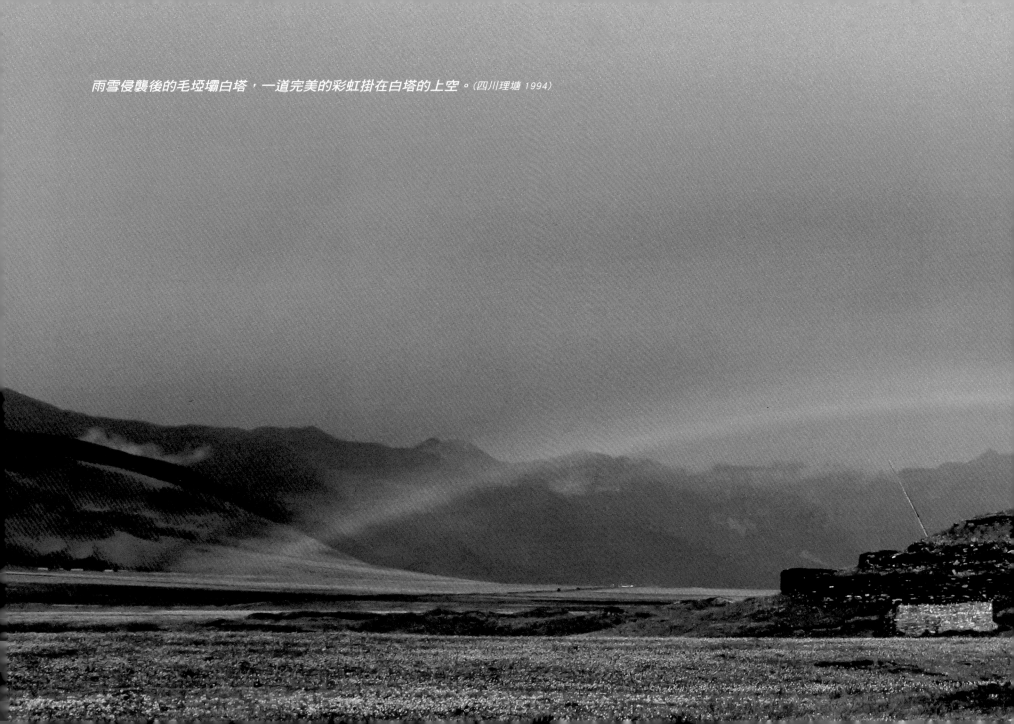

雨雪侵襲後的毛埡壩白塔，一道完美的彩虹掛在白塔的上空。（四川理塘 1994）

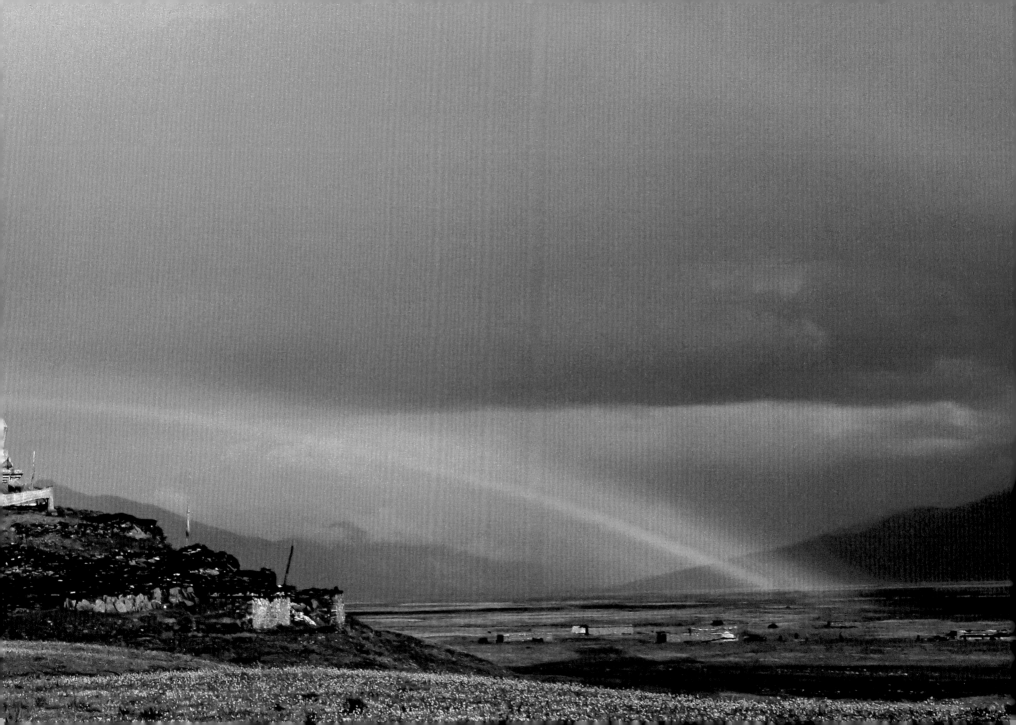

離去前特地到白塔轉了幾圈，拍了照。天氣很好，陽光燦爛，
天上的雲朵更是精采，有種白塔已展現最好的樣貌跟我告別的
感覺(左，四川理塘 2008)。白塔與其背後的雪山，相映成趣(右，四川
理塘 2007)。

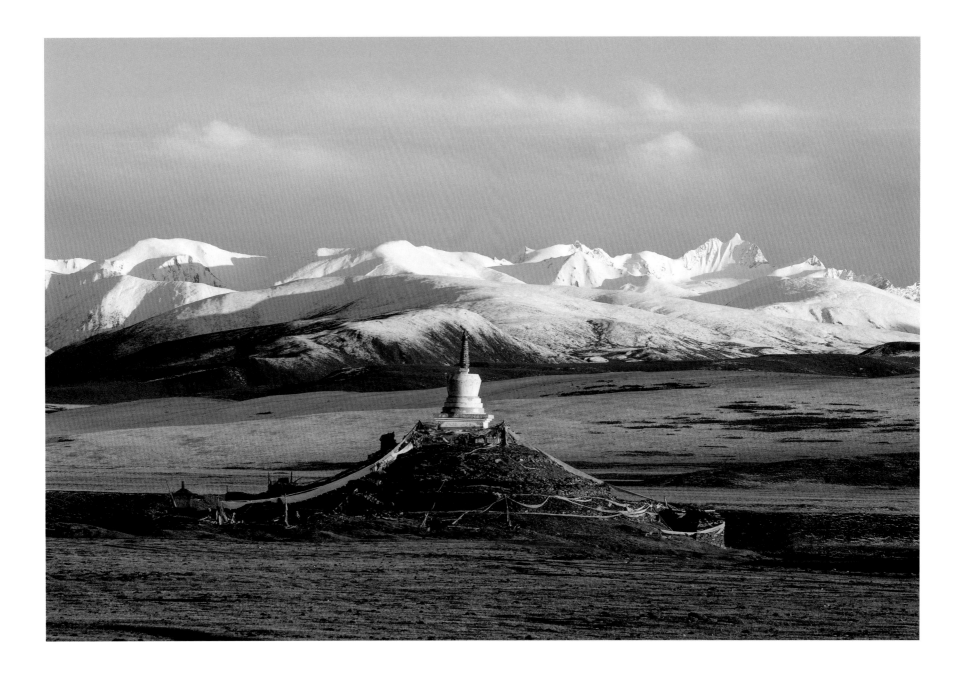

容顏的風景背後 — 按下快門前的同理

一行人拔了營在青藏高原的東部趕著路。晨曦初透，朝霧裊裊。好天氣下的高原清晨最是美麗，對邊開車邊欣賞著風景的我，也是艱辛旅途的重要回饋。說是欣賞風景，對一個攝影者來說，應是尋覓任何可拍照的對象，從風景到人物與野生動物。

我瞥見了遠方草原一隅，有一對父子牽了一頭斑白的犛牛，踏著晨光，踽踽而行。停了車，旋即拿起相機準備拍照。但腰上橫著一把尺長藏刀的父親可是大聲吆喝著不滿，場面瞬間有點尷尬。後來我的藏族朋友如此解釋：要拍照總得把自己打理風光點，一身髒兮兮，誰願讓你拍？有些攝影者直接衝進人家牛棚裡，硬是要拍人工作但是不體面的照片，如果是你，你會願意嗎？

當下我記得曾讀過某段藏族風情的文字描述，意思是說藏區牧民喜愛自己的牲口如家人，於是我臨機一動當場讚美起他的犛牛如何膘壯、他的兒子如何俊俏，我可否拍拍他倆的照片。最後，他將兒子抱到牛背上，高興地讓我為他倆拍照。

這已是九〇年代初期的事了。

另有一次驚心動魄的經歷，當我第一次踏上高原，隨友人在某個山谷裡與牧民

搭帳篷比鄰而居，應是輕微的高原反應，我趁機半休息著，同時與犛牛帳篷外不停誦經與轉著手上經輪的老太太比手畫腳地聊天，避風的山谷是他們一家季移時的春季草場，山谷中散落幾頂帳篷，帳篷外綁著幾頭獒犬。一會兒從山谷的低處，有位緩緩上爬的人影，等近一點才發現是身後揹著一大捆乾柴薪的女主人正艱辛地回家。

「這可是難得的鏡頭！」我揣起相機，想盡快地趨前拍照，腦中盤算著用什麼鏡頭是最好詮釋，當我瞄準了女主人，才按下第一張快門，突然眼角餘光發現，有動靜，原本以為已綁住的獒犬，竟以不可思議的速度大聲狂吠地朝我奔來，我直覺回頭望著遠處的帳篷與更遠處的車子，太遠了。手上唯一的防身武器僅有手中的相機加長鏡頭，但想對付猶如小獅子般的獒犬，那是徒增損失。正當我萬念俱灰地想著，應該是犧牲左腿還是右腿來權充牠第一擊的犧牲品時，獒犬在離我一公尺半時突然急停，轉身離去。原來是傴著身子的老太太，隨意撿起地上的牛糞，準確地擊中獒犬，將牠喝退。我驚魂未甫地連向老太太道謝，但原本躺在山坡草地上休息的夥伴，目睹一切，笑聲可是蓋過狗吠聲。不過從此我在高原上行走，對獒犬總是警惕萬分，哪怕牠已牢牢地綁著的。

在近五千公尺的西藏阿里地區，這應是地表上人類居住的最高極限，而這塊土地上的藏民，生活條件比其他地方都嚴峻許多。為了擠奶，牧民早早就將兩百多頭羊群綁好，

——相對交錯的緊縛方式，形成了有趣的S長龍，為了能將羊群拍下，我拿著廣角鏡貼近，擠奶的女主人雖羞赧，卻也落落大方，但她的小兒子可能未曾接觸過這麼粗魯的陌生人，一路偎著媽媽，對著鏡頭露出不信任的眼神。我自己是滿意這張照片，尤其是女主人的頭髮都吹立了，看照片都能感受到五千公尺高度的冷冽狂風。

拿著相機對著人拍，對被拍攝者來講往往是一種侵略與威脅性的舉動。於是如何拍出一張自然與協調的人像照，就是考驗拍攝者的觀察能力與化解衝突的技巧了；而鏡頭的不同，就連早晨黃昏的暖調與午間的冷調色溫，也都可詮釋出不同感覺的畫面來。

這是我第一次上青藏高原，清晨從自己的帳篷爬出，觀察隔鄰牧民帳篷的作息，小女孩與母親俐落地擠著犛牛奶，是時牛背上的霜仍未融化。(四川阿壩 1989)

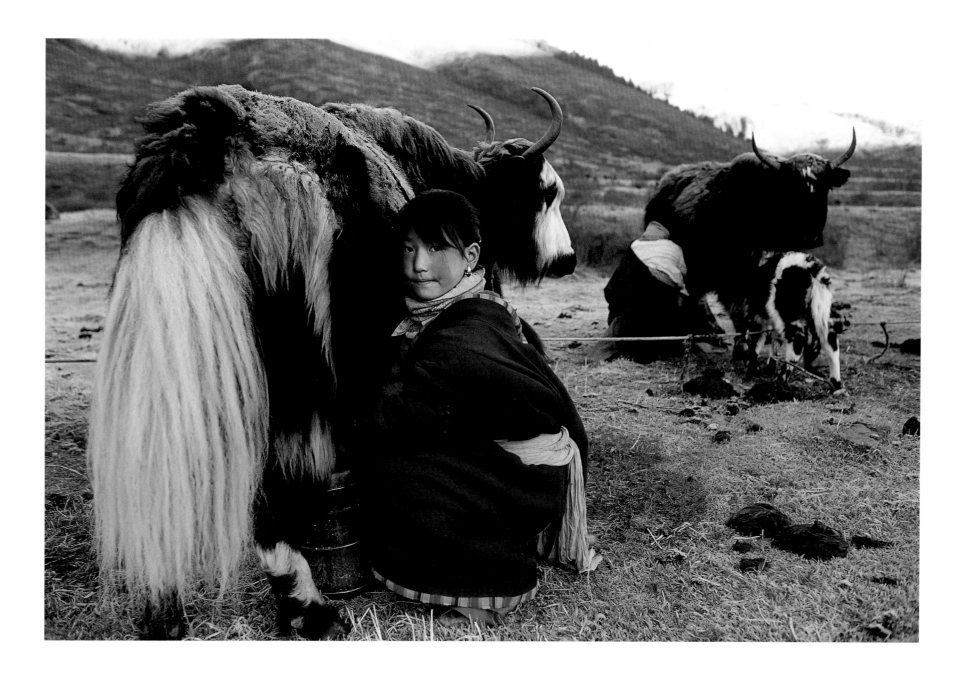

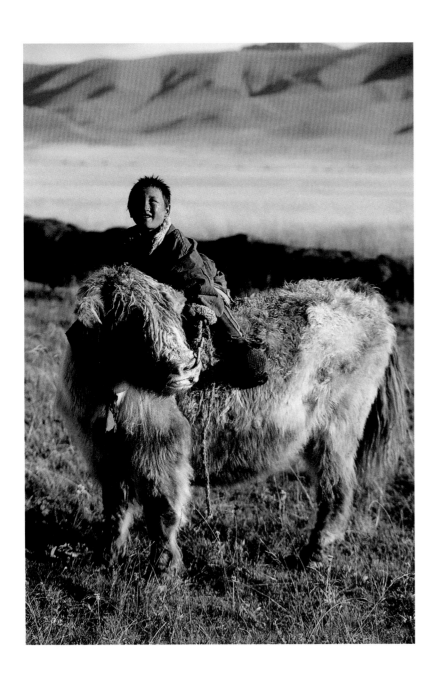

犛牛背上的藏族牧童(左，四川阿壩 1991)。揹著大捆乾柴薪的女主人，步履艱辛地返家(右，四川阿壩 1989)。

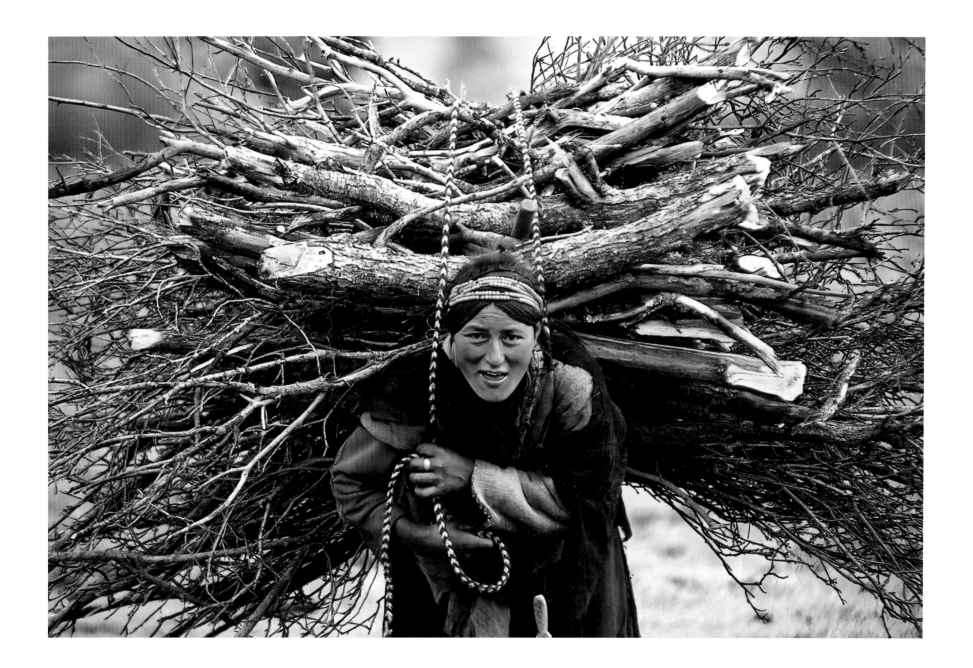

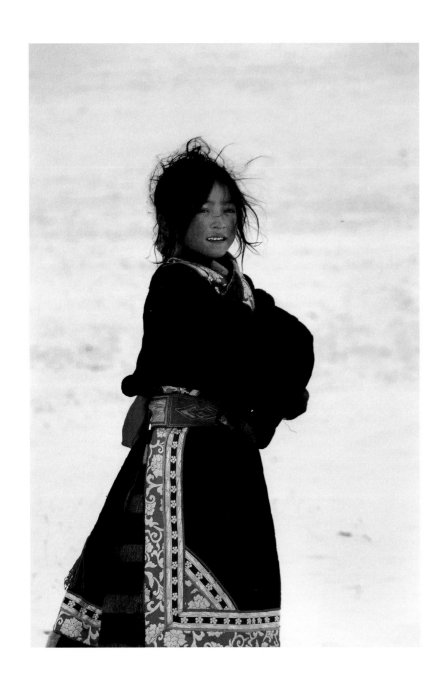

大雪後，穿著厚重的氆氌袍的藏族女孩（左，青海瀾滄江源 2007）。看顧羊群的藏婦，頭髮被海拔五千公尺高原的冷冽狂風吹立了（右，西藏阿里 2006）。

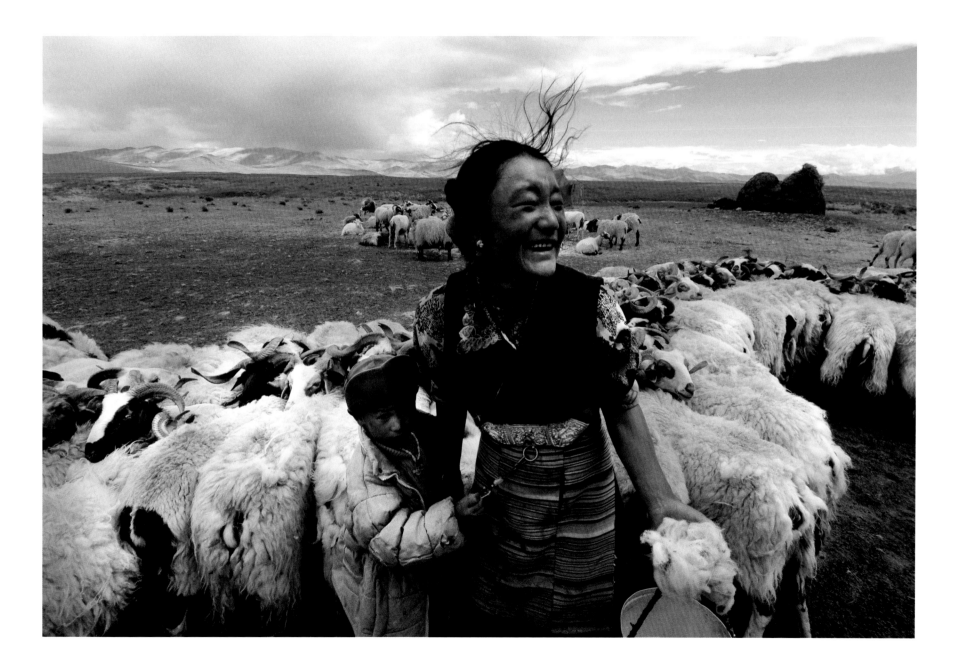

光影動靜與時間——攝影的加法美學

早年興致勃勃地拿著相機到處遊走，當時有位學美術的朋友如此說：「學畫畫手要勤；學攝影腳要動。」

起初想四處遊歷可能才是真正的目的，拿相機僅不過是讓遊走多了一個浪漫的充要藉口。

不過，隨著攝影技術的精進，擔心會錯過「決定的瞬間」，一度即使是日常的上下班，隨身袋子都會放著沉重的相機以及鏡頭，這時遊走與攝影可說是同義詞，直到筆電也成上班必備物品出現袋中，何況在辦公室裡的時間太多，根本無暇與心情拍照，在負重的考量下才不情願地取出，但出遠門的旅行當然是回復成必要的裝備了。

攝影與繪畫某方面有些共通，都是依著光影的創作與記錄。然而在旅行的路途中，多的是大山大水的景致，當有機會親臨目睹，然後再有機會運用相機留存，這當然是人生一大樂事。僅不過是再好的相機與鏡頭，總難比得上人在現場的震撼。

當然，除了鏡頭取景的限制，現場的天氣、聲音與味道等等，這些單是照片都很難能一一重現，但即便如此，透過照片的連結，當時現場的所有感受，皆能

因而被觸發出來，所以照片的回憶，可說是經歷重現的「任意門」。

年輕時的三個半月南極旅行，對生長於亞熱帶島嶼的我可是難得的體驗，當然也是將所有的攝影裝備一股腦全扛了去，從冰山、浮冰、冰河到冰原，消耗了數百捲的底片，當時間消磨掉初見的新鮮感後，唯獨在天氣好時，依著陽光不同角度反射下的冰山，反而燦爛多樣地令人百看不厭，這時如果使用長鏡頭，更容易因為局部取景與長鏡頭的壓縮特性而更有緊湊的張力。

光與影的不同明暗層次雖有戲劇性，但單單如此，仍似稍嫌不足，在乍看靜態的照片裡，總得添加一些變化，於是趁著百來公里外的澳大利亞戴維斯站的人員來訪，我帶他們去了一個祕密景點，那是綿延冰河的盡頭即將滑落入南冰洋的當下，因為陸海高低落差，冰層被撕裂，於是形成冰的張牙舞爪，當陽光照下在冰層的深處形成層次不一的淺藍、湛藍到海水藍，而剛好位於陰影處忙於取景的人除了可對比出冰河的巨大，再加之動靜與明暗對比，就讓照片的構成多了很多層次。

地質學家考證，一百多萬年前，海拔四千五百多公尺的西藏阿里地區的札達到普蘭之間原是個五百多平方公里的大湖，喜馬拉雅造山運動使湖盆升高，水位線遞減，再經風雨侵蝕，因而沖磨出如同宮殿、碉樓等形式的大自然傑作，形成今日札達的「土林」。

我先試著用光影的對比，拍攝出這塊完全迥異於過去的視覺經驗，直如置身異星球上的地景。但總嫌不足，也因為平面攝影的另一缺憾是無法立體化，稍後在古格王國遺址上，再試著將興起於十世紀、終結於十七世紀的古格王朝遺址與鄰近的土林結合起來，遺址上的風幡增添了許多色彩，同樣的遊人佇於其上也多了對比與動態，但頹圮的遺址比鄰大自然的土林，可能又可讀出時間感的企圖。

光、影、動、靜與時間，對攝影的要求總是一一添加上去，這也是攝影有趣的地方，不停地想「+1」，嘗試在一個方框裡放入更多的要素，即使拍到了，也不曉得下張是否會更好，這種不停追尋與嘗試，我想也是攝影迷人的地方。

擠壓如犬牙的冰河，在陽光反射下，形成層次不一的淺藍、湛藍到海水藍。(南極 1991)

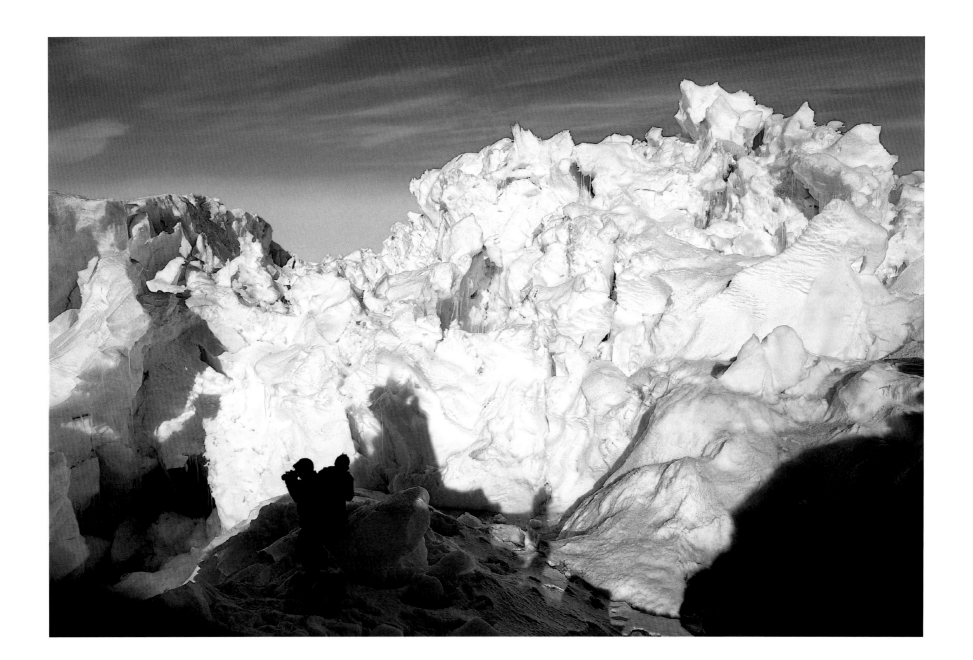

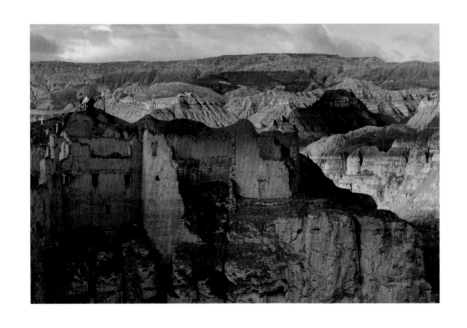

經歷百萬年天候侵蝕的阿里地區札達土林(左)，與著一度存在的古格王國遺址(右)；見證自然與人類的成住壞空。(西藏阿里 2006)

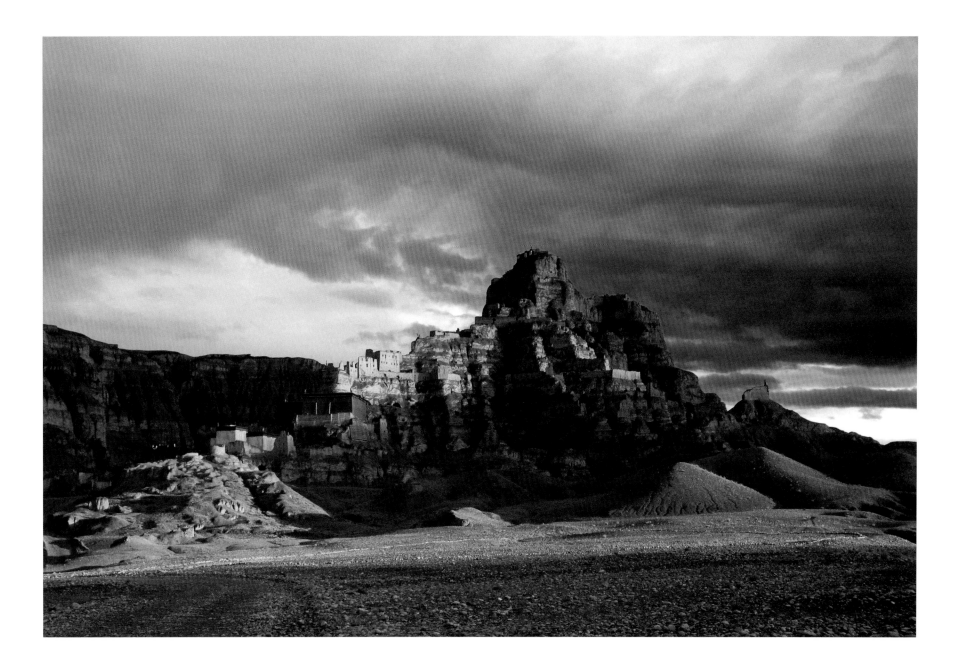

照見野生南極——難忘的冰域行紀

我踩在浮冰上，雖然是仲夏，但南極大陸邊緣南冰洋的浮冰群仍是堅硬，不用太擔心我會落入0℃以下的海裡，據說跌入水裡，僅要兩分鐘就失溫而回生乏術。我看到遠處浮冰上有一個黑點，研判應是一隻海豹，拿著長鏡頭希望能拍幾張稍近的照片，慢慢地嘗試趨前。海豹看到我了，牠並沒如我預期地滑入水裡，仍是靜臥著，再前進，觀景窗裡照出是一頭小威德爾海豹，近到不能再近了，小傢伙可是一點都不害羞，竟然還對著鏡頭露出一抹微笑。

在我三十多年前訪問南極的時候，即使在夏天，大概也僅有約三千個人類，所以人應該是當地最稀有的動物，更何況在《南極條約》的約束下，整塊大陸僅以科學研究為主，當然是不允許有盜獵濫捕的行為。簡言之，南極的動物對人類可是有極大的好感。

我初學攝影的時候，壓根都沒想過自己最終會拍不少野生動物。如果回到一九八〇年代，野生動物在台灣頂多是熟悉的白鷺鷥吧，不然就是拍蝴蝶，那個年代，連麻雀都怕人，小朋友僅一抬手，整群麻雀都會飛走（對彈弓的刻板印象，麻雀族群也要二十餘年後，才逐漸抹滅）。整個台灣攝影圈如果能有一些野生動物照片，不消說，一定是學術研究單位流出。當年連訂個美國《國家

地理雜誌》都需要新聞局批准，然後去銀行外匯，如此才能親臨野生動物的媒介。當然一九八〇年代末，各地區鳥會成立，因為賞鳥而意識到台灣環境生態的保護，這時扛著大型望遠鏡頭來拍攝野生鳥類的族群，也逐漸興盛起來。

一九九〇年尾，我隨著中國的南極考察隊搭著船到南極三個月，其中的收穫就是與野生動物的美妙互動經驗：首先是一路跟著大船巡弋的信天翁，即使經過風暴頻頻的西風帶，牠們仍盯守不失，因為船尾總有廚餘的排出，跟著大船絕對食物不缺。然後是雪海燕(Snow Petrel)，牠們與企鵝一樣是唯二的南極土著，在南極輻合帶內，一群雪白黑喙如同鴿子大小，對比著無汙染的藍天，疾速地飛越船的上空，直往南極大陸方向。真難相信牠們冬天是生活在南冰洋的冰山與浮冰群，夏天一到則往南極大陸的裸岩地帶哺育下一代。

至於海面上，除了偶一可見的小鬚鯨，就是魚躍式泳姿的企鵝了。當時，我們的船陷入了浮冰群幾天內無法脫身，這時就從冰裂縫裡跳出了一隻隻的阿德雷企鵝，牠們對佇在冰上的龐然大物可是滿滿的好奇心，沒一會兒，我們從船弦下看，已群聚了數百隻，紛紛對我們品頭論足，呱噪數日。

等我後來置身於南極大陸上的科學考察站，也正是阿德雷企鵝上岸來繁殖的季節，當地

雪海燕，在南極地區生活的海燕類。翼展約75公分，除眼睛前面和嘴為黑色外，
一身潔白的羽毛，為南極最為美麗的海鳥。(南極 1991)

們上岸時發出呼喚同伴的呱聲，我曾試著回應叫聲，沒多久竟然就見到一尺半的小傢伙艱辛跋涉前來相認。而多次的相處經驗後，我僅是蹲下來，牠們可毫不懷疑地將我含在嘴中的餅乾叼走，但如果我突然立起，牠們則驚惶失措，因為沒見過這麼高大的企鵝(即使南極最高大的皇帝企鵝也僅一百二十公分高)。不僅如此，某回牠們竟然群起攻擊我架在三腳架上的相機，我揣測這個形狀很像獵食牠們幼雛的賊鷗吧。

只要是空閒的日子，我會在岩縫中尋找雪海燕的窩巢，記錄從蛋到幼鳥的成長過程，也不時誤入賊鷗育雛的領域，被凌空以糞便攻擊。為了觀察象海豹，我申請到數百公里外的澳大利亞戴維斯站居住數天。重達兩噸的象海豹，二十幾頭躺在海灘上休憩，雖然陸上行動緩慢，但牠們可都不在乎我的出現，唯一困擾的是，群聚的象海豹睡覺時所發出的打呼聲，可是讓我很難入眠。

曾不曉得多少次被人問到：「你最喜歡的是哪個國家？」，我都避而不答，但我心目中有一個答案：南極。除了上述野生動物的因素外，無國界也是一個很特殊的經驗。

儘管眾多在南極建站的國家都有各自認定的領土，但拜《南極條約》之賜，所有主權爭議都被擱置，所以它不屬於任何一個國家。我想要上到南極冰蓋上，就必須穿過比鄰的蘇聯進步站，沿途我還會轉去澳大利亞的一個夏季考察站——勞基地喝杯自釀啤酒，當

然，都不需要簽證。就如同他們都會跑來中國站區洗個奢侈的熱水澡一樣。這塊惡地上，人類是最稀有的動物，唯有彼此相互扶持，才有生存的機會。

當年，蘇聯站的運補船因為失火而無法補充食物，我記得我將情況通知中國站與澳大利亞站，澳大利亞還特別運來數百公斤的食物。而中國站的醫生在南極瘧疾復發，多虧了澳大利亞剛好有位科學家研究海豹血液與瘧原蟲，所以帶了瘧疾藥來南極。怪不得有人稱《南極條約》應是人類有史以來所簽的最成功的條約。

如果能將《南極條約》適用的南緯六十度以南，每年往北推一度，人類才有成為大同社會的可能。

去過南極的人，多數會同意我的想法。

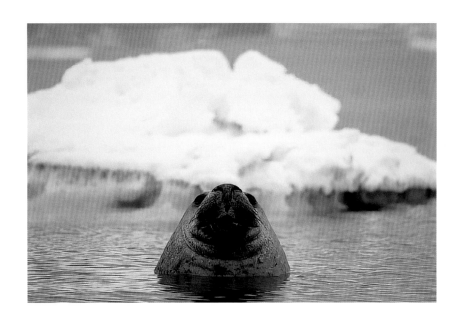

沉浮冰洋中重達兩噸的南極象海豹(左)。冰上靜臥著一頭小威德爾海豹，不害羞地對著鏡頭露出一抹微笑(右)。*(南極 1991)*

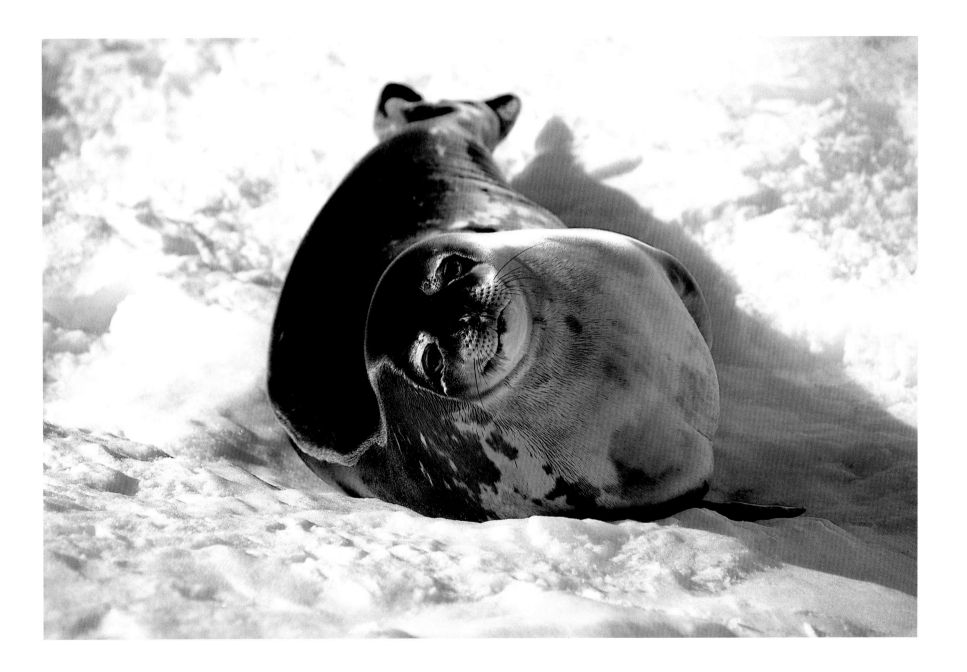

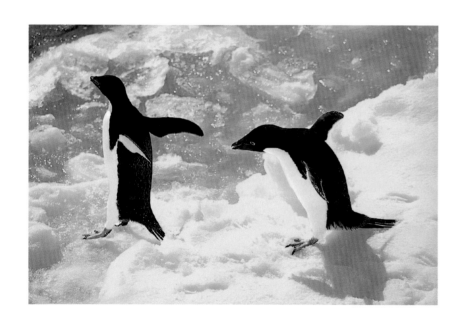

從浮冰上與小島上入水的阿德雷企鵝。*(南極 1991)*

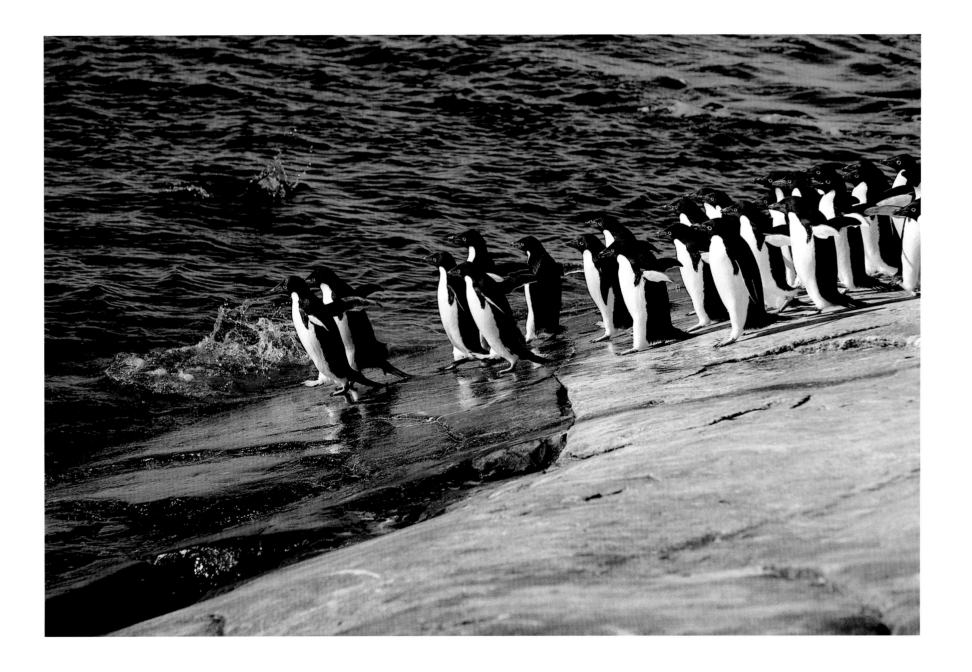

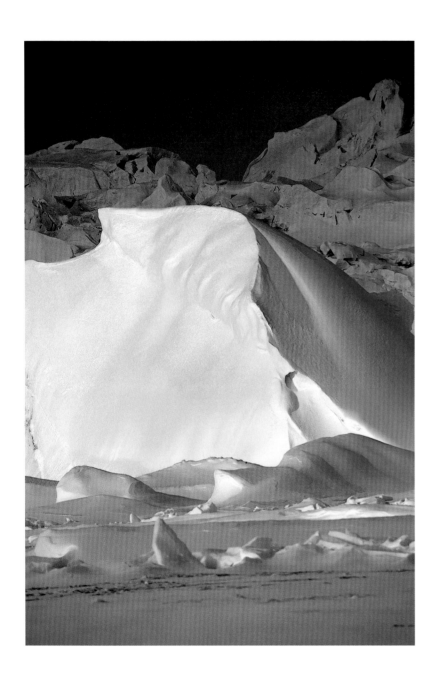

光影變幻中的冰山與浮冰群；短暫全畫的夏季結束，當夜晚開始
來臨時，隆冬將至，也是我們北返之際。(南極 1991)

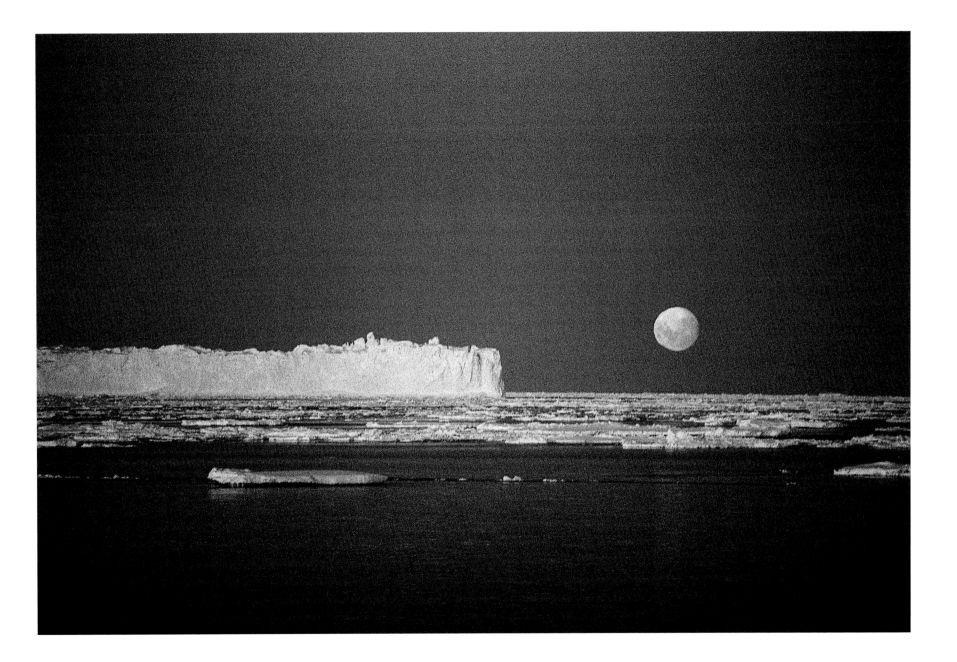

街頭攝影 —— 平凡中的照見

「街頭」攝影(Street Photography)是相對建築、風景與影棚內攝影的另一種型式，但也不相同於報導或紀實、肖像攝影等有特殊目的拍攝。如果以寫作來比喻，當然就不屬於大部頭故事與報導文學的撰寫，更不是有系統的論文，也不像新詩的浪漫，甚或散文的抒情；硬要比喻，那其實會像是靈光乍現的佳句，或一段的珠璣。僅不過是得藉由漫遊式的街頭遊走(街頭的定義也是相對室內而言，可泛指大自然間)，然後依顏色、光線、構圖與手中的攝影器材組合，嘗試在平凡日常中擷取不平凡。

專業攝影師的養成教育中，街頭攝影絕對是其汲取養分的重要來源。在變化的動態環境拍照捕捉，嘗試用影像來表達自己的獨特觀察，除了得嫺熟專業的攝影知識與技巧外，與人的互動就更加重要，況且人通常是街頭攝影的要角，先得具足把相機對上陌生人拍攝的勇氣，而其間奧妙萬千，白眼怒罵等小挫折常見，雖不是容易，但相對也樂趣十足。

街頭攝影的蓬勃，也應是隨著相機製造技術的進步，而躍為攝影創作的主流之一。從大學時代開始，我的書包裡不見得有教科書，但一定都有相機與幾個鏡頭與底片，而這個習慣一直延續到工作時，即使不用外出拍照，即使是鎮日會

議，總還是帶著相機，直到年紀已大，重量的考量再加上手機的拍照功能也堪用，終才不捨地拿出。有隨身的相機，才有培養「攝影眼」的機會。有一說攝影眼是攝影者理解「眼見」和「照片」的差異，為了克服這些難題在腦中形成虛擬影像，如此培養「預視」能力，才能眼之所見即相片之所得；有人說攝影眼是具備於敏銳的「觀察」力，在同個場景中有自己詮釋的方式，即是可拍之處的觀察力。

於是，就算是每日經過的街頭，因為人會動，因為有陰晴光線變化，無時無刻總會有些不一樣。比方說，難得的人行道上的人孔蓋打開了，好奇地向下探了一下，原來是三位管線維修人員，形成三角形，中央掛了黃色的工作燈。盤算了一下，旋即準備好相機，換上廣角鏡頭，底片時代仍得迅速換裝高感度膠卷，抓好距離(那時沒所謂自動對焦)，設定好光圈速度，然後出其不意，探入洞中連拍幾張，旋即撤退。同時也算準了他們絕對來不及爬出來制止，就讓咒罵聲留在涵洞中即可(當年不作興肖像權)。以前拍照成果當下總是未知，得等到底片沖洗出來才揭曉，這種不確定性時間可長可短，端看何時可送洗底片。總得等到照片沖洗出來，直到確定焦距準確、光圈合宜、構圖嚴謹，累積的創作滿足感瞬間終才爆表，結果揭曉，彷彿中了樂透的額外驚喜。

街頭攝影的抓拍，儘量讓被攝者不知道相機的存在，如此才能得到所謂的自然無介入的

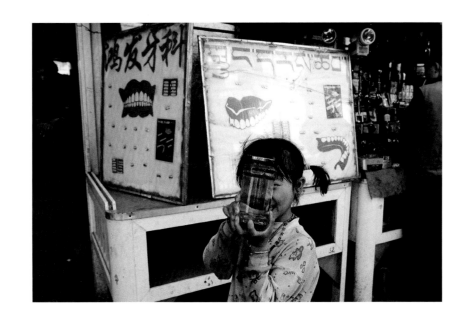

小女孩調皮地拿起手中的透明水瓶反照回來(左，西藏拉薩 2006)；
路邊的涵洞內，三位電信維修人員，因著我的拍照而露出訝異
的表情(右，台北 1986)。

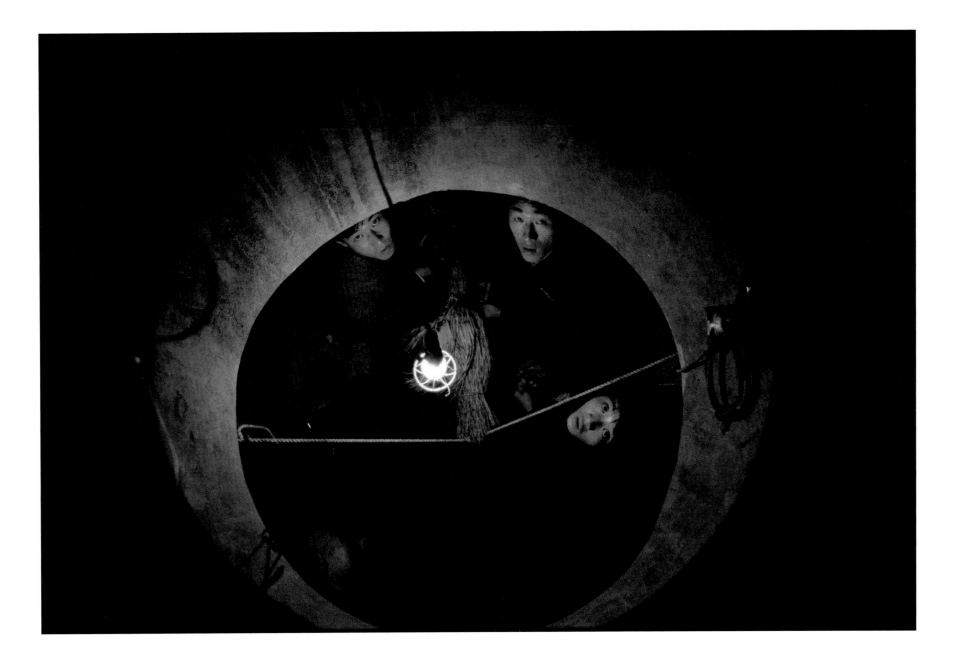

照片。但自然的照片可不能平淡無奇，所以掌握預視中的關鍵要素，並能順利拍下，就考驗攝影者的觀察力了。從緊閉的窗戶外，拍一位身著藏紅色僧袍的抱頭沉思僧人，與左邊天上飄蕩的紅色童裝後，連結右邊紅色的機車油箱，陰影下的人臉與背景的藍天白雲與積雪山頭，這張青藏高原中午時分的照片，能嗅出當地的氛圍，被攝者也全然不知相機的存在；但另張熱鬧的拉薩八廓街頭則是相反的例子。一位可愛的小女孩意識到相機的拍攝，調皮地拿起手中的透明水瓶反照回去。背後的巨型牙齒招牌原本是我預視中的主角，但小女孩的動作反出乎預料，但也讓這張照片多了一些童趣。

另外，如果沒有任何嚴肅的工作前提，譬如身兼雜誌報導使命桎梏(有限的時間僅能關注在報導的相關主題)，那對我來說可是海闊天空，舉凡環境出現的色塊、有趣的線條都可成為拍照的對象：曾經無意間參與了一場青藏高原的鄉間法會，原先吸引我注意的是廣場上遮陽用的大片紅黃碎花布棚，隨後看到戴著格魯派(黃派)特有的橘黃卓孜瑪僧帽與身上穿著藏紅色的僧袍喇嘛出現，就直覺地想著何種角度會讓兩者搭配得更合宜，所以最終雞冠形式的帽子、僧袍與遮陽布，就成了照片中的主角了。

除此之外，透過鏡頭的裁切，被攝主題的組合排列，也可記錄出新氛圍：南國小島的晨間海邊，清晨載著觀光客競相喧囂追逐海中的瓶頸海豚群的螃蟹船已停泊於岸邊，而遠

方的漂浮充氣水上樂園仍未開張，居中的是拉著小艇準備上岸的船夫。照片有近中遠三個層次的主題，平靜如鏡的海邊，因如此的組合多了一種超現實的感覺。

相機的進步也讓街頭攝影更加容易起來，主要是不再受限於底片的ISO。過去總要準備三種不同感度的底片，以因應不同光線的場景，所以兩台機身兩種不同感光度底片，是我相機袋裡的基本裝備。但現在僅一部就能搞定，當然少了一項得擔心的事情是件好事。但我想對攝影者的最大福音應是隨拍隨看，拍不好就直到拍好。過去是快門按下，結果聽天；現在則是快門按下，馬上看結果。如要硬挑毛病，就是少了過去的乾淨俐落，多了一種拖拖拉拉。當然，一張記憶卡，抵得上數百到數千卷的底片容量。不過，攝影者多得再帶上一台筆記電腦。過去因為底片算是貴的資材，所以按快門總是相對謹慎節制，但現在則是如同機槍式的狂掃，求多求有求好，於是耗在電腦前選圖與修圖的時間，可能超過拍照的時間。當然，對潮溼的台灣環境來說，還有不得不稱讚的好處，就是底片不會因為儲存不當變質或發霉。但儲存底片的硬碟可要如同狡兔一樣，至少有著三個不同地點的備份，否則如同《經典》的某位前攝影同仁因為硬碟突然故障，將他多年的拍照成果瞬間成為夢幻泡影，永遠消失在虛空中，那時我仍慶幸至少有著發霉的底片，可耐心在電腦前慢慢去斑。

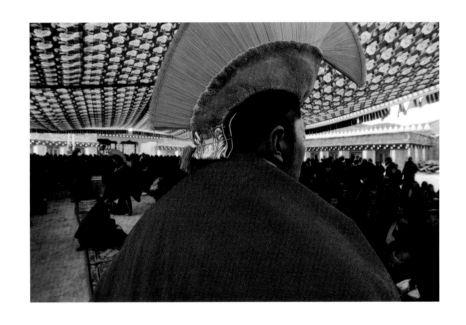

高原的鄉間法會，喇嘛頭上戴著雞冠形式的帽子、僧袍與碎花遮陽布形成了有趣的比對(左，四川理塘 2005)。從緊閉的窗戶內，拍攝一位身著藏紅色僧袍的抱頭沉思僧人(右，青海玉樹 2010)。

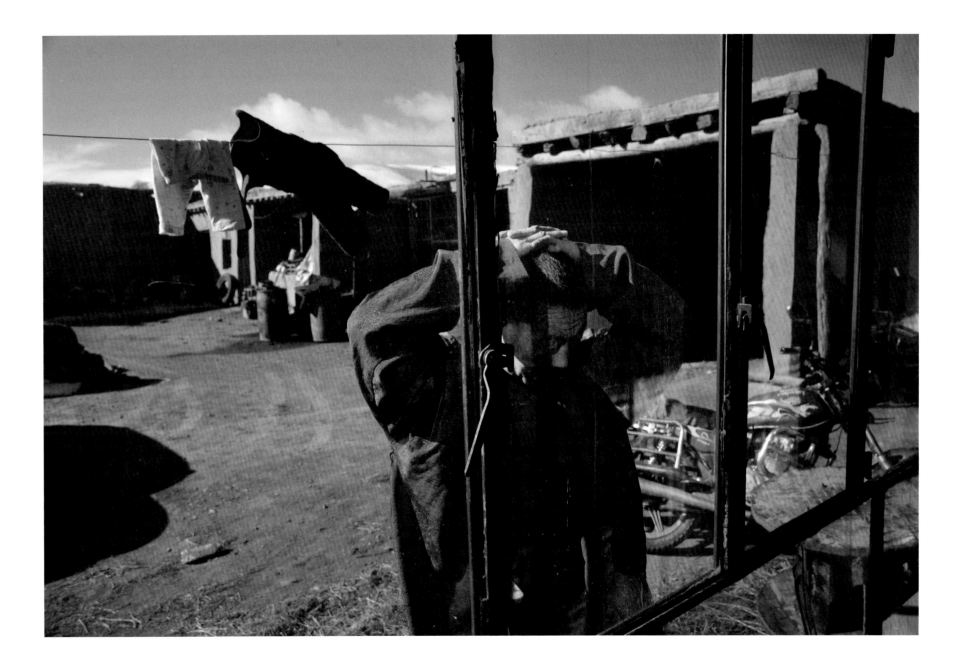

南國小島的晨間海邊，載著觀光客追逐海豚群的螃蟹船，由近而遠停泊於岸邊。*(印尼巴里島 2017)*

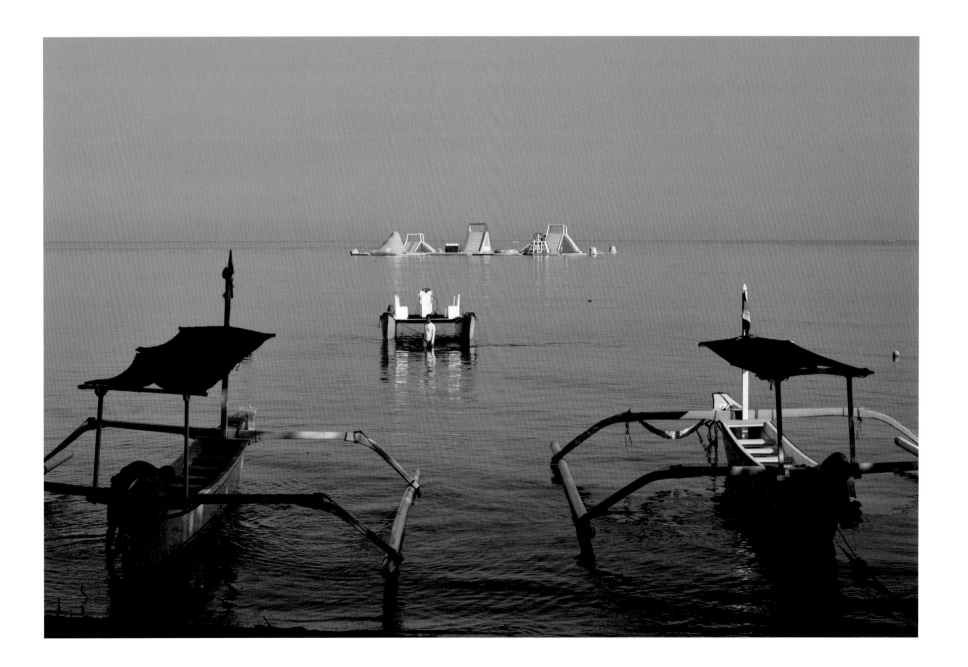

餘
光
滋
味

曖
昧
不
明
──
彩
色
攝
影
的
俯
拾
追
尋

我尋到了一個很好的角度,撐好了腳架來拍攝央邁勇(藏語是文殊菩薩的意思)山,這是四川亞丁的三神山之一。黃昏雖然逆光,但白皚的山頂對比著右側黑岩峭壁,藍天也開始染上橘黃,特殊的是山背後似乎黏著了一團棉花糖式地反射著夕陽的金黃雲朵,就約莫這四個色塊,然後隨著陽光逐漸西沉,色塊間也有了細微的變化。當然同行的友人對我不願進屋內烤火,寧可花個把小時在四千公尺的高度、零下的低溫中佇候,深覺不可思議。我不得不說攝影的好處,因為無法預測下一張照片是否會比現在更好,所以僅能不停地把握當下,同時期待下一秒鐘能捕捉到更驚人的變化,如此的驅力也得以細心觀察到這些巧妙變化的細節。我大概拍了兩捲照片,在幾十張的底片中挑出這張,即使正面的陰影占了畫面三分之二,因為近稜線旁那抹最後的陽光,有一種等到最後的極致,因此更為難得。

同樣是簡單,另一張則是在沙漠中的照片:那是周長九公里、世界上最大的整塊單體巨石,擁有六億年歷史之久的烏魯魯或稱艾爾斯岩,這塊荒漠上的巨石,一直是當地原住民阿南古人的聖山。烏魯魯現在由原住民組織所有,在法律上該組織將烏魯魯一帶的土地借給澳洲政府至二〇八四年。而參觀的遊客除

了拍照得有許可之外，更被告知烏魯魯可允許拍攝的角度會因時間季節而不同，如果不遵守規定，則是有嚴重的罰鍰。原住民的信仰，我總是認真看待，於是嘗試在不違法下，從不同角度不同時間拍。但如果要將敬畏的心情置入，那無非就是暮光之際，當月亮逐漸出現，地平線上蔓延一道餘暉，岩石整體反射出最後的暖光而呈現赭紅的色澤，這段超過一小時的觀察，隨著陽光的移動，烏魯魯從黃到紅橙，也真是一段絕佳的經驗。當前方的荒原已逐漸被黑暗吞噬，站在又大又老的烏魯魯前方，頓覺自己是如何渺小與倉促了。

「當看到了夕陽(日出)，請把相機朝向夕陽(日出)的相反方向。」這是老調的攝影名言，當然指的是這時暖調與水平的光線，有如魔術般的神奇，對被照之物體(除了夕陽)都有加分的作用。當然如果再稍後的暮色，雖然已經曖昧而不明，但如能妥善利用，也是別有一番風味。

因為工作的需求，我並不像同期的攝影同業慣用黑白底片，我的黑白照片拍攝期幾乎從我一進入專業階段就被迫停止，我一直懷念黑白照片的隨興，如能有自己的暗房，又可再加工詮譯出特殊的自我風格出來。彩色攝影就得注意更多的細節，除了重視光線，更得注重色溫，因太高的色溫(如日正當中)所照出的照片可不討喜，從風景到人像無一例

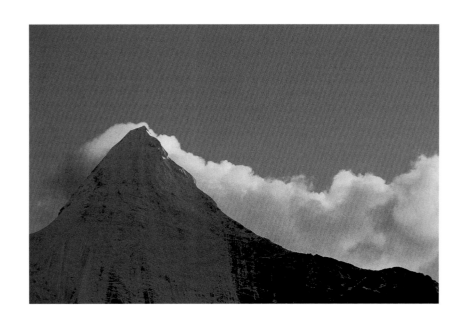

央邁勇山背後一片反射著夕陽的金黃雲朵(左，四川亞丁2001)。暮光之際，明月高懸，地平線上蔓延一道餘暉，烏魯魯整體反射出最後的暖光而呈現赭紅的色澤(右，澳大利亞 2007)。

外，於是尋找暖調、低色溫的光線，也成了彩色攝影的要件了。

城市晚上有很多人照光源烘托出城市的美，這些燈光約莫在黃昏時開啟，而如能再等待至暮光時刻，巧妙運用微弱天光，再加上人照光源，則整張照片的層次會豐富起來，如捷克的克魯姆洛夫，天光即使微弱仍能將櫛比鱗次的小屋輪廓勾勒出，再加上刻意的人工光源雕琢，也難怪會有「童話小鎮」的封號。

在義大利阿瑪菲的旅館房間陽台望出，就有如此風景，雖沒有隔幾個灣岸的波西塔諾風景明信片般的絢爛景致，但地中海海景與山坡上的白色住家反多了一股真實的寧謐感覺。我仍舊等到暮色天光，等到住家的燈火逐漸開啟，等到月娘現身，等到鄰近的波光因住宅的燈火而波光粼粼，然後等到了山坡上教堂的燈火通明，再等到小船燈火駛到恰當的位置。不過如此的等待反而是種享受，因為除了原先的構圖，光的多寡、移動的物件，都不是可以控制的，期盼與達成，也成了攝影修練的有趣課程。

跨越布拉格伏爾塔瓦河的橋梁中，最著名的是照片中央的查理士大橋，我仍舊選擇了餘光將盡的時光，主要是那時的光線在如今數位相機的色彩感應器解讀下，會出現一股憂鬱的藍色；歷史古橋，河中攘往的觀光遊艇，與兩岸傳統建築的間或燈光，如此輕易營造出一股舊新之間的氛圍來。

從丘陵的布達，俯瞰對岸平原區的佩斯，多瑙河藉由塞切尼鏈橋連接出的布達佩斯，橋後則是輝煌的國會大廈等。暮色中欣賞歐洲古城的美感，同時看出在人工光源的刻意雕鑿下，城市的活力如何被延長。

對來自台灣的我，每回在歐洲旅行，總是對城市俯拾皆是的美感經驗留戀不已，那種陸連國千年間的彼此文化渲染與相互競爭比較，每個古城都能發展出彰顯一方風土的特色。對於孤絕於島上的我們，總是因缺乏刺激與比較而少了驅力，進而習於麻痺。但溫飽有餘，美感也逐漸成了顯學，從不曾擁有城市之美的苦澀中，也終能逐漸孕育出有底蘊的滋味。

布拉格的歷史古橋查理士大橋，藍色調營造出一股舊新之間的氛圍(左，捷克布拉格 2012)。地中海的黃昏景致，月兒初照，白色住家疊映著金黃色小教堂，寧謐美景(右，義大利阿瑪菲2015)。

林間山雲 ── 天地大美 恣意點染

年輕時曾經在海拔四、五千公尺青藏高原上穿梭數個月,當最終要下降至塔里木盆地時,窩在帳篷依著手電筒的筆記裡留下「我極端開始思念起樹木的樣子了。」也許是那番歷練,打翻了原本對我來說樹木就是始終「都會在那裡」,隨時都可回來拍攝的錯覺。就如同大部分攝影者的相機視窗往往鎖定會動的,諸如人與動物等,因為在動態的不確定性中所捕捉的作品被定格,這才有「決定性瞬間」的感覺。也因為有了想念樹木的念頭,逐漸地在拍攝的題材裡盤據了一小席之地。於是後來在澳洲中部沙漠注意到的小小孤獨灌木,雖仍是顏色光影間的組合,但不能小看這株權木可也是有畫龍點睛的意思。

真正體會到森林的奧祕,則是在台灣的中高海拔山裡,當時隨著淡水河與濁水溪的探源,數度穿梭於海拔兩三千公尺的台灣鐵杉林間,直挺聳立的樹幹,仰頭望著天空幾乎被枝葉所遮蔽;間或山口間的獨立鐵杉因應著風勢而遒勁的成長,除了視覺的滿足外,另一項恩寵──森林的芬多精所帶來清新愉悅的嗅覺,這點照片可是表達不出來的。

當然,想拍樹總得學會辨識,但我不能不說,這方面的學問深奧到我始終是個門外漢,再加上有些聱牙的樹學名,即使是友人教會我如何分辨檜木與扁柏,

等到進入另一處林子，我仍舊無法辨別出。我對登山頂沒有太高的企圖心，但高山林間遊走，可是最滿足的享受。

年輕時，曾伴著《美國國家地理》雜誌的攝影師喬蒂‧柯柏拍攝台灣的報導，當我領她走中橫與南橫，她對著山谷裡的雲霧氤氳簡直是著迷了，我只要一停車，大概她就得拍上十卷膠卷，而路上我們停了十數次。最後果不其然，當報導刊出，一張如國畫的山間雲霧照片就在珍貴的台灣專題裡占滿了一整張跨頁。

不曉得從何時開始，我固定的環島旅程總是會選擇台十四甲線為必經之道，其一是三千公尺上的道路，高山草原到植被像極了我熟悉的青藏高原，其二是沿途看山，總是多了一種豪情。於是這幾年因疫情困居台灣，索性每年安排數趟旅行，從高山到海邊或是海邊到高山。

看山當然是行程重點，天氣好時，從松雪樓看奇萊山是奇景；天氣不好時，那更是驚奇萬分：一會兒前途迷藐，一會兒雲破山出，隨著雲霧的散聚，原先固定的景致多了大自然的遮掩也就更令人期待，原本台八線上隔著立霧溪谷望過的立霧主山，瞬息萬變間就可出現宛如山水潑墨的景象。

看山似乎得有雲才行，從磅礴的中央山脈到墾丁孤起的海拔三百餘公尺的大尖山，那個

傍晚，我看到大尖山前的雲，好像一尾矯健的馬林魚，大尖山猶如水中的暗礁，於是天空與緊鄰的大海界限就更曖昧不清了！

這些林間山雲的體會，照片雖僅能留存現場的某些氛圍，但仍是回憶滿滿的超連結。

雲霧的散聚，瞬息萬變，宛如山水潑墨的景象。(花蓮立霧主山 2022)

海拔兩三千公尺的台灣鐵杉林間，直挺聳立的樹幹，仰頭望著天空幾乎被枝葉所遮蔽(左，台灣武陵 2009)。烏魯魯岩旁的小徑，灌木挺立，光影間張力十足(右，澳大利亞 2007)。

捕獲野生 —— 動物紀實攝影甘苦

「捕獲野生XXX」，現實成了自媒體上的炫耀文，直如狗仔隊「Paparazzi」的行為，可能因為「野生」會聯想到野生動物，覺得稀有該受保護而忘了那種侵犯隱私的唐突冒犯，反而可以被原諒的意思。

但這裡的「捕獲野生」，可真的是我的野生動物拍攝。在四十年來的攝影經驗中，拍野生動物雖算是最艱辛與困難的體力活，尤其在青藏高原上，人的行動都是困難，遑論扛著望遠鏡頭與大型腳架拍攝；但也因為動機與目標單純，在野外中藉由眼睛不停地訓練搜尋，同時讓手中相機能機靈反應，如此培養出直覺，我想好的獵人應當就是如此。

設定出書標的為青藏高原紀錄時，原先野生動物拍攝僅是順帶（如果運氣好能拍幾張青藏高原的特有種放在書中的企圖而已），就跟當時知道瀕危的黑頸鶴是如何的稀有，尤其夏天分散在廣大的青藏高原草原，想一睹芳蹤可是非常困難，更遑論能拍到照片。草原可說是一望無際，容易發現目標，但也沒有任何遮蔽物，目標也容易發現你。年輕時吃了許多次黑頸鶴的苦頭，幾回下車徒步追蹤，或蹲走甚至匍匐前進，等到拿相機準備瞄準，牠老兄二話不說，拍拍翅膀飛走了。當時中國地區對槍枝的管制不是太嚴，藏區傳統上槍枝更是普遍，野

生動物可分不清善意的拍照與奪命的打獵。世代傳承，牠們對停下的小汽車有非常戒慎的態度。隨後我觀察到牠們對騎著馬的藏族牧民比較友善，藏族人對黑頸鶴是友善與尊敬的，他們認為黑頸鶴是格薩爾王的馬官轉世，斷斷不可能攻擊牠。最終我在路邊攔下了騎馬的牧民，付了十元人民幣租馬追鶴，果然可靠近到三十公尺的距離，總算才成功拍到了照片。

雖然多年來拍攝了許多黑頸鶴的照片，但最壯觀的還是在牠們冬天的群集地之一——貴州的巢海黑頸鶴保護區，海拔兩千公尺的高度也合宜，僅要鏡頭夠長，守的時間夠久，拍到好照片並不是那麼困難。但真正想看鶴，日本北海道釧路的丹頂鶴保護區，曾在瀕危的因素考量下，將部分原本從北海道到中國東北的季移候鳥，使用人為的強力餵食下，終成了北海道境內的留鳥了，當然造就了一個相對宜人的觀鳥現場，但可少了重要的野外冒險的情境，滋味就大大不同。

我在可可西里認識的藏族牧民，曾說有時野犛牛會下山找家犛牛交配，混種的下代犛牛體型也就較為碩大。野犛牛通常分布在人跡罕至的羌塘與可可西里區，所以拍到清晰的野犛牛照片，當然也成了我的目標之一。但真正能貼近野犛牛是在一九九三年，當我們一行進入青藏高原北緣的阿爾金山保護區時，這種重達兩噸的野犛牛，可不像家犛牛般

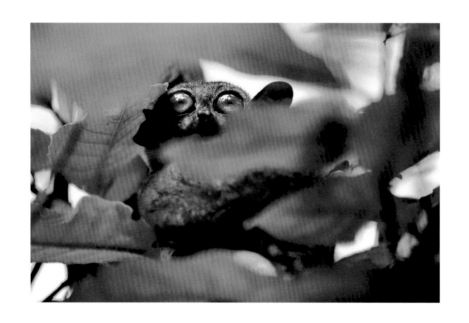

菲律賓保和島上的眼鏡猴(又稱跗猴;左,菲律賓2018)。風雪中成群的黑頸鶴,紛紛降於草海湖畔(右,貴州草海 2008)。

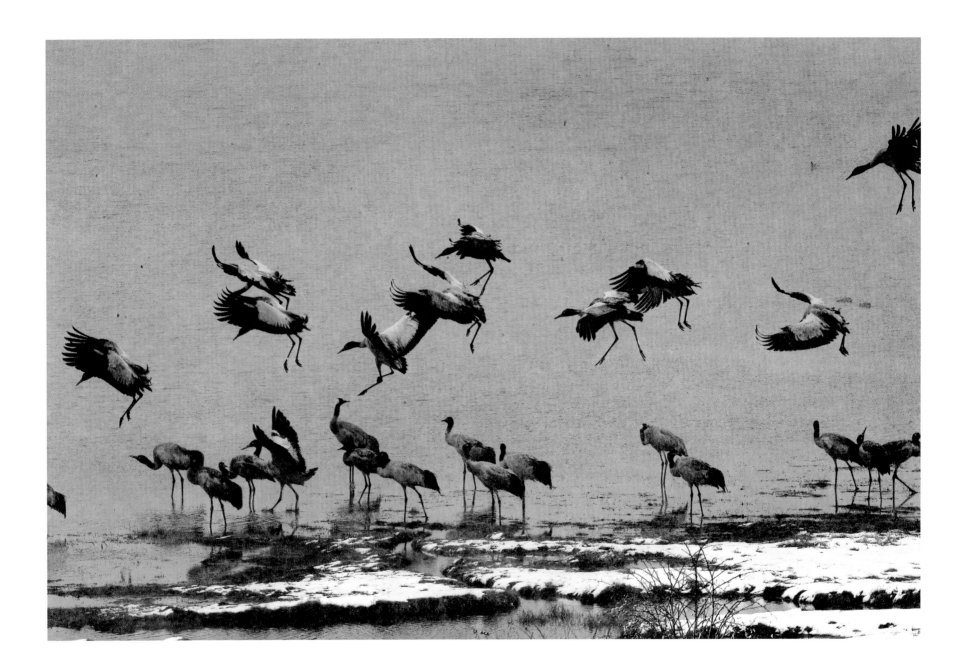

溫馴，尤其是爭王座失敗被逐出團體的公犛牛，脾氣更是難捉摸。當地管理人員再三告誡我們，野犛牛頂翻車子再踩個稀爛是曾發生過的事。我當時是駕著手排越野車緩慢靠近，也許在無意間超過了牠的容忍警戒線，原本僅是豎起尾巴的警告，接下來是前蹄刨地搖頭晃腦，突然向我衝來，我慌忙中按了幾張快門（結果失焦與曝光過度，也讓我慶幸我不是新聞攝影記者），然後想開車逃離，結果當下愈是慌亂，車子的一檔竟然打不進去，勉強滑入三檔慢慢起步，眼看犛牛幾乎要衝撞到我了，僅能用無線電大聲呼救，終於同伴的車子即時插入牛、我兩造間，瞬間轉移野犛牛追擊目標，突然有種死裡逃生的感覺，當下同伴竟也留下我被野犛牛追擊的驚險紀錄。

也不是拍攝野生動物都是這麼難駕馭的，有回艱辛地從怒江源頭返回，也因為大風雪後的晴天，溫度驟升，草原因為溶雪的浸潤成了泥沼一片，特別容易陷車，我們一路走走停停，某回好不容易將車子拖出爛泥中，盼得休息一下，突然發現五十公尺外，有個不尋常的土堆，再細看原來是高原兔，我原先還拿著望遠鏡頭拍攝，然後慢慢趨前，結果牠仍然不動，等到我蹲在地面前用廣角鏡拍，牠仍是如如不動。我推測應是車隊突然陷車而停住不動，牠無處可逃，索性扮成石頭，這應是我貼近野生動物拍攝的一次了。

另外在菲律賓保和島上的眼鏡猴(跗猴)拍攝也算是最容易的經驗了，當然身處保護區裡尋

找如拳頭大小的最古老哺乳動物本就不是難事，只要樹旁站著保護區的工作人員，就知道樹上肯定有眼鏡猴。況且白天的牠們都是睡眠為主，真正稱得上困難的，反而是要從拿著手機拍攝的遊客群中，尋得一個最好的拍攝角度。

我的野生動物拍攝實際是啟蒙於一九九〇年的南極之行，企鵝、海豹與少數的雪海燕與賊鷗等鳥類，野生動物在當地基本上如寵物般不畏人，僅要克服交通與氣候問題，一旦到得了當地，攝影幾乎可說予取予求。我從來沒把拍攝野生動物當成是攝影的目的，最主要是台灣島上真正能拍的野生動物種類不多，我們沒像坦尚尼亞的塞倫蓋提國家公園有的是成群大型動物，當然鳥類除外。

我初訪青藏高原，當時幾乎人手一槍，而藏人在大型節慶裡才穿著的氆氇袍，邊上總是滾著豹皮、狐狸皮與水獺皮等來炫富，可想而知大型野生動物也是不易得見。如真想見到藏羚羊、藏原羚、藏野驢與野氂牛等，非得進到羌塘與阿爾金山保護區等幾乎無人煙地帶才可尋見。早年聽曾為獵人的老藏族說為了打黃羊(藏原羚)而上山幾天，獵獲後又如何將牠扛返家中的故事，當年打獵也確是家中的重要經濟與蛋白質獲取來源。

剛進高原時曾受邀入山打獵，當時拿著步槍瞄準一群盤在樹上的藏馬雞，卻如何也扣不下扳機，自知不是獵人的命，按相機的快門可相對輕鬆許多。但自從上世紀九〇年代中

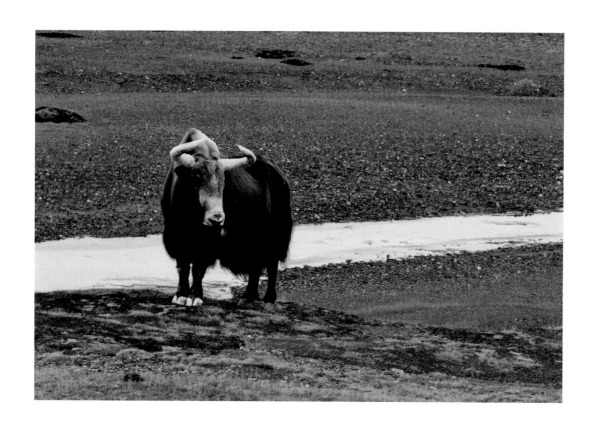

因為生態保育受重視，野犛牛數量開始增加，但每年的青藏路兩側都有野犛牛傷人的事件發生(左，青海可可西里 2014)。重達兩噸的野犛牛，奔跑起來猶如裝甲車(中，阿爾金山保護區 1993)。一旦發起怒來無人能擋，友人攝下我被野犛牛追擊的驚險紀錄(右，黃效文攝)。

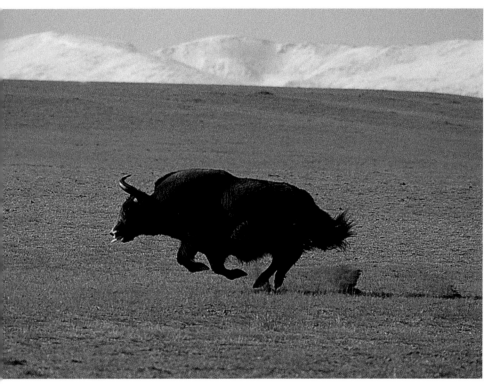
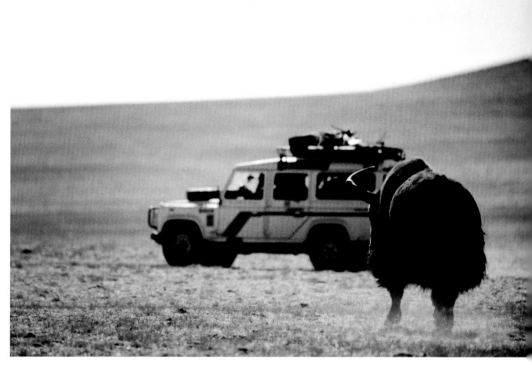

來不及逃跑的高原兔，索性將自己偽裝成石頭（左，青海 2011）。藏羚羊以其珍貴絨毛，一度因盜獵猖獗而瀕危（右，西藏阿里 2006）。

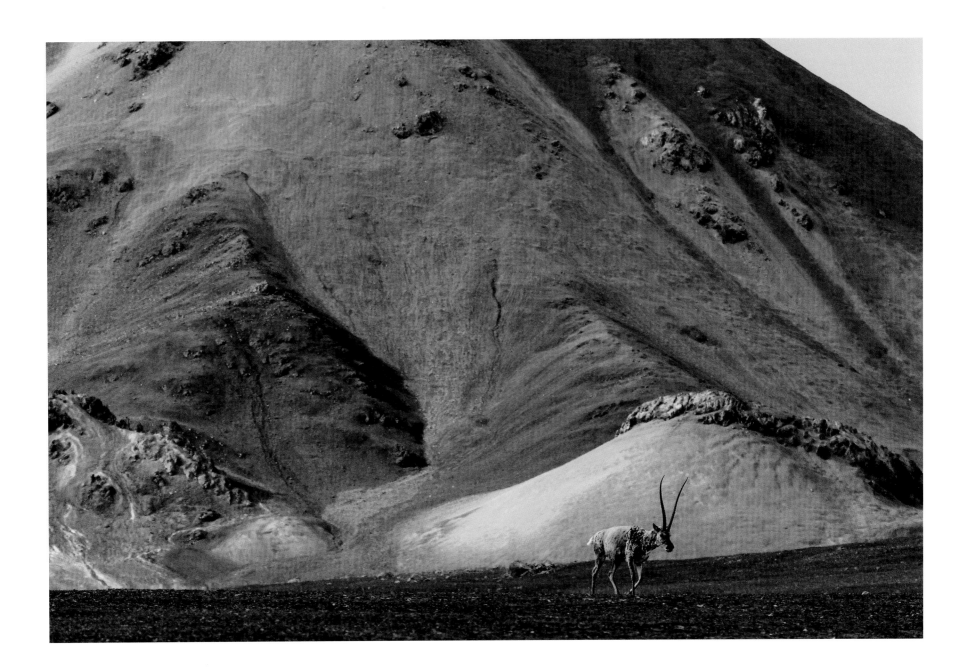

期，開始強迫藏人上繳槍枝後，再加上環保意識的推廣與嚴刑重罰，例如往年使用藏羚羊絨毛所編織的「沙圖什」又稱「羊絨之王」，我在九〇年代初期探得一張藏羚羊皮，在拉薩為三百人民幣，轉到尼泊爾可售六百人民幣，而織好的沙圖什則為八千美金一條。最終拜國際間的杯葛與禁售沙圖什禁令嚴格實施後，藏羚羊的生機終能重現。而交通頻繁的青藏公路沿線過往難得一見的藏羚羊、野犛牛大型野生動物又開始現蹤。過往野生動物的行為，從路上車輛急停、野生動物旋即逃離，逐漸地轉成車輛急停、野生動物保持警戒，除非下車，牠們也不會輕易離去。到現在，反而是每年總有幾起無知的觀光客被野犛牛頂撞的傷亡事件發生。

我的夥伴歷年來都稱藏原羚為「白屁股」：多疑而敏捷的身手，僅要風吹草動，拔腿就跑，通常只能看得到牠離去臀部的圓型白斑。時至今日在可可西里的公路邊，無憂的藏原羚可維持跟人類三十公尺的距離，我總是會先停下車，再試著從窗口伸出相機，這時的望達鏡頭也不會再嚇著牠們，從相機鏡頭中的觀察，這些藏原羚還真是俊俏可愛，我終才發現牠們有著迷人的長睫毛。

與這些珍稀野生動物的對應經驗總是歷歷在目，羌塘草原上成群奔馳的藏野驢總是嘗試成群橫切過我們疾駛中的車頭，然後停在百公尺外趾高氣昂地耀武揚威。也曾看到一頭

狼，鬼鬼祟祟地看著前方的藏原羚，但又擔心在旁觀察的我們，如此左顧右盼，最終驚動了藏原羚群，牠徒勞無功終倖倖然離去。剛上高原時，總納悶高原的鷹群不多，後來才發現彝族的貴族有用鷹腳來當酒杯的風俗，俗稱鷹爪杯，而緊臨彝族地區的川西高原鷹群稀少，就有了解答。

而近年來高原的鼠害加劇，於是自然生態的防止方法就是讓鷹群數量增加，有些地方甚至主動搭上了鷹架，讓鷹隼們多了獵鼠時的守望站。至於普遍的禿鷲群，我至今仍不解平時不群聚的牠們，如何能在短時間內因為發現腐肉而群聚？是因在高空盤旋能發現同伴的動態，抑或是牠們會以叫聲來回應彼此？我在青海的夏日寺，親眼見到喇嘛們吹口哨呼喚著禿鷲，才一會兒功夫就有四十餘隻禿鷲落地，牠們能與熟悉的喇嘛親密互動，彷如寵物般，別忘了牠們有著巨爪與巨喙翼展長二公尺餘。

曾幾何時在青藏高原的旅行，看野生動物竟也成了重要目的之一。也許對比自身城市裡的擁擠忙碌，能有機會站上人煙罕至的高原，本就是一種福分；如果能再觀察另些物種的種種，除了自身療癒外，更能體會出大自然的神奇。

除了抱怨在四、五千公尺的高度上，還得揹上沉重的相機、長鏡頭與腳架。我仍慶幸用的是相機快門留下這一切紀錄，並能與您們分享。

藏原羚具多疑而敏捷的身手，只要一覺風吹草動，拔腿就跑(左，青海可可西里 2014)。傍晚時分成群岩羊下山飲水，不僅行動敏捷，警戒心猶十足(右，青海夏日寺 2011)。

靜與動——

風馬旗 嘛呢堆 轉經筒

攝影的快門瞬間，可以是凍結，所以被稱為「定照」(still photography)；但「定照」不意味著是永遠不動的「靜照」，能在「定照」中表現動感或再延伸出的時間感，這是攝影的進階手法。

三十餘年前開始在藏區旅行，或在村寨屋頂或在草原或在山巔，見到或插或繫或綁的藍、白、紅、綠、黃等五色小旗隨風而飄舞，原本單調的高原背景，因而添著顏色而多采，也油然而生一種歡喜心安的感覺。

《華嚴經‧十回向品》：「菩薩施上妙幢幡，回向云：願一切眾生，常以寶繒，書寫正法，護持諸佛菩薩法藏。」

漢地的經幡是供養佛菩薩的莊嚴具，上面印上經文或佛號，來象徵佛菩薩之威德。但在藏區則又是另一番風華：佛教傳入後，經幡與當地原始的苯教結合，發展出名為「風馬旗」的經幡，藏語稱為隆達，「隆」是藏語的「風」，「達」是藏語的「馬」，故漢譯為「風馬旗」，其幡布上繪有馱運佛法僧三寶的馬，意思是藉由風的力量如同馬匹載運經文送到各地利益眾生。這些方形、條形的大小旗幟被固定在門口、或分綁在繩索、樹枝上，在大地與蒼穹之間飄蕩搖曳，連地接天。

有幾次行經山頂，被風馬旗吸引而下了車，也模仿藏人順時鐘繞著風馬旗轉了幾圈，聽著旗幟被狂風吹得窸窣作響，索性取出了三角架，用著慢速度，用定照來看到風馬旗的飄動，如此彷彿也讀到舞動的窸窣聲。

另在神山聖湖、宗教聖地邊的塔型風馬旗，沿中心木柱呈傘狀塔形向四周組掛絲綢風馬經幡、片片重疊而成的撐天大傘般的經幡塔，宛如草原中撐開張張五顏六色的大洋傘。我嘗試以不同的角度來記錄，最後直接躬身進塔中，從中心仰望，陽光穿透，我讀到了絢爛顏色中不停流動的經文，旋即用速度凝結了它，成就了另番風景。

嘛呢堆，藏語稱「朵幫」，是石頭堆之意。在藏區的山間、路口、湖邊、江畔與寺廟都可以看到一座座以石塊和石板疊成的祭壇。藏人在石塊上刻寫藏傳佛教的色彩和內容的佛像與六字真言等，然後堆積成為一道長長的牆垣，這種嘛呢牆藏語稱「綿當」。每逢吉日良辰，人們一邊煨桑，一邊往嘛呢堆上添加石子，並神聖地用額頭碰它，口中默誦祈禱詞，然後丟向石堆。

轉經筒又稱祈禱筒、嘛呢輪，是在藏傳佛教寺院裡或周圍都裝置有一批可依次轉動的經輪。一般用布、綢、緞、牛羊皮包裹，也有用木、銅製成的。其表記刻有唵瑪呢叭咪吽六字真言，筒內裝滿經典。依據藏傳佛教的教證，凡轉動經筒一回，等於誦讀了一遍內

藏經文。值得注意的是，轉經筒一般為順時針方向轉動。藏傳佛教認為，持頌真言愈多，愈表對佛的虔誠，可得脫輪迴之苦。

因此人們除口誦外，還製作嘛呢經筒，藏族人民把經文放在轉經筒裡，每轉動一次就相當於念誦經文一次，表示反覆誦着成百倍千倍的「六字真言」。有人還用水力製作了水轉嘛呢筒，代人念誦「六字真言」，近些年據說也出現了電動轉經筒，我也曾經發想過，在愈來愈普遍的摩托車胎上裝「六字真言」，是不是車禍就可以少些。

要拍攝轉動中的經輪與推轉經輪的信眾，應該是動感的，但寺廟裡的光線可是黝暗，同時中空的木地板，想要架三腳架來慢速度拍攝，其間僅要一個走動，地板就會微震，照片會因而模糊而不成功。我最後的選擇是靠在柱邊，多拍幾張，也希望諸佛能給我一張虔誠的藏民轉經祈福的動態照片，且轉經筒邊的壁畫可是清晰的。或許在寺廟內的祈禱真的有用，在拍完百張的照片裡，終於發現到我想要的。

或在村寨屋頂、或在草原、或在山巔，嘛呢旗隨風飄舞。絢爛顏色中不停翻動的經文，快門速度可成就不同風景(左，四川理塘 2005)。

寮國境內的湄公河，我嘗試用速度凝結兒童戲水的瞬間。(寮國瑯勃拉邦 2006)。轉經筒與信徒，動態中仍要有清楚的細節，拍這張照片，著實折騰了一番(右，四川理塘2008)。

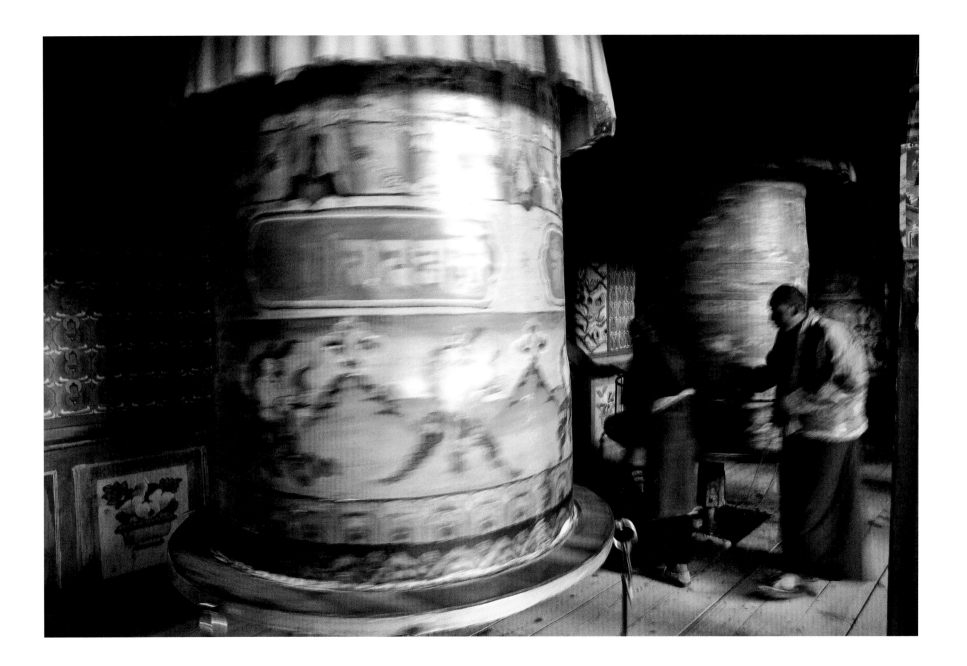

選好構圖，再等著行人走入(左，摩洛哥拉巴特 1987)。**葬禮中，小孩坐在眾人扛著的黑牛塑像上，慢速度呈現嘈雜紊亂的動感**(右，印尼巴里島 1986)。

不要臉 也行得通——
見尾不見首的拍照非日常

一般人拍照，總是習慣要露臉才算是完成儀式。但也並不全然如此，如果大家熟悉過去的西部片，結尾總是男主角騎著馬朝夕陽踱去，地上迤邐著一道長影，如此的背影多是象徵著圓滿的結局。影片如此，單獨的定照也並非不可行，所以背與影並不是見不得人的，不要臉——鐵定也行得通。

先從自拍講起：我當然偶爾也會自拍，這個習慣是因某些雜誌會要求作者有現場工作照，所以一定要露臉，那時要不請旁人協助，或是不厭其煩地架上三腳架來應付。

但如果露臉是非必要的，這時可能性又多了許多，比方說在東北五大連池的火山口邊，剛好自己的影子被投射在谷底的灌木叢上，於是有著明顯地標的類自拍，對觀者或是自己而言，可比硬是放上自己的臉孔有趣多了。

九〇年代初期，我曾參加西藏一間寺廟的法會慶典，在山谷的草地上，滿搭著來此朝聖的信徒帳篷，人們盛裝而出熙來攘往，讓這個原本寧靜的山谷熱鬧非凡，混搭其中的帳篷寺廟因其消災祈福的功能，當然也成了慶典的重心。

傍晚，帳篷寺廟煨著濃濃的桑煙(桑煙：「桑」是藏語的譯音，本義為「淨」。桑煙又稱薰香，一般用滇藏方枝柏的細枝和葉，當地稱為柏香者加以燒燃煙

薰），空氣裡渲染著一股稍稍刺鼻的清香味，一時間無法消散的濃煙，讓谷地瀰漫著厚厚的莊嚴感。地面的桑煙隨著風勢滾動，帳篷寺廟的白色尖頂依稀可辨，正呼應著天上的藍天白雲。

是時疾行而過的僧侶，我雖只來得及捕捉他的背影，但與周遭一切竟也格外配搭。之後，我端詳著照片，如果他是迎面而來，會比漸行漸遠的背影好嗎？我是存疑的。

我曾經寫過我與那群西藏旅行夥伴，習慣把藏原羚(又稱西藏瞪羚)稱為「白屁股」，那是因為即使是生長在海拔四千公尺的環境上，牠們的靈敏與速度，當直覺有危險時，可輕易逃離。

往年當我們有著車隊魚貫前行時，除了第一部車來得及用無線電通知，「一點鐘方向，白屁股兩隻！」後行的車輛通常僅能看到牠背向我們的可愛白色心型臀部。終於有那麼一個機會，可以很清晰地拍下牠的背影，這時也知曉為何我們給牠的暱稱了。

另種不得不提的藏野驢，牠們的聽覺、嗅覺、視覺能察覺數百公尺外的情況。若發現有人接近或敵害襲擊，先是靜靜地抬頭觀望、凝視片刻，然後揚蹄疾跑。跑出一段距離後，覺得安全了，又停下站立觀望，然後再跑。

藏野驢還有個極特殊的習性，喜歡與汽車賽跑。當汽車駛入牠們的棲地，野驢先是好奇

地觀望，當汽車與牠們接近時，野驢隨即朝前猛跑，並竭力與汽車保持平行。

野驢與汽車賽跑，最後總要跑到汽車的前邊，並且要從汽車前橫切過，才肯罷休。野驢越過汽車後，往往要繼續奔跑一會兒，然後停下來觀望。如果這時候你停下車，看著遠方的野驢群，牠們可是擺頭嘶鳴，趾高氣昂，一副牠贏你輸的不可一世的態度。

而這張攝於牠們橫過車頭的照片，我私名為「拍馬屁」，每回觀看，總覺得還可以聽到牠們轟隆隆的蹄聲。

與車子比速度的藏野驢，總得橫過疾馳中的車頭才肯罷休。 *(西藏羌塘 1993)*

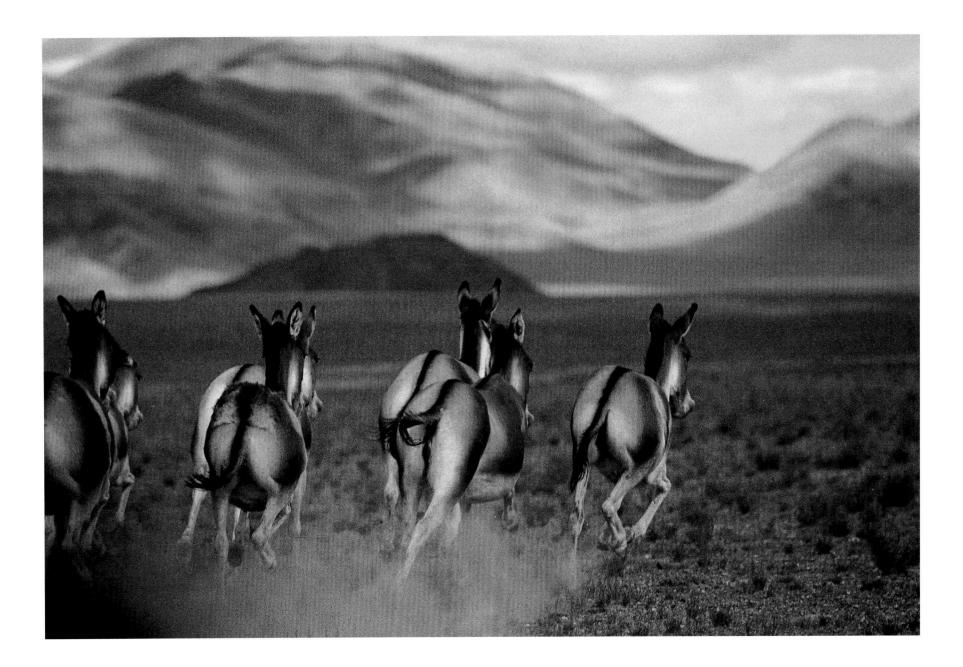

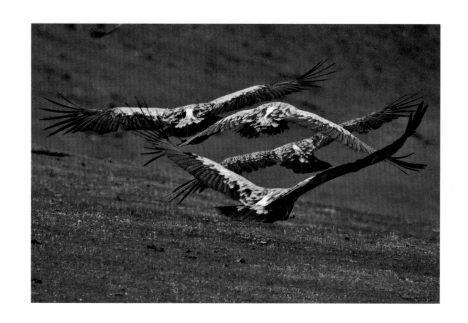

禿鷲起飛的背影，比之降落時的跌撞可是優雅許多(左，青海夏日寺 2011)。藏原羚動作敏捷，警戒心十足，通常只能看到牠離去時臀部的心型白斑(右，青海可可西里 2010)。

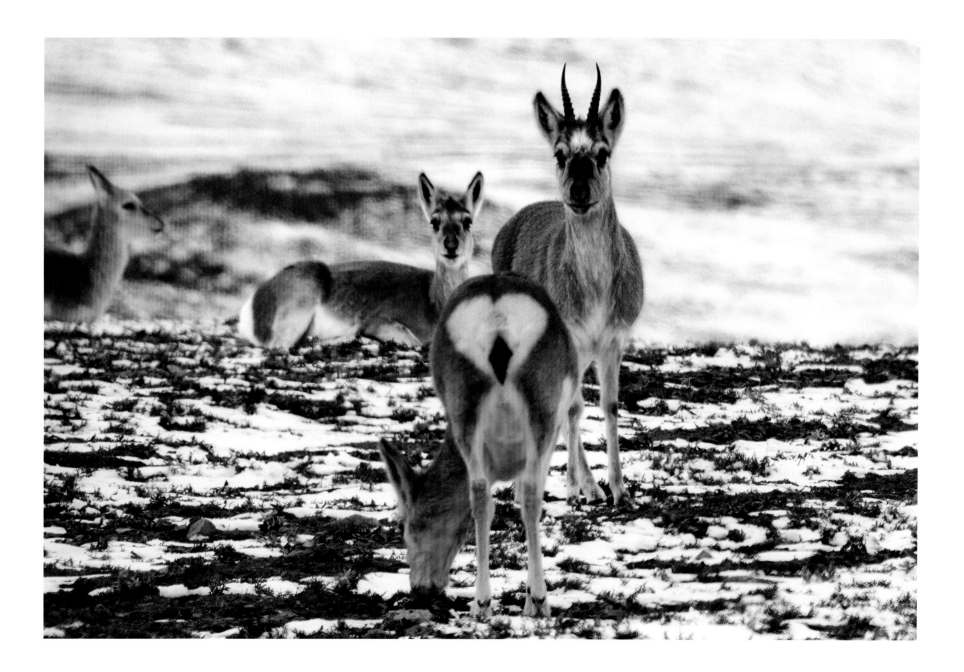

疾行而過的僧侶，及時捕捉他的背影，與著桑煙迷漫，盈溢不可言喻的氛圍。(西藏熱振寺 1993)

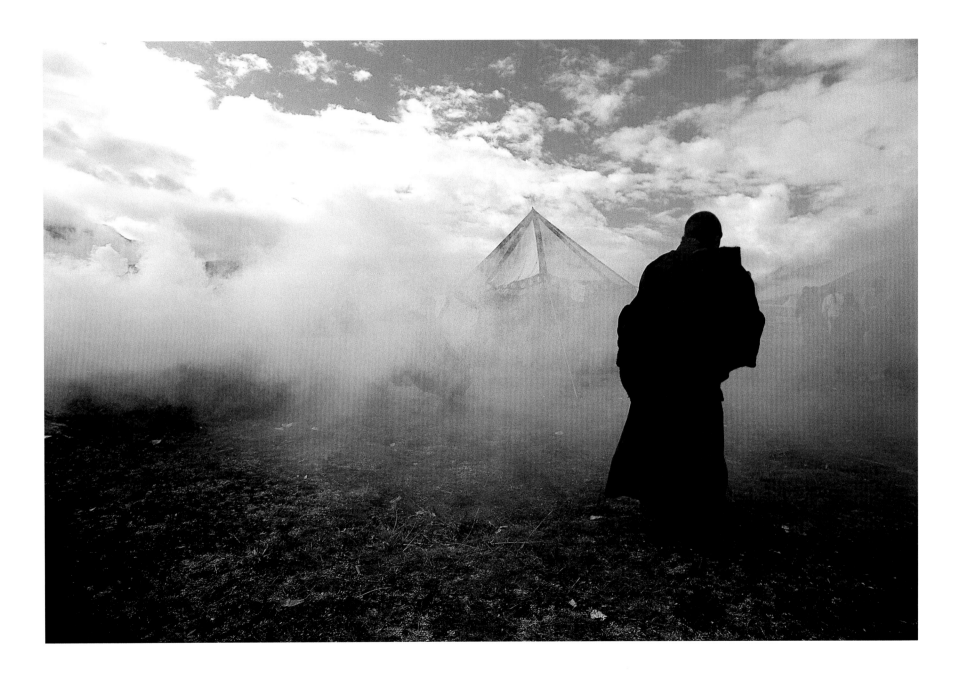

狗＋臉的歲月——姿態各異的犬類表情

在貴州山間的小村裡，初冬的陽光露臉，路上的積雪開始消融，當然驅散了不少的冷冽。藍天下，泥土夯築的黃牆與蘆葦稈編製成的黑色屋頂，再搭上褪了色的絳紅木門與窗框。「整理得算是清潔，是典型的貴州山居。」我暗忖著。冷不防狗吠聲震天傳來，一隻黃狗向我迎面咆哮衝來，我看看牠的體型與綁著的活動項圈，確定自己在牠的守備範圍外，也就心安理得與牠對峙了一會。果不其然，如此驚動了房子裡的老太太與她的孫女，我與來到屋前的祖孫寒暄了幾句，說服她們讓我幫她們留影。

其實，我早盤算著構圖；將綁狗用的鐵柱置於畫面中間，留了右邊的空間給狗兒，左邊則是靦腆的祖孫倆，如此也算是可以的作品。至於為何留那麼大的空間給狗兒呢？也許是從小到現在，只要環境許可，家裡總是有著狗兒相伴，這種把狗不只是當成狗的視網膜效應，當畫面裡允許牠存在時，總會不自覺地將牠當成構圖中的一分子，甚至有些期待牠的加入。

所以在菲律賓巴拉望的山裡，原本是想為當地原住民巴達克友人拍個全家福照片，在集合眾人間，狗兒竟也自動走位。大體上巴達克人也愛狗，在農耕或打獵時，狗也會相伴，儼然是他們家中的一分子。我實是因著兩隻狗與家人互動

而不停地按下快門，我深信照片中的兩隻黑狗，也讓這張照片生動鮮活許多。

城市裡的狗與鄉間的狗可是大不相同，在鄉下除了小狗階段，記憶中是不太會抱狗的，也許是因為鄉下的自由狗身上都少不了跳蚤與牛蜱，而牠們被洗澡的次數也是屈指可數，當然，鄉間的狗也從不作興被抱的。但城市裡的寵物狗又是另一番風景了，遊艇上的派對原本對狗就不是環境友善，一來狹小，二來危險，於是小心翼翼地抱著呵護，也成了寵物與主人的彼此宿命。懷中小狗儼然想成為活動中的一分子的身體語言，在當下環境中雖然有些無奈，不過這也是現實。

在青藏高原上的一個陽光午後，山谷裡的土木寺多了一些頌完經的小紮巴(普通修行者稱紮巴)們，寺廟雖然有些歷史，但因地處偏僻，並未如臨交通要道旁的其他寺廟被整修得金碧輝煌，嚴格來說，土木寺為一個家廟(就是一個供信仰藏傳佛教的大家族共同使用的寺廟)，同時也因採蟲草時期，廟裡的出家眾多半上山忙碌，即使在陽光下，整個山谷竟然有些冷清蕭條的感覺。我與他們躺在草地上互動也消磨彼此的時間。我索性將相機交給了他們，讓他們看看我今天到底拍了哪些照片，同時也把口袋裡的小相機拿出，趁機拍一些他們專心看相機裡照片的畫面。

從三十多年前開始在青藏高原旅行，當時相機與底片珍貴，每逢拍完照，總是被要求給

照片。而曾經一度也帶了拍立得可即刻送人，但隨後學會當你送出一張照片後，你得隨時要應付上百張的要求。這情況得等到大家都有手機，同時數位相機有即時檢閱的功能，拍完照有時間給被攝者看，然後彼此一笑，攝影者面臨的傳統大問題才終得解脫。

在拍下這張照片的同時，除了關注紮巴們的表情，我實際上還用餘光看著長毛的四腳朋友，等待牠慢慢踱入畫面裡。

貴州草海小村裡，為靦腆的祖孫倆與黃狗留下影像。(貴州草海 2008)

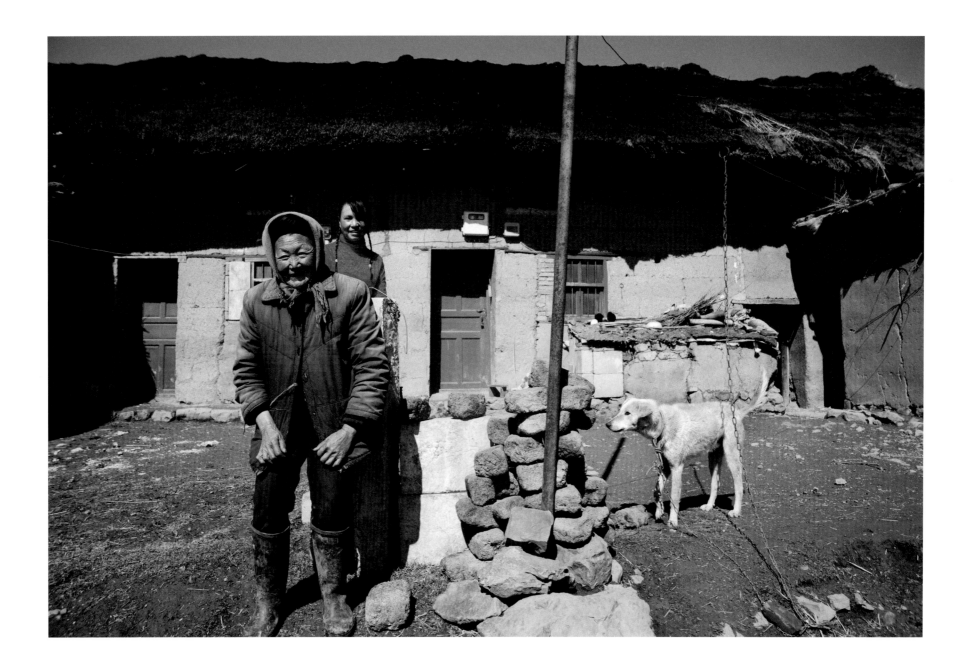

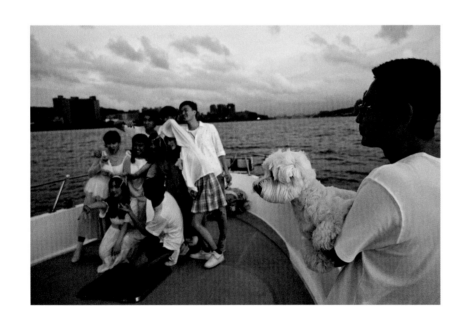

遊艇上，主人懷中的小狗也想成為活動中的一分子(左，台灣淡水 2022)。為菲律賓的巴拉望當地原住民巴達克友人拍全家福照片，狗兒自動走位入鏡(右，菲律賓巴拉望 2019)。

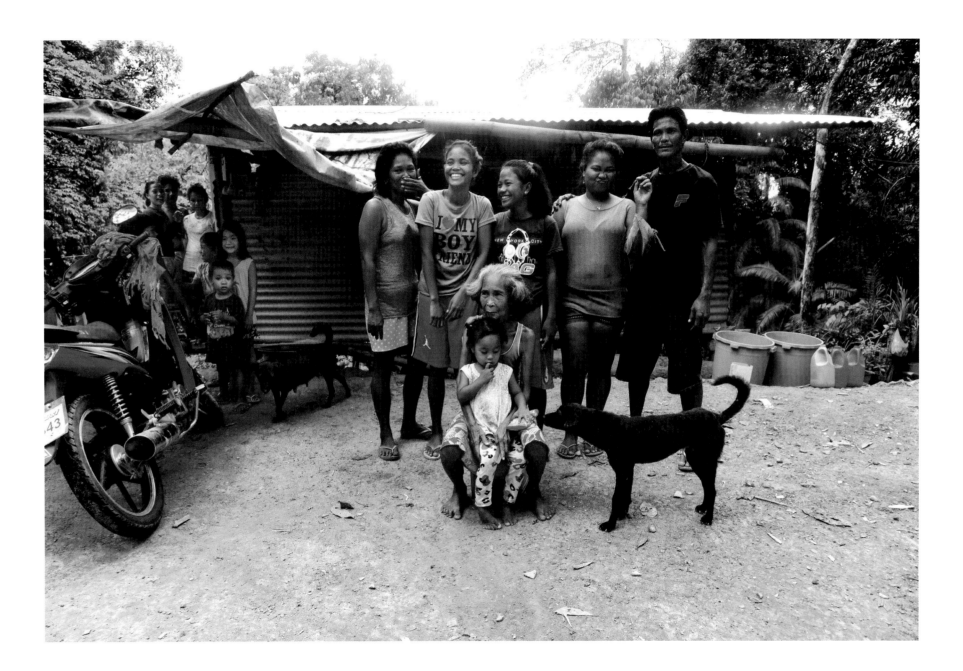

在拍下這張照片的同時，除了關注犛巴們的表情，更等待長毛四腳朋友慢慢踱進畫面。(四川新龍土木寺 2016)

浮光掠影 —— 浸入當地的攝影意義

翻過一個山頭，地平線邊聳立著七千五百公尺高的雄偉白色三角形的巨大屏障。「王志宏，你運氣真好，貢嘎山很少以這麼無遮蔽的樣子現身！」我的藏族朋友興奮地對我說。我與他趺坐在草坡上，貪婪地觀賞著，直到最後的一抹餘暉。三十多年前的青藏高原，現代文明仍未積極地侵入，而逐漸鬆脫的竹幕留給青藏高原境外的人更多想像的空間。由於其絕對的地理高度，旅行上的極端不友善，自然與人為的障礙，反倒給我更大的興趣去挑戰。當時還跟藏族夥伴紮營偏鄉的山谷間，我架起腳架，透過長鏡頭拍攝對面稜線上的放牧少年，隨後將相機給了來營地張望的小伙子。當他透過鏡頭望見他稜線上照顧牲口的母親彷如近在咫尺間，而露出不可思議的表情，那一刻，我找到了工作上的真正意義——我如同一道橋梁，連絡兩造間的已知與未知。將青藏高原外界仍未熟悉的種種，經由我的採擷給了外面的人知曉，而同時我也醞釀著能為這塊山中子民從外界帶入哪些？而貢嘎山的現形，無啻給了我一張邀請卡！

「我的工作像傘兵一樣，僅不過是手中的相機取代了自動步槍，相同的就是搭著飛機到指派的工作地點，然後拿著相機尋找目標按著快門擊發，工作完成後，再搭機離去。」這是之前無意中讀到一個國際通訊社工作的資深攝影記者

所發出的抱怨文或是討拍文。是時我的工作也曾經是如此，一年有很長的時間在國外旅行工作，幾乎所到之處都是新鮮感——從沒到過的第一次經驗。在那段密集的國外旅行，某方面享受到我熱愛攝影的初衷，親臨現場與見證。但幾年過後，不踏實感的累積卻成了愈來愈重的負荷。

大量的旅遊的確是開了眼界也增廣了見聞，但短暫的採訪時間，通常才正要開始了解主題時，就得被迫離去。如此的工作形式，即使順利填滿媒體版面所需的圖片，但自己卻不再是那麼喜歡。我原先充滿憧憬的攝影工作，有如一顆愈吹愈大的氣球，突然被「傘兵式攝影」戳破，看似大量的片片幻燈片累積原來是更巨大的空虛，我的工作——腦海是時閃過了「浮光掠影」這四個字。

於是我改變了工作模式，成為一個自由攝影人，選擇自己所願意投入的主題，開啟了長期觀察的模式。一旦沒了截稿的掣肘，所有的一切都是海闊天空。先前在各國旅行的經驗當成是自己累積的資產，我決定進入青藏高原。

旅行是時成了自主的行動，不用如同之前出發前囫圇吞棗地強迫閱讀大量資料，反而是所有的書籍都多與青藏高原相關，舉凡地理、歷史、種族與宗教，更包含野生動物與植物都是我的涉獵範圍。當時戲稱自己是讀社會大學的青藏高原博士班，而對自己能真正

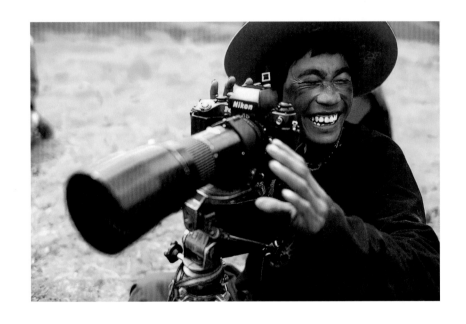

少年透過鏡頭望見稜線上的母親，露出不可思議的表情(左)。自地平線邊聳立著雄偉白色三角形的巨大屏障，是貢嘎山難得的無遮蔽樣貌(右)。(四川理塘 1990)

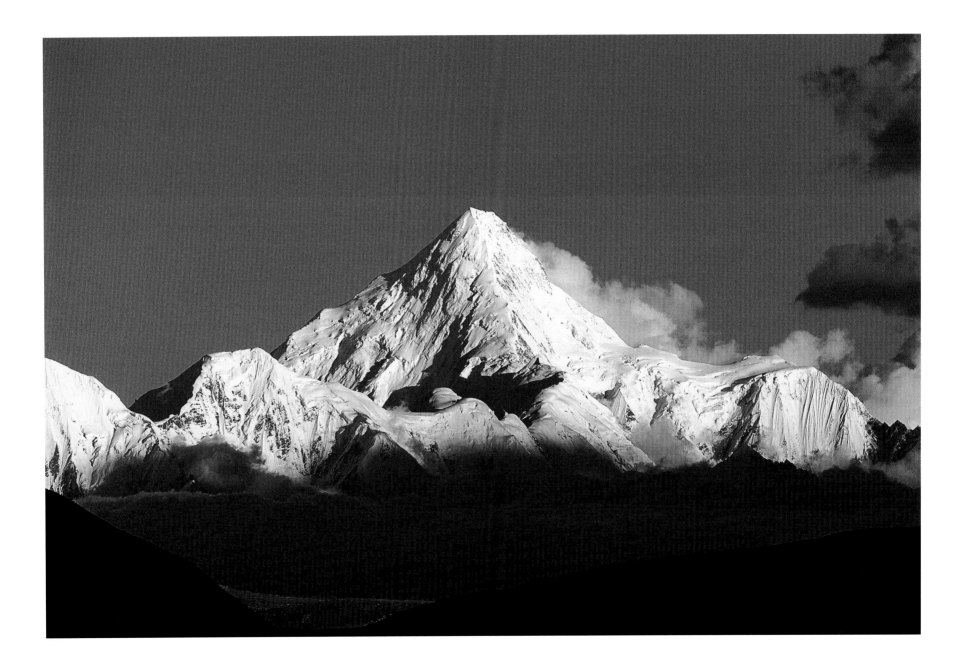

旅行該地觀察與驗證所讀之資料，反而多了一種踏實。

能在這片浩瀚大地上悠遊，我始終覺得是一種福佑，即令每一次的旅行，身心總是充滿艱辛與挫折，但這片被大自然恩寵所遺忘的土地，從地上的植被到動物甚至長年居於此的藏民，卻都是見證堅韌生命力的最好場所，我從中汲得更多的療癒。

三十年間數十次的探訪，從原先的陌生到熟稔，某方面將之視為自己的第二故鄉也不為過。單從原本紮營所搭的當地罕見的登山雪地帳，那時是吸引著騎馬前來的藏人，後來則是跨著摩托車的騎士呼嘯而來；原是騎馬或徒步趕牲群，如今騎摩托車吆喝也成了日常；傳統游牧季移時所居住的犛牛毛帳篷，現也逐漸被輕便防水帆布的軍規帳篷所替代，即使不透氣且帳篷內容易泥濘，大家也就視而不見；就連遷移草場搬家一事，往年都是家當捆綁在牛背上，如今也泰半是集體雇車放於卡車上。當然過往的碎石路，如今也被鋪上柏油了。而原本不起眼的小廟，現在則是金頂加持，本是黝暗的大堂，長年的酥油燈滋潤而瀰漫著特有濃郁的酥油味，也有部分趕流行超現實地布上閃閃的霓虹燈裝飾佛龕；早些年算是珍貴的手製風馬旗，如今也因交通方便，百姓也稍微寬裕起來，於是五彩鮮豔的大量廉價俗麗風馬旗從漢地湧入被四處裝飾，倒是為高原添上了不曾見過的景色。

「當外面的世界像火箭般的速度在前進時，僅有我們藏族好像還在原地踏步！」我的活佛朋友羅切佩曾如此地對我訴苦。我很難告知他，外面的世界也並不是那麼美好，進步往往得付出代價。但就在他們也開始被領導「進步」時，數十萬牧民僅領著微薄的輔助，被迫放棄游牧生涯而寓居城市邊緣，面對著宗教與語言與生活習慣都屬弱勢的事實，同時還得周旋於優勢的城市人中如何讓家族重新扎根。

造訪他們時，他們總是說起如何懷念草原上家裡犛牛所產的酥油；而曾經是祖先世代所信奉的神衹，在被制止後又重新開放，藏民曾是如何地歡欣，寺廟曾是如何像雨後春筍般的蓬勃。但近年來又懾於中共的維穩大纛，僅能逐漸消聲，無奈地收縮於一隅。

總是有些可慶幸的：餓肚子的人應該不多了，不識字的人也少了，野生動物的數目總算是增加了。多年來我卻一直想找到曾經激勵著我進入高原的一段動人文字背後的情境，那是上個世紀義大利藏學者吉塞甫‧圖奇所寫的：「他們是唯一我所羨慕的人，彷彿是不受限制，安詳而簡單……當他們流浪過這片廣濶的空間，宛若飄盪在穹蒼與大地之間。」三十年的浮光掠影後，雖不曾後悔，也一直滿懷感激，但我終知曉那情境的追尋可是愈來愈不可能了。

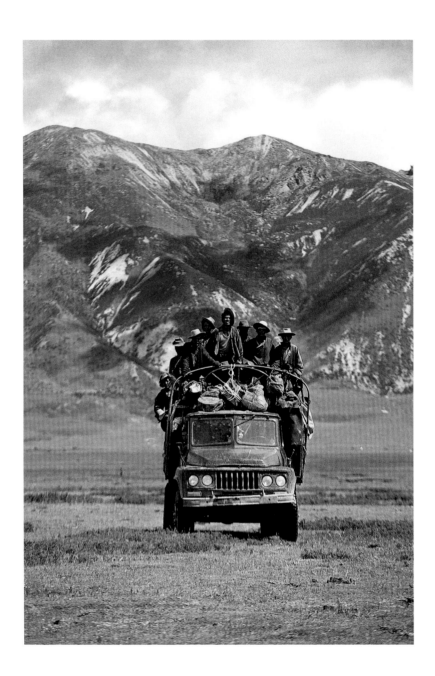

遷移草場搬家一事，現今已改成集體雇車將家當用卡車搬運(左，四川理塘 1992)。傳統的氂牛毛帳篷已有千年的歷史，如今已漸漸被簡單便利的軍用帆布帳篷取代(右，青海可可西里 2008)。

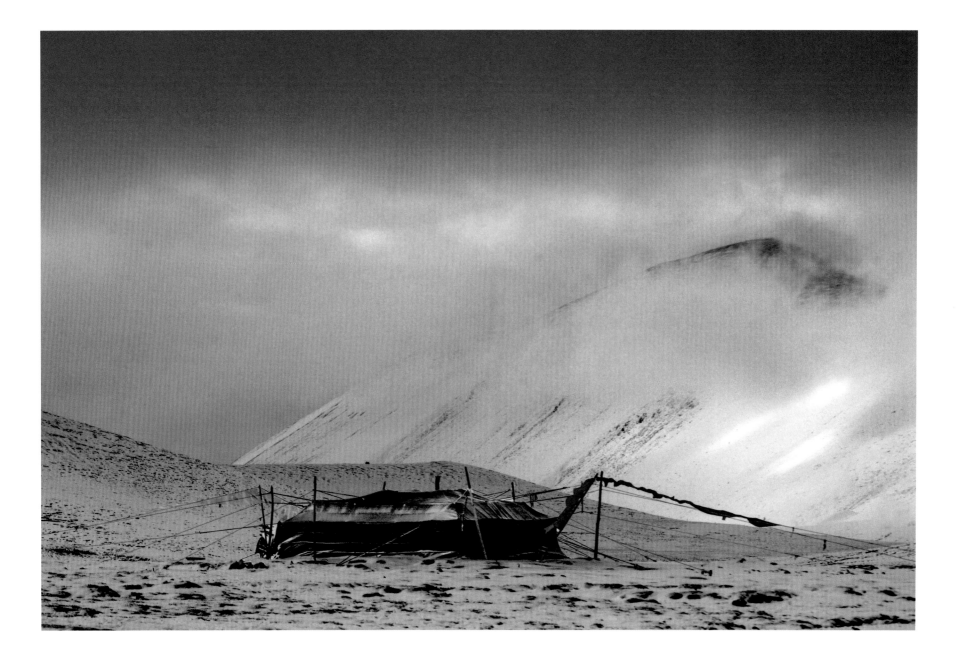

是終點，也是起點——青海「馬背上的醫師」培訓計畫

我與長年在青藏高原合作的夥伴邱仁輝醫師及青海玉樹的東周視訊：主要討論因為當地的疫情封城，而我們這兩年固定的「馬背上的醫師」視訊培訓是否如期舉行等等。很不習慣用視訊的方式與藏族朋友碰面，因為與藏族朋友碰面多是在四千公尺海拔的青藏高原，總是享受特有的清新空氣與藍天白雲的情境，也因常年高原紫外線曝晒，藏族朋友大都有著黝黑的膚色，同時帶著一股濃郁的酥油味，這些是視訊裡聞不出也看不清的。

在青海的「馬背上的醫師」培訓計畫，是從青藏高原東南部四川理塘縣的計畫轉移。原本始於一九九五年的醫療培訓，當時仍是貧窮與封閉的青藏高原東南部，我們努力與縣衛生單位合作，希望能解決多年來「缺醫少藥」的窘境，培養第一線的鄉村醫生是當時持續任務，直到二〇〇八年，竟也為約台灣四倍面積的甘孜州培訓出三百多位的鄉村醫生，我們稱他們為「馬背上的醫生」。

隨著四川經濟的發展，窮鄉也慢慢寬裕，原計畫每村都有醫生的目標也幾乎達成。於是我們轉到更偏遠的青藏高原可可西里青海玉樹州西北，由培訓鄉村醫生改為提升既有鄉村醫生的醫療專業。然而，因近年疫情持續，我們計畫一度被迫中止，但藉由全世界都興起線上授課模式，我們終勉強讓計畫持續著。

當年從四川轉到青海是有些無奈也很難割捨，知曉爾後不會再專程前來，也不會再特意將台灣的贊助計畫者帶來此地。方案結束，就代表生命中一段歷程的終點，終於安排了一場巡禮來斷捨離，也對這片一九九○年起陸續造訪數十趟的土地投以最終的致意。

我刻意花了較長的時間到縣城上方的寺廟裡轉轉，長青春科爾寺於一五八○年由第三世達賴喇嘛索南嘉措創建。長青春科爾為藏語譯音，「長青」意為彌勒佛(即未來佛)，「春科爾」意為法輪。九○年來時即認識了香根活佛一家，也熟悉了寺廟永遠瀰漫著的酥油燈味。僅要時間許可，我都會來頂禮寺裡三層樓高的彌勒佛像。

八○年代中期開始，隨著某種程度容許的宗教自由，我見證了藏區的寺廟不停地大興土木，當然也更加金碧輝煌，長青春科爾寺當然也在這波潮流。我進入整建中的大殿，殿裡座座嶄新的鎏金佛像並沒喚起我的興趣，反是秩序井然的民工背著一簍簍的水泥漿正魚貫地進來，引起了我的好奇，一問之下才知他們全是志工。這些藏民布施著他們的時間與勞力，對他們心愛寺廟能擴大規模無不法喜滿滿。我踏出寺廟，外圍是一波波順時針繞著嘛呢石堆的信徒們，他們口中誦著經文，手中轉著嘛呢經輪，我拍了些照，也學著走累的老人家坐在一旁休息。是為今世懺悔？或為來世植福？我一直被這種浮囂人間的某種單純的氛圍吸引，僅要虔誠，這裡就是通向美好未來之途徑。

理塘長青春科爾寺金碧輝煌的彌勒佛(左)。在石片、卵石上刻六字真言或佛經的嘛呢石是藏傳佛教特有的傳統，通常放置在路邊、寺院附近(右)。*(四川理塘 2008)*

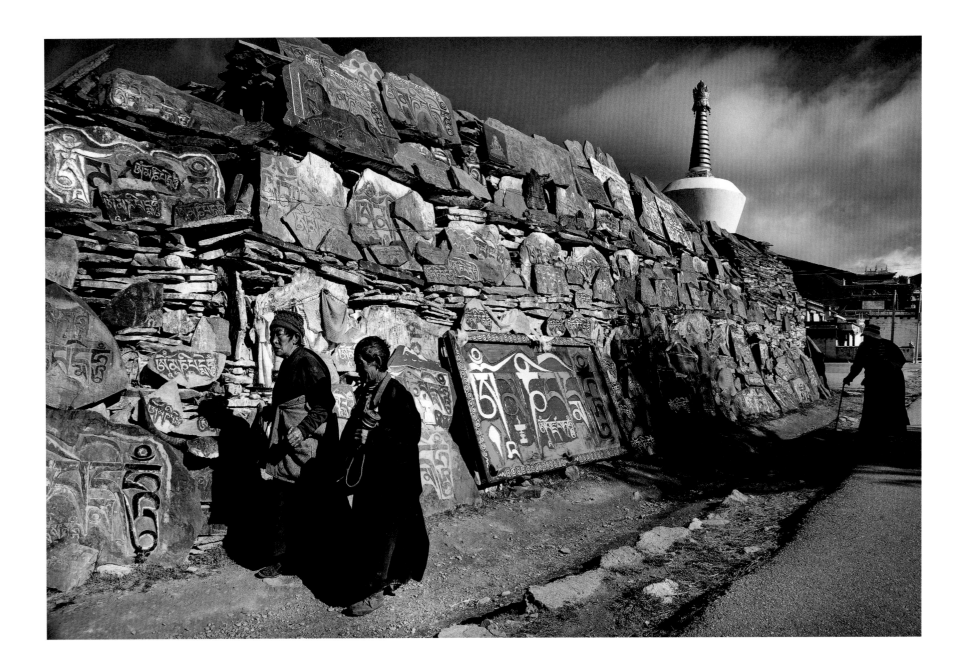

我跟邱醫師驅車到縣城以西的毛埡壩，剛好是長青春科爾寺的僧侶在此為鄉民念經祈福，舉辦了場為期三天的法會。草原邊上搭了一頂百來坪大的白色帳篷寺廟，後方則排列著十餘座供住宿的白色帳篷，而帳篷寺廟旁還特別搭了一個三十坪大的犛牛毛帳篷廚房，裡面放著五張大小不一的大圓鍋，料理參與法會的上百僧侶的三餐飲食。毛埡壩因著這場法會，原先游牧的藏民紛紛將各自的帳篷聚攏，一時間，雜沓著牲群與人煙熱鬧了原本寧靜的草原。

這片草原累積了我十幾年的回憶，走踏其中回憶湧現。從一九九四年在甘孜州遊走尋找計畫的實施地點，來此時一路被後頭的風雪追襲，回頭所見白塔上的彩虹，也因此理塘成了計畫的實施點。此時溫暖的陽光同樣灑曳在白塔上，我想旁邊的邱醫師一定相信這場告別是被祝福的。

格聶神山海拔六二〇四公尺，是沙魯里山脈的最高峰。它的藏語名為呷瑪日巴，藏傳佛教二十四座神山之一，也是勝樂金剛的八大金剛妙語聖地之一。格聶神山和旁邊的肖扎神山之間的谷裡，是有名的冷谷寺。多年前曾領著台灣夥伴們騎馬露營拜訪過。當時即盤算將再回，我也事前囑託理塘的伙伴鄧珠，找好嚮導與馬匹，我們取道新路線肖扎神山的右側兔子溝谷地探訪。

將帳篷睡袋與食物打包在馬匹上，我可比不上鄧珠的熟練。騎馬在人煙罕至區的探索，彷彿很是浪漫，然而剛跨上馬背上的興奮，幾小時後就會因痠痛的臀部不堪折磨，而期盼著下馬休息；但四千多公尺海拔的高原本來行動就會受限，更何況上坡更不容易，於是上下馬之間總有一番掙扎。兔子溝谷地兩側的山丘有些天然山洞，稍加整修，再圍些簡單的圍籬，嚮導阿克尼瑪說是喇嘛修行閉關之地。溪谷地邊有溫泉，策馬入森林又是另一番挑戰，果不其然，冷不防就被小徑的松木橫枝給掀下馬。我聽到懸崖上一陣窸窣聲，抬頭一看，為數約四十頭岩羊在峭壁的灌木間覓食，嘗試取出相機，但牠們整群迅速消失不見。我們紮營於溝邊，滿空星子，一彎弦月，伴著溝火，原本有些傷感之旅，當下卻是滿足無比。

「沒有任何詞語可以形容這座高大的山峰，在這裡任何旅行者都可以體會到藏人的心情，不由自主地稱之為聖山……」一八七七年英國探險家威廉・吉爾(William Gill)來到格聶，在他的《金沙河》一書裡留下這樣的讚嘆。拜時代的進步，我不用像吉爾領著六十人的苦力，探險隊伍才能從康定出發經此二十四天後抵達雲南的大理。回憶著九〇年代初期，單從成都出發，即使沒遇到泥石流等天災，也要四天的吉普車顛簸才能到此，而如今隨著公路的改善可節省一半時間。但摒開公路的改善，無公路的鄉間進步幅

度仍是緩慢，電力仍未抵達，手機仍是無訊號，這些地區也正是過往所培訓的馬背上醫生的重點工作區域。

翌日我們騎馬翻越山稜上攀到五千公尺海拔的肖扎山麓，山稜上可見牧民所搭的風馬旗，也有幾頭家犛牛來此覓食。天空上盤旋著禿鷲與老鷹，百靈鳥則在四周輕盈穿梭。格聶山群峰居左為格聶山，中為肖扎神山，右邊克麥隆神山。我們橫切山區，一行上上下下，時而體會稜線上的十級冷冽陣風，一會兒又進入林區聞著清新的芬多精。

我曾在《在龍背上》一書中寫著：在青藏高原的旅行一直沒有終點。在醫療計畫執行時，資金的籌措、人員的行政後勤、與對岸政府的對應，總是堆滿許多挫折。但說也奇怪，這些煩惱僅要上到高原，就成了過往雲煙。長青春科爾寺的好友活佛羅卻佩曾說，我在做一件一輩子想起都會笑的事。也許是對的，在應付大都會的日常瑣碎中，我仍慶幸仍有一片空間去遨遊。一趟趟高原之旅，彷彿有著哆啦A夢的任意門，自在地在二十一世紀與十九世紀間穿梭。

於是在理塘的終點，在可可西里就是另一個起點。

為執行「馬背上醫生」培訓計畫的數十趟往返川藏公路，承載了許多回憶。(四川理塘 2005)

為打點僧侶三餐，帳篷寺廟旁會特別搭一個帳篷廚房(左)。帳篷寺廟是藏傳佛教的特色，長青春科爾寺的僧侶在此巡迴為鄉民念經祈福(右)。(四川理塘 2008)

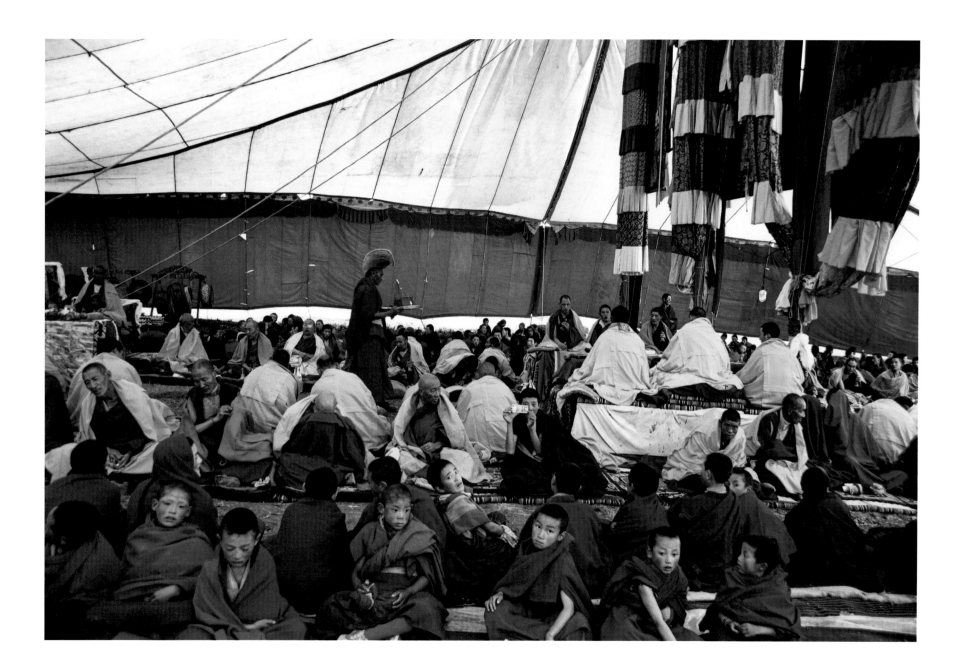

可可西里 —— 看不見的青色山脈

我的螢幕上分割了二十幾個小視窗，其中不乏穿著藏紅法衣的喇嘛學員，不開攝影機的則是有著藏文或是漢譯藏名的參與者，這些皆為多年來參加「中華藏友會」之「馬背上的醫生」培訓會的學員，本因疫情而原打算將學員集中於青海玉樹州的教室，再由台灣醫師視訊教學即可，孰料青海疫情嚴峻到禁止外出，更遑論群聚，唯一外出就是去做核酸檢測。面對突如其來的變化，我們索性改成居家線上授課，再搭配線上即時漢、藏語翻譯，同步錄影滿足無寬頻訊號的學員下載學習，當然對學員來說雖然少了實際操作項目，但這也是無可奈何下的遂行。授課期間最多有四十多人同時在線上學習。當然，這群老友多少會問到何時能再返回會面，我一方面回答待疫情結束能盡快上高原，但另方面又有點躊躇，實因太久沒上高原，尤其是項目泰半的所在點——可可西里。

可可西里(蒙古語即「青色的山脈」)，藏語中稱阿卿貢嘉(即「萬山之王」)，位於青藏高原東北部，夾在唐古拉山和崑崙山之間，總面積約為二十三萬五千平方公里，是世界第三大無人區，嚴峻的地理與氣候條件，保留著完全的原始自然狀態，成為野生動物的一片淨土。中國將可可西里區分成以下行政區：「西藏羌塘自然保護區」、「新疆阿爾金山自然保護區」和「新疆北崑崙自然保護

區」，以及部分的「青海三江源國家公園」。

但實際上從上世紀的九〇年代開始，我在可可西里的旅行就不曾間斷，單單阿爾金山保護區，就去了四趟，羌塘則是九三年就駕車穿越過。青藏公路的多次遊走涵蓋了其餘保護區，而近年來幾次的長江、黃河、瀾滄江與怒江的探源之旅就都位在現在的青海三江源國家公園內。我之所以有點猶豫，實因可可西里平均海拔在四千六百公尺以上，它並不像是之前在青藏高原的橫斷山區，總有上下高低起伏，高山上有高山反應，下到河谷地就可舒緩。每回上到可可西里，總得先有著準備前幾天與高山反應對抗的決心，況且想稍微拜訪多個鄉村醫生點，一天一千公里的車馬勞頓與顛簸，那又需要另一種決心，二〇一二年的那趟旅行，一個星期可是跑了四千多公里，猶豫年過六十的我，禁得起再重溫如此舊夢嗎？

事實上約莫每平方公里一點多人的無人區，想要讓醫療資源能在此扎根，得投入大量的成本，原先來此探勘就曾目睹著簡陋的村醫療站早已人去樓空的窘況。我們於是將原先在四川培訓鄉村醫師的方法，改為提升現有鄉村醫師的醫術與改善醫療資材。因此將學員集中某地授課，授課完後，學員返鄉再等待醫療物資的發給。過往我通常樂意領銜這份工作，畢竟青藏高原這麼多年來彷彿是我的後花園，常人認為辛苦的行程，我反而甘

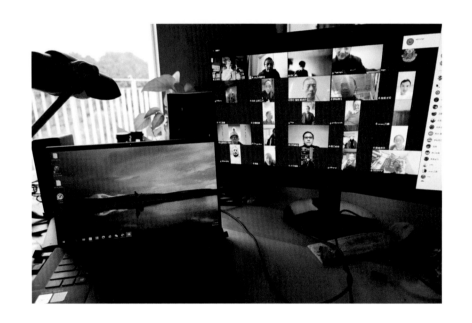

螢幕上分割了二十幾個小視窗，是「中華藏友會」為「馬背上的醫生」培訓會的學員線上授課(左，台灣 2022)。簡易診所和有限的村醫，共同守護著可可西里民眾的公共衛生需求：葉格鄉萊陽村的村醫歐當(中，青海 2010)，與曲麻河鄉勒池村村醫西勒迦日(右，青海 2014)。

之如飴，尤其親自拜訪各村的醫生時，除了增加彼此的信賴度，讓他們了解我們遠從台灣的協助，可是扎扎實實的認真。另外能了解各鄉村醫師實地作業狀況，同時聽取鄉村醫生們的學習心得與建議，這些種種會成為翌年課程的檢討改善方向。

當然每趟的行程總是有些意想不到的驚奇，最神奇的是一位學過藏醫的鄉村醫生西勒迦日，總是穿著架裟的他也充當牙醫，他說已拔了幾千顆牙了，從不用打麻醉針(事實上也沒有)，他總是要患者唸經，唸到經文某處他就將牙拔起，從沒聽患者說疼，也從沒聽患者說發炎等事，我甚至興起了讓我在台北當牙醫的姪子來學習的念頭；不過我們倒是幫謝勒加利添購了新的牙醫資材。當然也聽到當地傳說某位身兼寺廟主持的鄉村醫生如何打卦唸經，讓鬧旱災的村子來了一場及時雨等等。交通的困難與醫療的昂貴，更確定了鄉村醫師角色存在的必要性，上城市看病是萬不得已才去，主要是交通費與醫藥費都相當可觀，而鄉村醫生除了就近外，醫藥費用也是相對便宜，還可周轉賒欠，或是用自家酥油或採到的蟲草來償還的。

我知曉重回此地的猶豫也僅是那麼一瞬間，可能部分讀者記得那部得過金馬獎的電影《可可西里》？追補盜獵藏羚羊最終身殉的主角索南達傑，其倖存祕書札西多傑，實際上是我多年的好友，每回跟他經過青藏公路上昆崙山口的索南達傑紀念碑，他總會與他

的同仁下車，恭敬地點上一根菸遙祭他。

我曾在可可西里追蹤過也寫過藏羚羊的報導，但九〇年代要見到藏羚羊可是一件難事，即使當時深入羌塘內陸，較無經濟價值的藏馬驢與藏原羚仍可一見，但藏羚羊因身上的絨毛能製作一件動輒三萬美金以上的「沙圖什」——王者之毛，懷璧其罪讓藏羚羊在上個世紀一直飽受盜獵的追擊幾近滅絕，拜索南達傑事件之賜，生態保育終受重視。很難想像如今在青藏公路兩側，過了西大灘，僅稍加留意，野犛牛、藏羚羊與藏原羚等，都不難發現牠們的蹤跡。生態環境的改善是青藏高原這些年來值得加以大書特書的。

一旦捱過前幾天高山反應的不舒服後，在可可西里看野生動物就成了最佳的樂趣，而我同時也見證了這三十年來，野生動物因為生態保育觀念的普及如何地逐漸放鬆對人類的警戒：以藏原羚為例，原先是保持一百公尺以上的安全距離，同時僅要車輛驟停，馬上逃離，當年因為槍枝普遍，牠們學到車輛停下，就有槍聲出現，同伴則會倒下。現在則是可靠近到三十公尺。如果透過望遠鏡，藏原羚的大眼睛與長睫毛可是會吸魂的。晒著太陽的旱獺與機靈地從地洞中鑽進鑽出的鼠兔隨處可見，牠們的天敵較多，像沙狐、紅狐、狼與鷹隼皆是。我曾拍攝到的沙狐，當時牠的口中就叼著一隻鼠兔。而我也曾好整以暇地半躺在高處，看著一頭狼如何打量遠方的一群藏原羚的主意，同時還不時回頭看

著我們的動靜。當然還有天上的鷹隼，為解決高原上惱人的鼠患，此地廣築鷹架，豐富的食物來源，鷹隼數量與種類也就相當可觀。如果看鷹隼，同時看雲也是另一種確幸，因著風勢而疾走變幻的雲，因為地高，常有伸手可及的錯覺，如在無汙染的藍天相襯下，這張大自然的畫布雖簡單，也真是百看不厭。

我一直難解此地為何被蒙古人名為青色山脈？高山草原上的山脈除了積雪之外，就是裸露的岩層，青色在此地的山脈僅存在於想像中。也許這應是如同冰島編出的格陵蘭(英文其實是綠島)謊言，當初的維京海盜占據了冰島，就謊稱西邊有一處更大的綠島，讓嘗試入侵者繞道而往，可想而知，去到格陵蘭島的海盜可很難再活著回來抗議。所以當年的蒙古人的可可西里是為了欺敵？讓敵人貪圖青色山脈下定有的肥美牲群，然後上去了下不來？

可可西里的青色山脈可能是一個編織的歷史謊言，但誰說山脈一定要青色呢？近天貼雲、地闊星垂，親臨才能見證種種，只是得在高山反應舒緩後……

我們習於在青藏公路的西大灘小歇，欣賞高6178公尺的崑崙山，其北坡的冰河向下延伸到4400公尺。 (青海西大灘 2010)

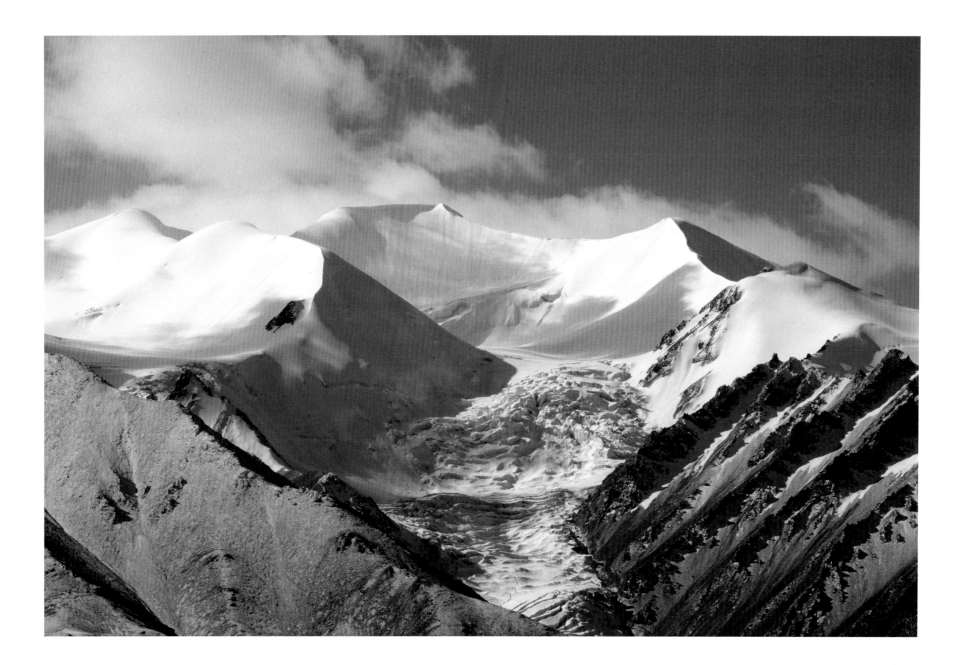

札多攝於他亦師亦友的「索南達傑」的紀念碑前(左)。牧民追逐羊群，圈羊移地放牧中(右)。*(青海可可西里 2009)*

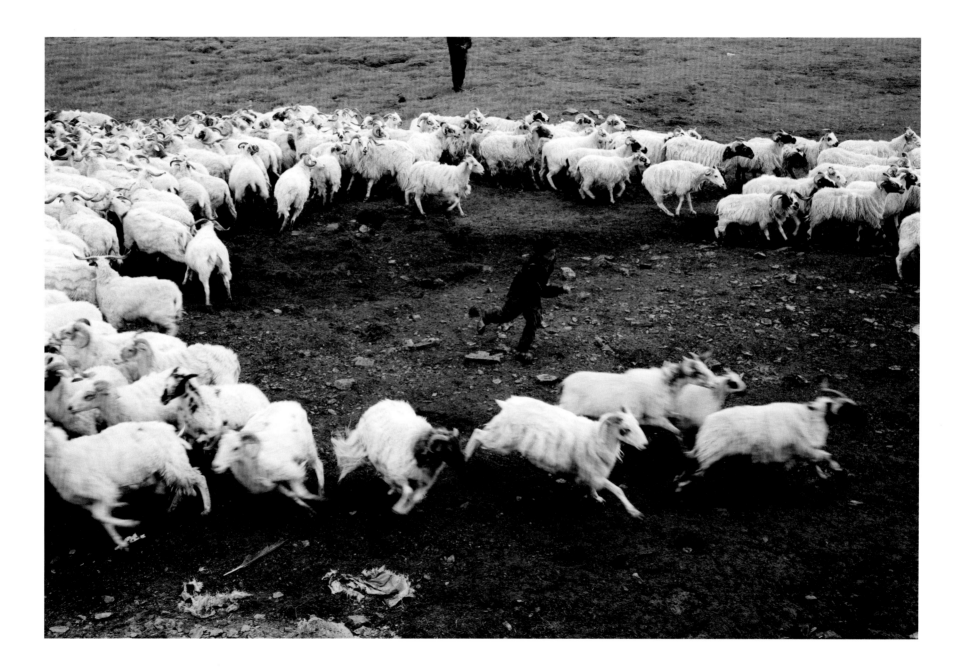

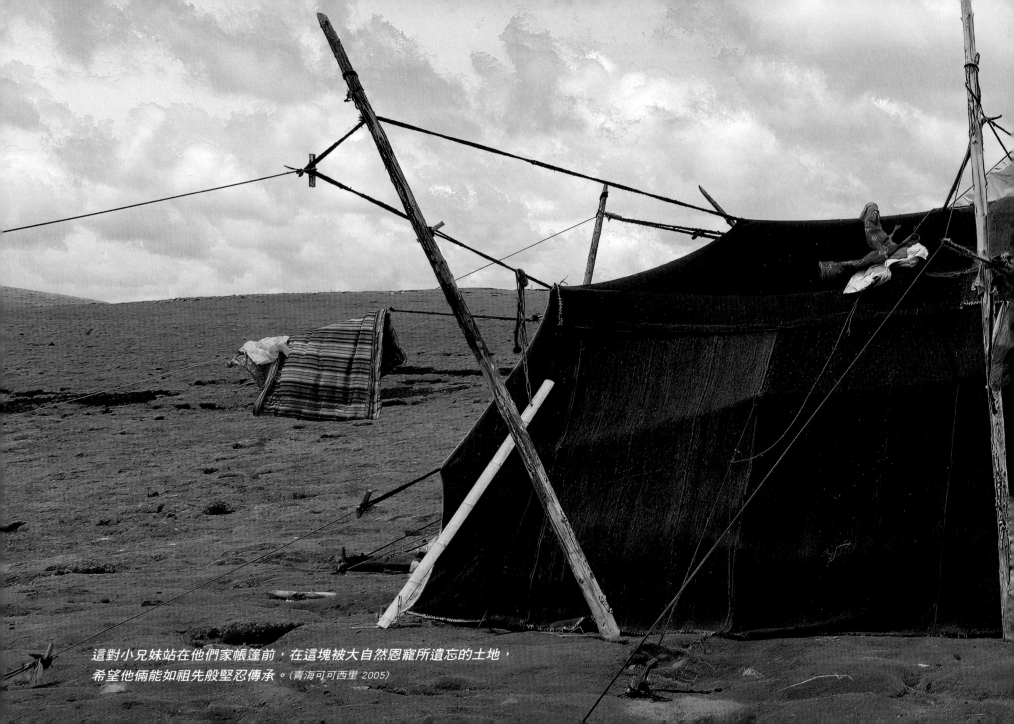

這對小兄妹站在他們家帳篷前，在這塊被大自然恩寵所遺忘的土地，
希望他倆能如祖先般堅忍傳承。（青海可可西里 2005）

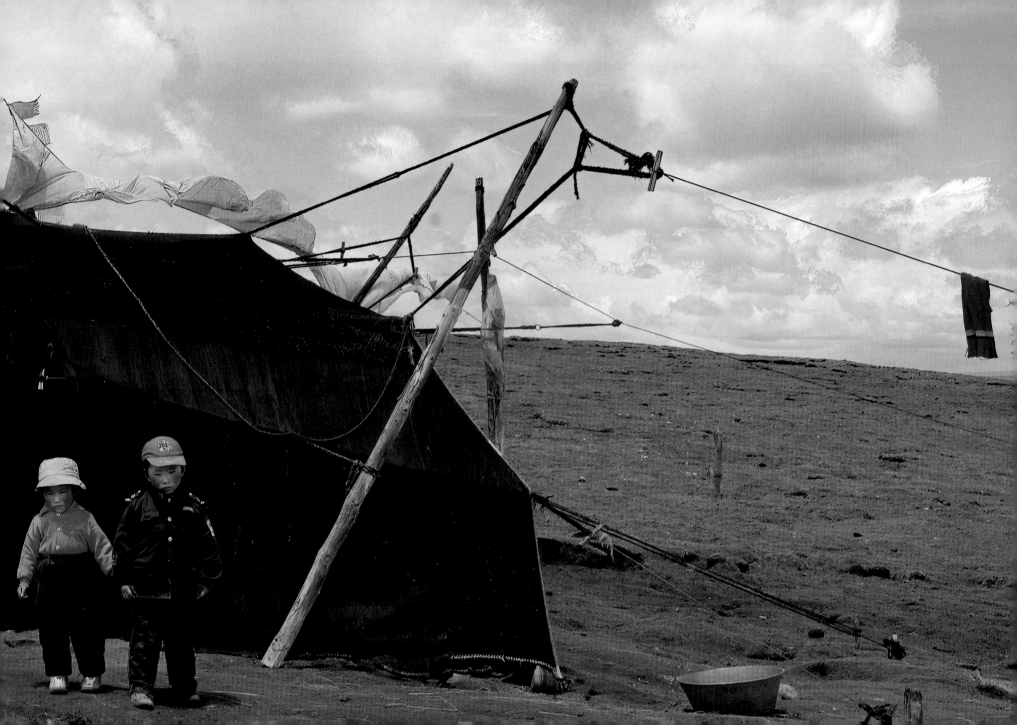

藏區踏查 —— 當風馬旗飄盪

有時候，最好不要再回到我們離開過的地方。我們記得我們所留下的，可是我們永遠不知道我們找回來的會是什麼。
　　　　　　　　　　　　　　　　　　　　　　　——菲立普・克婁代

我慢慢地爬上了山脊，訝異於此刻的高山反應僅是輕微異常，沒有惱人的頭痛，除了心跳加快與稍重的喘息，我仍可享受晴朗早晨高原的美景。恣意看著百靈鳥大方地在四周嘰鳴著，而圓滾滾的山雀更肆無忌憚地穿梭，天上還有一隻老鷹優雅地盤旋。昨午剛抵此處時還看到了一群藏原羚驚慌地奔離此地，我的驚訝可不低於牠們，以往在甘孜州離公路不遠之處可是見不到牠們的。

山稜線上有堆砌著一座嘛呢堆，這裡並不是往來過路的通道，估計是間或經此的牧民趕著牲群日積月累所堆疊成的。嘛呢堆與背後角錐型仍有殘雪的山頭形成了小與巨大的懸殊比例。四千六百公尺的海拔高度，腳下紮營谷地零星的帳篷與越野車有如餅屑在下方點綴，小溪的起源則是一個近五千公尺喚作拉烏的山頭。

我默唸著六字真言，陸續為家人與自己增添幾塊石頭上去，更也招呼著下方的黃效文上來此地。歲月已經明顯在黃效文的身上加了標記，他不再像早些年我

們共同溯長江、瀾滄江、黃河與怒江源時，總是努力地走在前頭，嘗試扮演著稱職領隊角色。而如果時間落在一九九〇年代時，我倆還曾探索蠻荒高原，如何各自駕著車輛橫穿藏北無人區，如何在阿爾金山保護區闖蕩。如今單單這段兩百公尺的垂直落差，異常地花了他一個半小時的時間。青藏高原是平等與勢利的，不管任何人，一律享有慷慨的壯觀景致與嚴峻的氣候挑戰，並挑剔地歧視上了年紀的生靈。

黃效文原本招呼我短暫脫離日復一日辦公室生涯的提議──尋訪位於西藏境內的伊洛瓦底江源。這對一起與他探索了數條大河源頭的我，著實有著莫大誘因，但近日的西藏察瓦龍區的大片土石流掩埋了部分公路，又擔心雨季將至，如果入山受困將很難即時脫身，當然還有對於台灣人與外國人入藏的層層管制之諸多顧忌。

多年的探險旅行訓練，隨時備有許多應變計畫，山不轉路轉，路不轉人轉。於是從原本的溯源一改為至青藏高原東南方的四川甘孜藏族自治州旅行，我們拜訪位於理塘、新龍與德格等甘孜州境內黃效文曾經有過項目的各縣寺廟，再伺機而動。

這個谷地當地人稱為塔呷，昨天有見到幾頂白色帳篷羅列在山谷入口。帳篷鄰近沒能見到牲口，我們判斷這是一群挖蟲草的藏民，在為期一個月的蟲草季節裡的棲身之處。

格桑曲佩領著一家與鄰居等十人，側身在草坡上，專心地注視著灌木叢裡的所有一草一

雪山深谷旁的藏傳佛教寺院，千年來撫慰著惡地生活的高原子民。

石渠縣的塔呷谷地，我們營地背後是海拔近五千公尺的拉烏山。

木。冬蟲夏草生長在三到五千公尺雪線附近的高山草地灌木帶。夏季，蝙蛾蟲卵產於地面，經過一個月孵化變成幼蟲後鑽入潮溼鬆軟的土層。土裡的冬蟲夏草菌侵襲了幼蟲，在幼蟲體內寄生直至其死亡。經過一個冬天，到第二年春天來臨，黴菌菌絲開始生長，到夏天時長出地面，外觀像是一根小草，幼蟲的軀殼與黴菌菌絲共同組成了一個完整的「冬蟲夏草」。

格桑曲佩說他不是此處鄉里的人，所以來此採蟲草一個月要交兩千元人民幣的草場費，即使是同行賺外快的小孩也要交個幾百元。他家有一百頭犛牛已算是藏區牧區裡中等規模的牧民，但每年這一個月採蟲草季節，才是家裡最重要的經濟來源。他去年採了七百根，也有著近萬元人民幣的收入。連他揹著襁褓中嬰兒的太太，也是辛勤地匍匐在地上，沒人願放棄這個菩薩賞賜藏民的賺錢最佳機會。

我們從雲南香格里拉出發，翻越大、小雪山山脈，下入四川甘孜州的鄉城。在青藏高原上前後旅行了二十五年時間的我，如果論及風景與文化豐富度，東南部的橫斷山區應是最佳。翻上了山頭就是放牧的高山草甸區，犛牛點綴在草坡上，綠意開始盎然，而下退到森林線，此時是高山杜鵑盛開的季節，粉紅的花蕊增抹了草原的多彩。我照例尋找熟稔的黑褐色牛毛帳篷(或稱黑帳篷)，卻也如同青海等地的高原一樣，已逐漸被輕便的白色

塑膠帆布帳篷所取代。

而兩山中的河谷，許是長江、或是瀾滄江的支流，沿著河谷的幢幢民舍，是鄉如歐洲阿爾卑斯山裡的小山村。即使多次親臨，仍著迷並讚歎如此偏鄉如何能維持如此特殊的審美觀，並善於利用自然資源、就地取材構築出特色的藏樓。構建梁架的木柱來自當地山林，夯築牆體使用黏度較強的棕壤土，一般使用年限達上百年。此外能防日晒又防水的牆體上白色「阿嘎土」和用於刷木門窗的紅色顏料，都是利用產於當地的礦石。

白色原本是藏族的神聖色彩，傳統上白色的建築物僅限寺廟所用。一八一一年任「甘丹赤巴」(甘丹寺住持，格魯派的領導者)又是九世達賴喇嘛的經師赤江活佛，便是鄉城桑披嶺寺的主持活佛。據說因赤江活佛出生在鄉城，又在鄉城的桑披嶺寺修行得道，於是達賴九世下了一道命令，准許鄉城的房屋包括民居可以使用白色。

一七〇六年，六世達賴倉央嘉措的詩歌：「潔白的仙鶴，請把雙翅借給我，不飛遙遠的地方，只到理塘轉轉就飛回。」預示了七世達賴將降生於理塘。一七〇八年，第七世達賴降生在理塘縣車馬村仁康家。

早於一九九〇年即來過理塘的我，從一九九五年到二〇〇八年間執行培訓「馬背上的醫生」計畫即以此為基地，最終幫四倍半台灣面積大的甘孜州落實了三百二十六位村醫。

貌不驚人的蟲草是部分藏民最重要的經濟來源(左)。格桑曲佩一家在草坡上匍匐挖掘蟲草(中)。學童合影。教育讓藏民能跟上時代，有了可與人競爭的未來(右)。

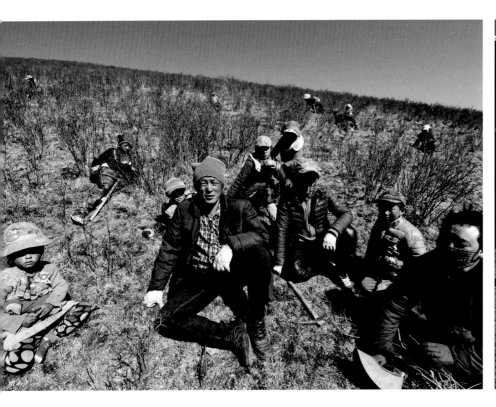
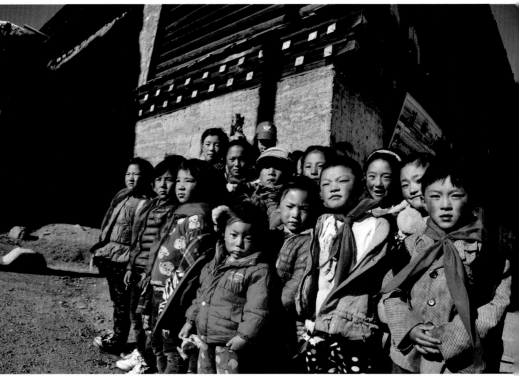

白色是藏民的神聖顏色，鄉城以白色的藏房著名(左)；理塘縣城
流行服飾商店的櫥窗，對比著一旁休息的老人(右)。

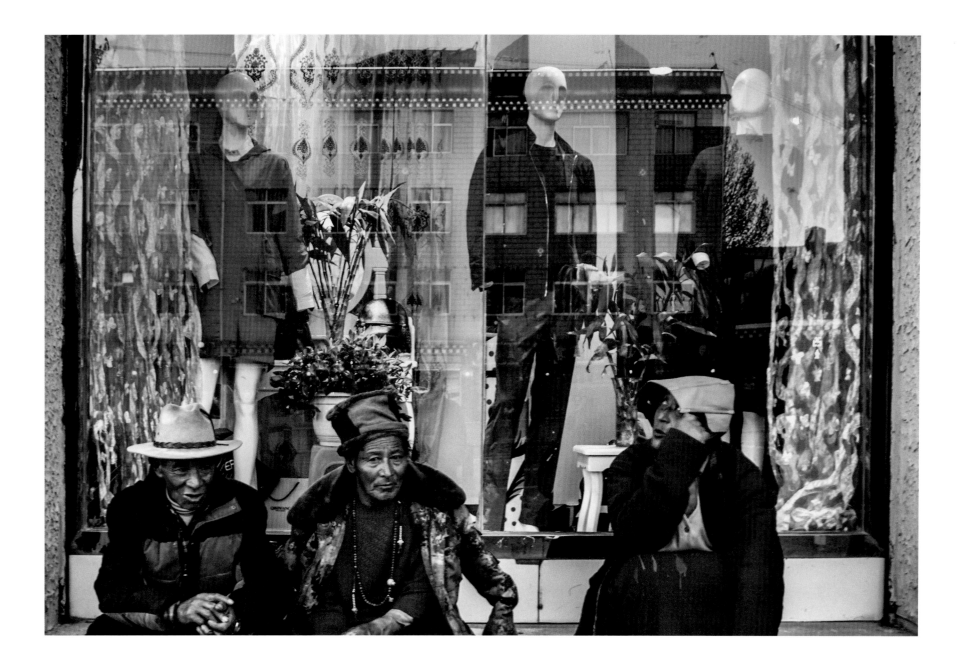

算一算離上次進來也有八年的時間，三千八百公尺海拔的縣城一樣開始迎接經濟轉變的洗禮，環城邊多修了一道連接川藏南線的公路，城裡有著大片玻璃櫥窗的商店更多了，櫥窗內人型模特兒紛紛著上內地流行的服飾，緊盯著傳統服飾轉著手中經輪在窗外席地而坐的老人，唐突的感覺更是鮮明。

二十餘年前結識的老友羅曲佩仁波切當年曾感慨：「當外面的世界像火箭般的速度前進，我們藏族仍然在原地踏步！」如今，穿越川藏公路南北線，嶄新的柏油路面，我們更可高速奔馳，而路旁的鄉鎮市集，還是間歇可搜尋到手機的訊號，我一邊看著雜誌社裡傳來的回樣稿，一邊貪婪地看著沙魯里山脈的壯麗雪峰。回想起一九九四年執行「馬背上的醫生」計畫之初，一行人如何在川藏南北線的土石路上風塵僕僕地穿梭兩個星期，夥伴邱仁輝醫生終至康定賓館才以手搖電話座機幾經轉接回台與妻子報平安，這個失聯記讓我接下來幾年對邱太太多了一點愧疚！道路與通訊的改善讓高原終於與新世紀接軌，從建設中的硬體，到大街兩旁林立的商店，再到手機與通訊的便捷，現在的高原也不再是以往的高原了，但經濟發展如同一把兩面刃⋯⋯

理塘縣城內的仁康古屋，也被稱作「七世達賴故居」。仁康家族引以為傲，因為這裡曾經有包括七世達賴喇嘛格桑嘉措、蒙古國師三世哲布尊丹巴等三十二位大小活佛誕生，

這在藏地實屬罕見。

仁康古屋的主人紮西活佛是舊識，這麼多年來嘗試蒐集歷任家族活佛的遺物，古屋除了宗教功能外，也有兼具文物博物館的概念。而也因為擺放著珍寶，二〇一四年曾遭小偷入侵，一夕之間損失不少文物，但隨後又神奇地破案。「小偷說他們騎車時眼前突現黑影，於是摔車，兩人意見不合又打架，想歸還又不太甘心⋯⋯」紮西活佛有了結論：「一定是我的護法神現了神通，因為案發後我一直虔誠持咒唸經。」「破案後，小偷的妻子馬上離婚，帶著兒女搬離，無顏留在家鄉。對藏族人來說當小偷已是不光采的行為，進寺廟偷竊，更是人神共憤！」

「唉！傳統上寺廟是神聖的，都是百姓捐給寺廟的說。」紮西自語著。

理塘長青春科爾寺是康巴第一大格魯派寺院，由三世達賴所創建，曾有稱曰：「上有拉薩三大寺，下有安多塔爾寺，中有理塘長青春科爾寺。」在我數十趟往返理塘期間，總會抽個空進寺廟裡。我喜歡看寺前方轉繞嘛呢堆的信徒，我喜歡進到黝黑大殿裡膜拜著鎏金的彌勒佛像。當鄉民的收入轉好時，將寺廟修得更好就成了信徒們的心願，更是歷任堪布(住持)的重責。曾任長青春科爾寺堪布的羅曲佩仁波切與其兄香根活佛就曾耗時募資重修大殿，我也曾目睹了農閒時刻，信徒們自動前來布施勞力協助寺廟的興建。但

仁康古屋內供奉為達賴喇嘛準備的法座，袈裟嵌上擬人大小的照片，仿如達賴在座。

酥油即犛牛乳製成的奶油(左)；點酥油燈可明善與非善之法(中)。長青春科爾寺大殿重修工程，在防塵塑膠布上方的是宗喀巴像(右)。

二〇一三年又因電線走火毀於一旦，除了慶幸僅少數僧人因搶救珍貴文物而受傷是不幸中的大幸外，負責重修大殿的前任堪布羅曲佩並沒氣餒，很快投入經費的募集與工程的啟動中。重建的大殿工人來往忙碌異常，這回除了電路特別加強外，還設計了地下停車場，貴賓可下車搭電梯直入大殿，預計再一年即可峻工開光。

三一國道上兩旁的著名古寺依舊雄偉林立，甘孜州的宗教地位甚是特殊，九世紀藏王朗瑪達滅佛，僧侶被迫東逃康區(昔西康省，約莫今天四川甘孜州與西藏東南)，百餘年後佛教再由康區回傳入西藏，也因此甘孜州有著藏傳佛教的各教派寺廟，七十餘萬的藏民仍以格魯派(黃教)的信仰為大宗。如今每座寺廟的規模又擴大不少，而幾乎所有的寺廟都裝上了金光閃閃的金頂──銅鎏金的金屬瓦面。而新建的寺廟更多，大大小小的寺廟隨著區域經濟的好轉，成了最鮮明的表徵。

我們一行沿著雅礱江上游的河谷上路上行，恣意地看著天空中飛翔的黃鴨與斑頭雁，河邊的灌木叢偶可窺見黃鴨親鳥自在地帶領著十來隻幼雛覓食。我們正納悶著在環保意識普遍抬頭的今日，為何鷹隼仍是如此稀有？二〇〇五年長江源之行旅經之處，在路邊的高壓電塔下總是堆積著因觸電而亡的遺骸，而時至今日，我們仍輕易發現電塔下觸電而亡的鷹隼屍體，少了大自然的天敵，這也解釋出為何此處草原仍是鼠輩橫行！

江邊雄偉的哲嘎寺傳來小紮巴的嘻笑聲，下午陽光美麗，白馬格塞所管教的三十餘位年歲不一的青少年，利用課暇正在佛學院前廣場清洗僧袍。西藏自治區和其他藏族地區的有關當局嚴格執行長期法規，寺院僅接受滿十八歲的成人出家，為的是要防阻青少年與兒童進寺院出家的傳統習俗。然而，大部分寺院總有一些年齡未滿的小僧人。這群寺廟佛學院學生的經費多來自旅外的活佛供給，每個學生仍享有寺方定期發給的零用錢。

位於西藏昌都江達縣北端的琼柯寺，得從石渠縣的洛須鎮越過金沙江上的吊橋進入。孤懸西藏一隅的琼柯寺，仍無公路與西藏通聯，進出總得借道四川，即令如此，每回進出總得由西藏的公安登記後才放行。

二○○八年三月，青藏高原上爆發廣泛的示威遊行，在五百多起抗議活動中，有數百名藏人被打死，五千餘人被捕，千餘人失蹤。中共部署准軍事部隊鎮壓騷亂，同時間對寺廟的管控更趨嚴格。而自二○○九年起，藏人陸續開始以自焚來抗議，至今年六月，已經有了一百五十例。今日如要進入西藏境內，連中國公民都得事先在戶籍地申請入藏證。而為了防止青海與甘孜州的藏人與西藏的藏人串連，採取比漢人更嚴格的管控制度，嚴格規定入藏期間限住的飯店等。琼柯寺附近的村民連到對江石渠縣洛須鎮上採購，都得一一登記，省界進出如同穿越國境般嚴格。

土木寺前的人工樹，插滿了鮮豔的塑膠花(左)，佛學院的小紮巴(沙彌)利用課餘，清洗袈裟(右)。

琼柯寺的六十餘名僧人在大堂前辯經，一時沸沸揚揚好不熱鬧。格魯派僧人幼年就要開始學習辯經，透過辯論來學習及引證所聞學的佛法。這是師法釋迦牟尼曾與外道辯論多次取得信服而投向佛法的事蹟；而唐玄奘大師遠赴印度，亦曾與僧眾辯經獲勝，取得印度各派僧眾的敬重。

喇嘛辯經的過程主要以兩種根據作為討論基礎，其一是「因明邏輯的思辯」，以大家普遍公認的道理來做推論基礎，依照因明學進行邏輯的推理而發出質詢；其二為「引用經典」，從共同承認經典當中，引用佛陀及古德聖賢所詮述的文字，如此交叉比對，可以推敲出許多經文中的細微意涵，從而對佛法教義產生討論。辯經也是對喇嘛的水準考核的主要手段。辯經時可以一對一，也可以一對多，進行過程中配有一些手勢，擊掌時右手向下拍代表降伏邪見，左手上揚代表提弘正見。

以戒律嚴謹聞名的琼柯寺堪布四朗培吉尊鼓勵素食，並注重威儀，遠近有二十多間寺廟都自動歸屬於琼柯寺。

問及寺院僧侶人數？「這不好說。」四朗培吉尊耐人尋味回答。「你們車子還沒停好，公安就來問我，你們是誰？來的目的？」中國官方二〇〇九年公布西藏自治區和甘肅、青海、四川和雲南省有三千座藏傳佛教寺院，擁有十二萬名僧尼。西藏自治區有

一七八九座寺院，四萬六千名僧尼。但是，據中國西藏研究中心的統計資料顯示，除西藏自治區以外的藏區共有一五三五座寺院。僧尼的數量並不準確，雖然出家的僧人都得有僧侶身分證，但寺院多少都會收容未註冊的僧侶，且大部分寺院總有一些未成年的僧人。因此，許多寺院存在兩個人口數字：政府所允許的僧侶官方人數，以及實際人數(這可能是官方數字的兩倍甚至更多)。

二〇一一年九月，西藏自治區頒布《關於加強和創新寺廟管理的決定》，包括在各寺廟建立寺廟管理委員會、黨組織以及常駐幹部，並且在各寺廟實施「九有」工程，使之有毛澤東、鄧小平、江澤民、胡錦濤的領袖像、五星紅旗、報紙、文化書屋、廣播電影電視、路、水、電與通訊覆蓋。「其政策用意顯然是要以黨書記取代堪布主持寺務，用共產黨領袖像取代達賴喇嘛法相，以政治介入宗教。」藏族作家唯色在《樂土背後，真實西藏》書中，一針見血地指出。

創建於一九八〇年，位於色達縣的喇榮寺五明佛學院是中國最大的佛學院，僧舍壯觀，連綿數公里布滿了密密麻麻的小木棚屋，是致力於研讀佛經的僧人的學習聖地。佛學院分長期學習和短期進修，長期學制六年，學員通過各學科的考試、立宗論和口頭辯論考試，將可獲得堪布(法師)學位。中共第六次西藏工作座談會以及第二次全國宗教工作會議

辯經依因明學的邏輯推理方式，辯論佛教教義的學習課程，是藏傳佛教僧侶學習顯宗經典的方法。

的內容，卻要求在二〇一七年九月前，將喇榮寺五明佛學院的人數控制在五千人以內。據境外傳媒報導，當局要求至二〇一六年十一月前驅離二千名學員；至二〇一七年九月，將有超過半數學員必須離開。

在我們進入巴塘縣境內，也因為與西藏接壤而增加了敏感度，出現了少見的檢查崗哨，我們得一一出示身分證明，崗哨上的條文中明列，僧侶除了要有僧侶證之外，也要有出寺證明。

藏傳佛教僧侶的閉關是身居密室，集中時間修鍊的一種方式。閉關的要求是身居密室或深山巖洞，清淨眼耳等六根，集中精力修持瑜珈行、觀想、誦咒或念佛等，完成規定程序，獲得相應成就。仁康古屋的紮西仁波切在雲南的達摩祖師洞旁閉關，民間傳說達摩祖師曾在此面壁十年而成佛，在洞壁上留下面壁影像、留下頓足成窪等聖蹟，因名達摩祖師洞。大約在清初，信仰佛教的人們沿崖壁疊木為基，依洞築成禪房數間，達摩祖師洞就成為佛教徒們朝拜的聖地和修鍊的場所。

因為有其他同道法師來訪，我也趁機與他談了關於閉關修行的種種，他談及他從印度回來的上師格西昂旺曲達從小如何教導他閉關，如何看淡世俗之事專行修行，如何持咒來為地方與百姓祈福，最終如何成為大智慧者。

從揢西閉關之處的窗口住外看，這青藏高原東南一隅，河谷青山交疊如畫，三千公尺的海拔下一派雲淡風清，世事如浮雲。牆壁上懸掛一幅大威德金剛唐卡，仁波切說必須唸經多遍後，再觀想，一旦感念到大威德金剛的慈悲力量，他自身的能量會被注滿。我說這是他的充電之旅，他也哈哈一笑。

從一九九〇年初次踏上高原，彷彿進入一個中古世紀的國度，白雲蒼狗間，不曾停下青藏高原的旅行，我一路觀察著這片土地快速地現代化，從泥土路成了柏油馬路，從山洞與橋梁的穿鑿與搭建，看著他們胯下的馬兒如何改成摩托，看著他們游牧期間的犛牛毛黑帳篷如何成了塑膠布的白或綠帳篷。看著如今人手一機的手機文化，如何能想像早些年縣城到鄉間僅為了傳話，就得開個來回十小時的車子。看著原沒機會上小學的幼童，能紛紛揹起書包進學校。看著生態教育的被重視，野生動物逐漸能在草原上奔跑。

但經濟上的轉變，仍無法改變千年來藏族人對宗教的認知，而中國政府的唯物共產主義，更無法真正理解藏傳佛教徒的唯心信念。青藏高原上的藏族，曾因大自然的絕對高度，成就了它的獨特文明，也因為人為的政治竹幕，阻隔了它與世界接軌的機會。而如今儼然有著回歸到上世紀六〇年代，嘗試用公權力斷絕與外界的接觸。西藏僧侶閉關是自我修鍊求精進，藏民對宗教信仰的追求也是千年的傳統；而如今的中共政府強勢關閉

作為，卻讓藏民成了二等公民，民怨累積，原本世人所追尋的「香格里拉」，如今卻成了一個張力十足的壓力鍋。

達摩祖師洞也成了信徒朝聖的熱點，有一道轉山徑長三公里，小徑上滿是嘛呢堆與經幡，轉山祈福與前兩者都是本教的遺俗。這些幡布印滿了密密麻麻的藏文咒語、經文、佛像、吉祥物圖形，又稱「風馬旗」。在大地與蒼穹間飄蕩搖曳的風馬旗，接壤了天與地。藏民認為天上的贊神和地上的年神，經常騎著風馬在雪山、森林、草原、峽谷中巡視，保護雪域部落的安寧祥和，抵禦魔怪和邪惡的入侵。

不僅在這轉山徑上，今年旅行沿途所見的經幡，無論是在山巔或是河谷，數量超乎尋常！在初春的高原上，當綠意悄悄換上新色，這些人們刻意裝飾的爭豔，應是祈求天神的福庇，保佑雪域之春早日降臨！

達摩祖師洞的轉山徑滿綴著五彩風馬旗。藏人咸信能保護雪域安祥，抵禦邪惡入侵。

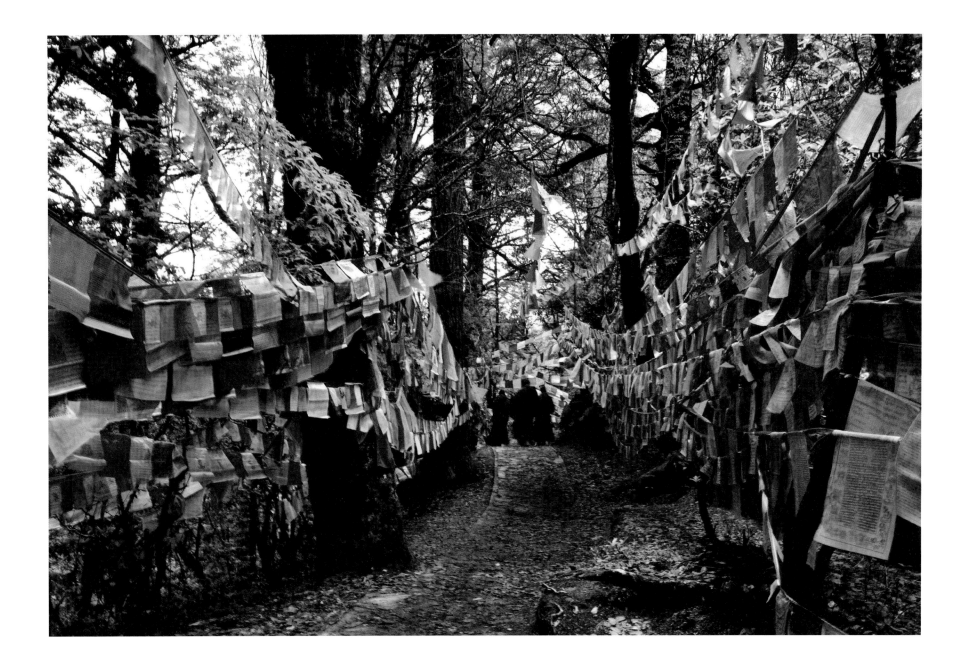

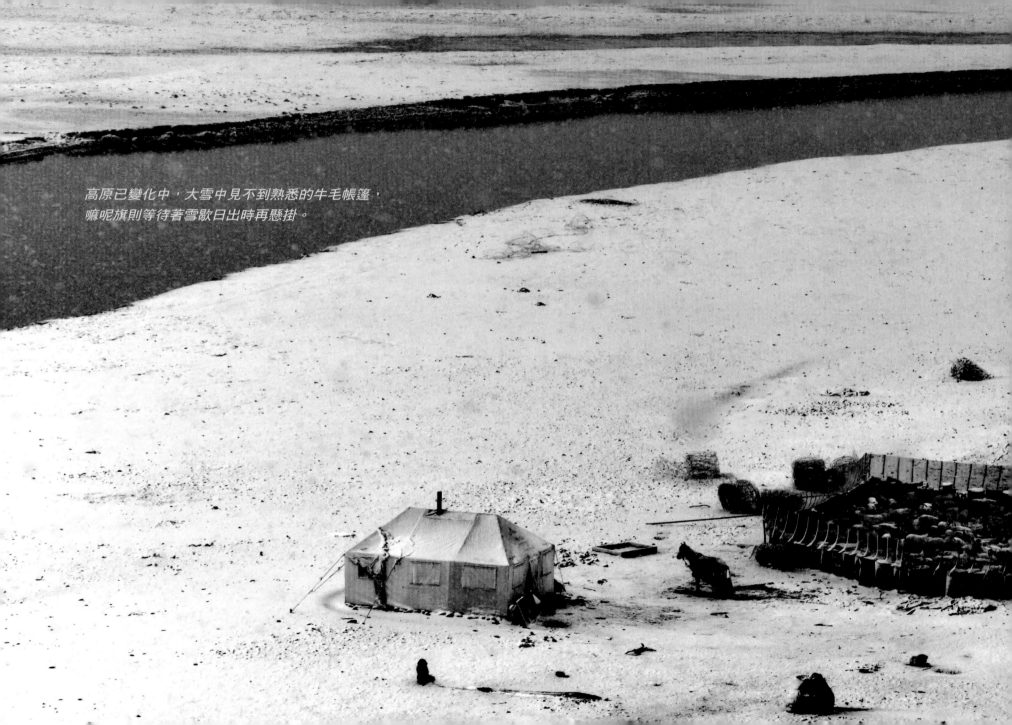

高原已變化中，大雪中見不到熟悉的牛毛帳篷，
嘛呢旗則等待著雪歇日出時再懸掛。

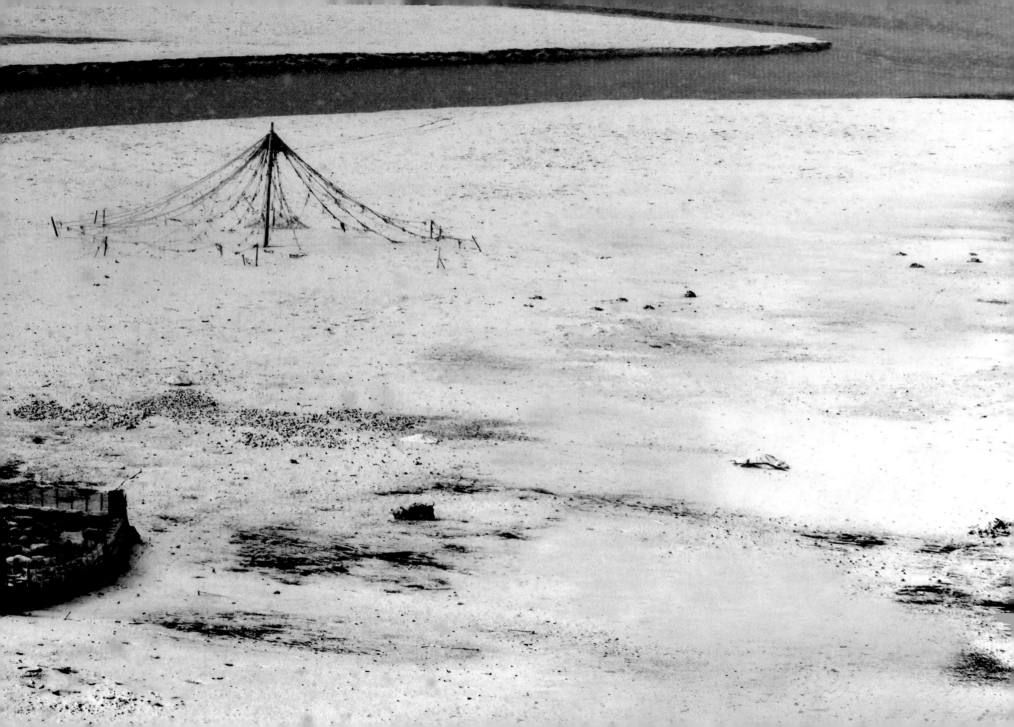

大海 島嶼 叢林——菲律賓馬丁洛克島濱海生態

水深及胸，在螃蟹船導潛胡利歐的指點下，我翻身入水底，因水波擾動揚起海底白沙，海水頓時有些混濁。白沙下隱藏一個小石穴，穴中有一叢隨著潮水搖曳的海葵，兩尾小丑魚浮游其間。我將水中相機稍微逼近了點，牠們可是全力防衛，不停地啄著入侵牠們領域的相機，隨後隱入海葵叢裡，見我沒退卻後又復出攻擊。

我站起身子趁機換氣，並愉悅地檢視著剛拍的照片，感動的是從來沒想到在這麼淺的水域，尤其來往不算少的遊客踩踏中，猶可目睹小丑魚生氣盎然地生存。這時雙腳傳來點點的刺痛感，原來是幾尾較大型的雀鯛，也因不滿我踏進其領域，採取主動且持續性的攻擊。

這片被稱為「隱蔽海灘」的景點，位於菲律賓愛妮島市外的馬丁洛克(Matinloc)島一處海灣。愛妮島原名為EL Nido，因白沙海灘、珊瑚礁、石灰岩懸崖聞名於世。鄰近的四十五座海島皆為石灰岩峭壁地形，峭壁的縫隙吸引了大量雨燕前來築巢，而Nido在西班牙語中就是「鳥巢」的意思。這處凹型的海灣，退潮時就形成一道長型淺灘與中間的潟湖。遊客們所搭乘的螃蟹船先錨於外灣，再游泳三十公尺，就可在長約一百公尺、寬為二十公尺，水深一公尺的淺灘漫步。

中段就是隱蔽其間的白沙灘所在。擁有豐富自然生態的愛妮島，在《康泰納仕旅遊家》「世界最美麗的二十個海灘」中排名第一。法國海洋學家賈‧庫斯托(Jacques Cousteau)將這座鮮為人知的島嶼，描述為他曾經探索過的最美麗所在。然後是亞歷克斯‧加蘭(Alex Garland)，他從棕櫚樹環繞的海灘，隱蔽的潟湖和珊瑚礁中汲取了靈感，並將其轉變為小說《海灘》(*The Beach*)，該電影後來由李奧納多‧狄卡皮歐(Leonardo DiCaprio)主演。

菲律賓政府早於一九九八年就將愛妮島納入海洋自然保護區，轄有三萬六千畝陸地與五萬四千畝的海域，且制定相關法律保護境內生物多樣性、地質構造及水資源等。在自然保護區內，人類的各種活動受到不同程度的限制。

原本的愛妮島市區，腹地狹小，但因大批遊客湧入，當局最終禁止車輛進入市區，所有遊客都得換乘三輪摩托車入市。而想進入水域遊覽，更得提前一天完成登記並繳費。翌日清晨，我們與其他遊客耐心在沙灘旁等待載客的螃蟹船，在海岸警衛隊的號令下依序進出。上船後，隨船的導潛胡利歐也再三要求浮潛遊客得注意腳下脆危的珊瑚礁生態，在保護區水域中，這個熱帶島國竟一反過去給人熱情閒散的刻板印象，努力地轉化成為盡職的生態守護者。

先前我遊覽了於一九九九年被聯合國教科文組織(UNESCO)評列為世界自然遺產的公主港

水手導引著螃蟹船，登陸菲律賓本田灣內的一個小沙洲。

因為相對便宜便利，三輪摩托車成了菲律賓最常見的大眾交通工具。

地底河流國家公園。公園每日限制九百位遊客入園，嚴格執行沒有許可證就不開放入園的政策。參訪的遊客得先忍受搭半小時海上螃蟹船的顛簸，再徒步個十分鐘，然後排隊在洞口邊鵠候一個多小時，最終才能搭上船伕兼導遊駕駛的十人座小螃蟹船進入地底河流參觀。

面積約五十八平方公里，包含約八公里長的地底河流的國家公園，開放給遊客參觀的河流長度約四‧三公里，而這已是世界最長的可供參觀的地底河域。洞穴壁頂挑高六十公尺，宛如天主教教堂圓頂的大洞窟，星羅棋布著大大小小可令人發揮無限想像空間的鐘乳石與石灰岩及岩溶景觀。

導遊再三要求噤聲與禁止任何人為光線，主要是避免干擾棲息於洞內數以千計的蝙蝠群與金絲燕，並保護脆弱的地底河流生態。但即便是重重限制不易進入，公主港地底河流國家公園仍於二〇一二年入選「世界七大奇景」。

老友黃效文近年來也將工作的重心轉移部分到了巴拉望島。他在離公主港市六十公里的茂用(Maoyon)河畔找了一塊十公頃的土地，興建香港中國探險學會的巴拉望中心，熱帶島嶼蓊鬱的叢林生態、上游逐漸消失的巴塔克(Batak)民族、一公里外的蘇祿海，三者相加無疑是探險者的天堂，激起了他對海洋的探索壯志，甚至打造了可供長時間出海的大螃

蟹船，準備一展雄心。

二〇一六年他曾帶領雲南的探洞團隊專程來協助地底河流國家公園旁的村落，探勘了村落周遭的石灰岩地洞，並製作了洞穴地圖、教育村民洞穴地質學與脆危的洞穴生態，最終村民能成功地向政府申請開放洞穴，建立了呼應鄰近地底河流國家公園的陸上「百大洞穴」景點，村民因觀光客的探洞收入，紓解了個人與部落經濟弱勢的窘境，進而自主性地維護洞穴周遭生態環境，相率進化成為綠色旅遊產業鏈的一環。

在巴拉望中部山區，有著滅族危機的巴塔克族，從一九六〇年代的六百多人到如今僅剩不到三百人，不喜與外人接觸的巴塔克人，因島嶼的逐步開發，隱蔽到更偏遠濃密的叢林裡。

巴塔克人以狩獵與採集維生，他們因為慣行的刀耕火種方式與現行保護區法律相牴觸，如今也轉為採集野蜂蜜與瀕臨絕種的貝殼杉樹樹脂及當地常見的藤條到市場販賣。深山裡的巴塔克人一旦採集完後，會編造簡易竹筏，將收成物順著茂用河漂流而下。嘗試將竹筏漂流當成另一項巴塔克人與當地旅遊業結合的綠色旅遊產業鏈，成了探險學會的課題之一。

上游的茂用河兩岸僅約十五公尺寬，一叢叢的竹林點綴兩旁，三艘剛從竹叢砍下並綁好

「公主港地底河流國家公園」，曾名列世界七大奇景(左)；需要涉水與游泳才能抵達的愛妮島上的「隱蔽海灘」，在世界最美的海灘中排名第一(右)。

的竹筏停在水邊，人力竹筏除了不會造成汙染，並可載人運貨外，航行到下游的竹筏拆解後竹子也可賣掉。竹筏的寬度則依載重來決定，並依著水流大小決定漂流的時間。淺水灘則是以人力推著竹筏疾行，水深處則用竹竿撐筏前行，如今因不是雨季，竹筏的流速不快，載著兩名乘客的竹筏，操作起來並不輕鬆，水深太淺，大部分時間得在深僅及膝的水域推舟前行。幾位來幫忙的巴塔克船夫，年齡從十餘歲到五十歲，皆是一身黝黑而瘦削的體態，估計每個體脂率肯定在十以下，這也說明了在叢林裡生活，肯定有很多體力活，但黃效文如此寫過：「據說巴塔克人從自給自足改變為採集物資到市場販賣，換取一些錢來買米、菸、酒與衣服等，這樣的改變減少了他們原先在採集食物與狩獵的時間精力。實際上，這些打亂了他們先前的飲食平衡。他們必須比以前更努力工作，因此他們的熱量攝取更少，結果他們的生育率下降而夭折率升高，他們的健康變差和人口減少，這真是文明介入的一大反諷。」中午在河岸用餐時，也發現他們食物量並不大，但他們對香菸的需求倒是無盡的。

除了水流聲，兩岸的蟲鳴鳥叫也是引人入勝之處，當地保育類的綠鸚鵡、犀鳥偶可飛越河川，而一路從上游尾隨著我們忽前忽後飛翔的白鷺，為此番行程增添了不少色彩。

茂用河兩岸層疊蓊鬱的植被，除了提供了最佳的遮陽效果，也為這趟旅途增加不少的戲

劇張力，精於採集的船伕，除了輪流推船外，大部分時間就是緊盯兩岸的密林處。果不其然，長於二十公尺削壁上的一株高聳舟翅桐上有一個隱蔽的大蜂巢，船伕們決定採集它，於是一會兒有人過河，一會兒有一抹煙冒出，這是他們用來驅趕蜂群的，手腳俐落地爬樹卸下蜂巢，隔河觀望的我們，對他們熟練地穿梭叢林、上樹與採下蜂巢，吮著新鮮甜美野蜜的當下，也約定著下次有機會更貼近地記錄巴塔克人採蜜的過程。

下游的茂用河椰子樹相率在兩岸挺立，紅樹林、亞答子則叢生於水岸，而河中三不五時載浮載沉落入水中的椰果，因為淡、海水交會，河面也多了一些撈補野生牡蠣的小舟，一對父母帶著子女扶著小螃蟹船，只見父親翻身潛入河底，一會兒浮出水面，將牡蠣丟入舟中桶裡，如果能堆滿桶子，賣出後將能有三百披索(約新台幣一百七十七元)的收入。橫越河面的大橋，聚集著一群嬉戲的青少年，三不五時由橋上一躍而入水中，從本田灣吹來的海風輕拂，天空盤旋著一群白鷺，熱帶的黃昏，一點也不急躁。

作為一個坐落於環太平洋地震帶上的熱帶國家，菲律賓常年飽受地震與颱風侵襲，然而其氣候環境也造就了豐富的自然資源與生物多樣性。

單是巴拉望島上赫赫有名的鹹水鱷，就常在茂用河的出海口溼地被發現。近年來島嶼南部捕獲的鹹水鱷更有將近五公尺長、重達五百公斤的紀錄。正式學名是「灣鱷」，又名

巴塔克人會將採集的作物以竹筏順流而下，抵達時連筏帶貨一起販售(左)；遇淺灘時以人力推筏而行(右)。

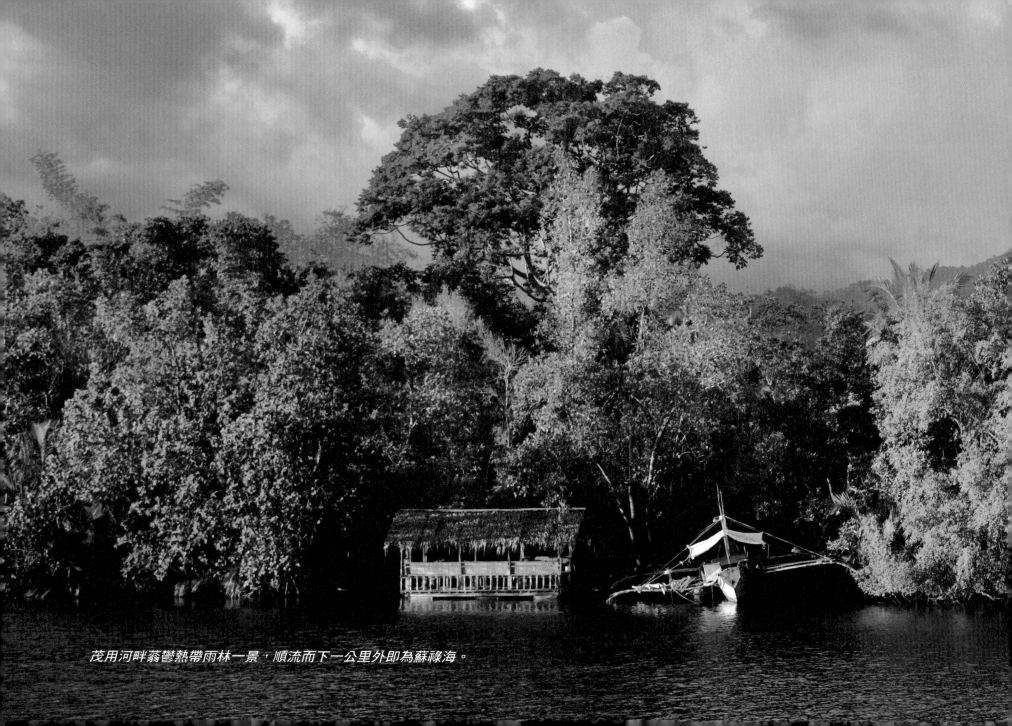

茂用河畔蓊鬱熱帶雨林一景，順流而下一公里外即為蘇祿海。

河口鱷，是目前世界上最大的爬行動物，在水裡移動的時速最高可達近三十公里，平均壽命約七十年。位於巴拉望市區內、前身為鱷魚農場的巴拉望野生動物救援保護中心，就成了這些當地盛產的鹹水鱷(*Crocodylus mindorensis*)與淡水鱷(*Crocodylus porosus*)的復育與保護所。除了鱷魚，園區尚有鬚豬與珍稀鳥類，例如當地特有的綠鸚鵡與巴拉望八哥，陪同我們的探險學會巴拉望中心經理喬塞琳就說，野生鬚豬可是時常出現在學會中心後面的果園。她不停地抱怨，曾經買來的八哥如何被復育中心強迫沒收，讓她每回來此總是嘗試尋認她的愛鳥。

巴塔克的船伕們很快地安排了一場採野蜂蜜的盛會，因為知曉探險學會將以高價收購野蜜，所以巴塔克人也就不吝將「預訂」已久的野蜂巢獻出。

我們沿著小路深入山區，一路上經過幾戶巴塔克的小木屋，屋頂由樹葉覆蓋並由竹子組成的高腳屋，屋內以火坑為中心，這類型非永久式房屋也是為了因應傳統刀耕火種的耕作方式的不定時搬遷。過去巴塔克人的遷移是為了避免耗盡族人生存的森林資源，反而形成一種有節奏地與自然生態系統互動的方法。雖然沒有電源，但每戶屋頂都有一、兩塊連著蓄電池的太陽能板，權充為與現代文明的掛勾；而路過的一戶人家小孩圍著一部掛著太陽能板的老舊筆電，興致盎然地看著卡通，也是在這片原始環境中唯一透露出

「文明」進逼的訊息。巴塔克人族群急速遞減中。主因是島內的大部分森林都被劃為保護區，無法再如以往恣意在森林中游牧；而外來的移民，更從文化上破壞了該群體。巴塔克人往往會與其他鄰族結婚。婚姻的模式通常不是遵循巴塔克人的傳統方式，所以「純」巴塔克人如今已很少見。

蜂蜜採集是季節性的，在三至五月之間特別有利。在當地最受歡迎的蜂蜜由稱為putiukan的蜜蜂所產。穿過層層密林，果然在採集者的指引下，我們才辨認出懸在樹上方的枝枒下，一片長一公尺、厚約四十公分，滿是蜜蜂的黝黑蜂巢。擔心遭蜜蜂叮咬，我們每人將自己包得密不透風。但採集者卻僅穿著短袖T恤打著赤腳，先俐落地隨手採集周遭的大葉植物，並將之綁成一束煙炬，身上揹了一條繩子綁了一個塑膠桶並帶著一把長刀，三兩下就徒手爬到了三層樓高的蜂巢所在。採蜂巢其實是危險的，需要高超的技巧。採集者爬上圍繞藤蔓的樹幹，直達樹冠。點燃驅蜂的煙炬，然後將蜂巢逐塊切開並放入容器中，以繩索垂下，由同伴收集。約莫十五分鐘後，整塊蜂巢就被分批卸下，而令人訝異的是採集者並沒有遭蜂螫的傷痕，在樹下拍照的我，也沒有受到任何一隻蜜蜂的叮螫，我開始懷疑這裡的蜜蜂是不叮人的。

據巴塔克長老所述，過去，野生蜂蜜先被收集保存，在季節性食物短缺時，作為部落替

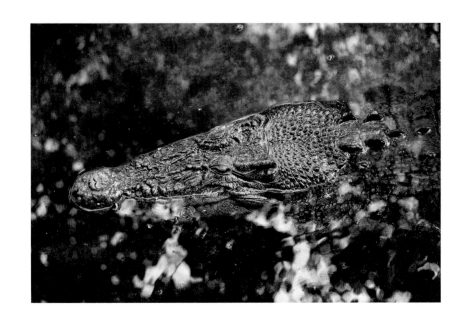

巴拉望島鹹水鱷可長至五公尺，重約五百公斤(左)。傳統的巴塔克人高腳竹屋，近年開始出現了太陽能板，也讓文明陸續進入了原始簡單的生活裡(右)。

代性食物的來源。如今，儘管蜂蜜營養價值依舊，但巴塔克人卻甚少食用，蜂蜜主要用來換購大米和其他生活必需品。

雖然巴塔克人喜歡離群索居，但我們路上卻碰到一位抱著鬥雞的巴塔克青年，快步往人煙稠密的大路方向前進，喬塞琳說他是去參加鬥雞比賽。鬥雞盛行在各鄉間，每戶總是有幾隻用繩子綁在家門口英姿煥發的鬥雞，不單是巴拉望，連我年前屢次行經的保和島也是如此，總結印象裡菲律賓的鄉下到處都是鬥雞。

「我是菲律賓總統費迪南德‧馬可仕(FERDINAND E. MARCOS)，根據《憲法》賦予我的權力，在此，我謹頒發總統令，(《鬥雞法》)成為本國法律的一部分」
——菲律賓《1974年鬥雞法》第1節

我記得三十多年前在印尼旅行時，鬥雞也是甚為風行，但一來除了血腥不人道外，二來又牽涉到大量賭金，所以東南亞各國紛紛禁止鬥雞活動，鬥雞也因此成為各國上不了檯面的地下運動。

但，菲律賓可不是這樣：我們的駕駛丹尼是喬塞琳的弟弟，每當我們在巴拉望各地旅行

時，進了加油站或是小休息站，丹尼總是習慣問一下當地人是否有鬥雞的場子，當然一定是換來喬塞琳的一陣嘮叨，她一再地跟我說，她弟弟總是把辛苦賺的錢投入賽雞無底洞般的賭局裡。

菲律賓人對鬥雞的熱愛，可從一個口耳相傳的玩笑得知：如果家裡失火，首先要救出的是鬥雞，其次才是老婆跟小孩。菲律賓人將其視為「國家運動」也是「國家文化遺產」，馬可仕在任期間，不僅實施了一部鬥雞法，還設立了一個「鬥雞比賽委員會」(Philippine Gamefowl Commission)，核發鬥雞場執照與鬥雞飼養的許可。

「鑑於，在法定假日、當地節日、農商和工業博覽會、狂歡節期間，仍然是菲律賓人普遍慣有的娛樂休閒，因此不應視其為商業活動，也不該為不受控制的賭博行為，而應視為本國的遺產，從而增加民族認同感。」
　　　　　　　　　　　　　　　　　　　　　　　　　　　　──《1974年鬥雞法》

在菲律賓，全國各處從大城市到鄉間都有合法的鬥雞賽場，所有的賭注也是合法交易。菲律賓每年還會固定舉辦馬尼拉國際鬥雞邀請賽，廣邀亞洲、美國等地的鬥雞隊伍前來競賽。參賽的鬥雞可從挑戰各個地方的賽事開始，並且爭取進入邀請賽的資格。進入大

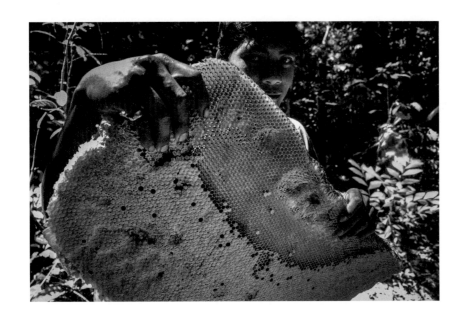

隱於密林的蜂巢(左)，採野蜂巢是巴塔克人傳統採集的重要經濟收入之一(右)。

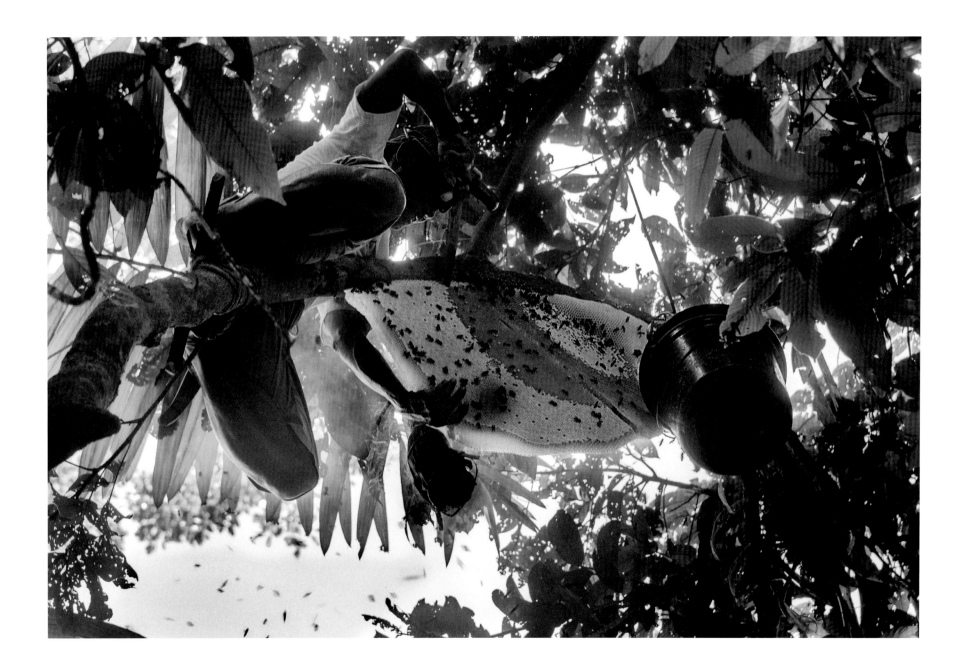

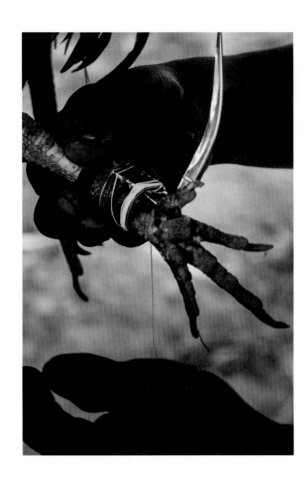

鬥雞在菲律賓是「國家運動」也是「國家文化遺產」。鬥雞後爪上的利刃不僅是金錢、更是生命揮霍的無情見證。

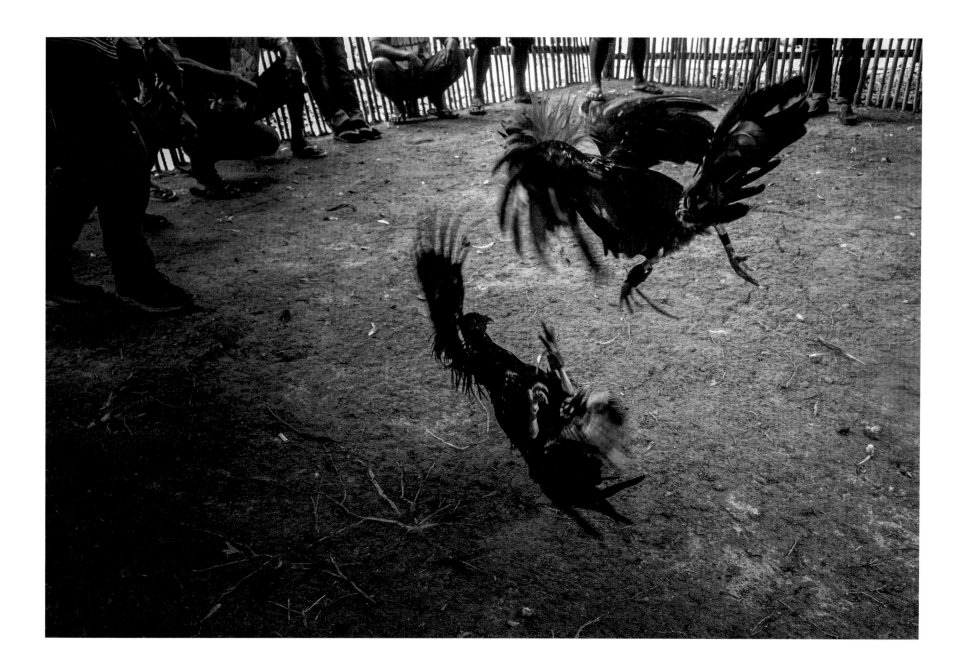

型規模的賽事後，一場比賽的賭金動輒數十至數百萬披索起跳，最後獲得冠軍的隊伍，最高還可以獲得一千萬披索(約六百多萬新台幣)的獎金。

因此在合法鬥雞的日子(法定假日、農商工業博覽會、狂歡節等)找鬥雞場是最簡單的事了，只要看到周邊空地停滿了機車與自行車的開放大木棚，一定有大群喧囂的群眾，最重要當然還有主角——鬥雞們，就知道有比賽正在進行。

飼主們習慣將雞攬於胸前，為了安撫愛雞情緒，除了三不五時地撫摸著，又為了不讓鬥雞過於安逸，還得找些潛在對手彼此「啄磨」一下，激其鬥志。這些可以執行比賽任務的鬥雞，從選蛋開始，可是經過一連串細心餵養與訓練的過程，通常一到兩歲的鬥雞是最合適比賽年紀。鬥雞場上，飼主們會依著自家鬥雞的體型來打點對手，配對完後，排入賽事。比賽開始先抓著鬥雞尾部讓鬥雞互看、互瞪，燃起雙方的鬥志，接著彼此互啄對方身體兩、三下，徹底激發鬥雞的旺盛殺氣，再由裁判抓著鬥雞站在場中央，放下的同時也是戰爭的開始。

鬥雞場上每場賽事限時十分鐘，分出勝負方可罷休；觀眾下注的賭金，也讓鬥雞場上充滿著賭客們的激情。菲律賓的鬥雞均會在雞爪上綁片利刃，只是鬥雞們應該不知曉牠腳上的人為利刃是致命的武器，幾回合飛撲纏鬥、刀光血影，往往在電光火石之間，輸家

便倒地不起。這樣的生死決鬥，也常有些運氣存在。在大型賽事中獲得三次以上勝利的鬥雞，將會被外界視為優質品種，保留作為配種專用的種雞。而血統良好的種雞，每顆蛋更可能有最高兩萬披索的驚人天價。

詢問一邊下注並專心投入比賽氣氛的丹尼，輸贏怎麼計算？「依大小場次來分，小場報名費一千披索，贏的至少有三千披索以上的報酬。」「輸了雞會如何？」「以往贏家可以吃掉牠，但現在鬥雞們都注射太多生長激素，沒人敢吃吧！」鬥雞場對鬥雞、飼主與觀眾來說毋寧就是程度不一的天堂與地獄之所在。男人拿到錢就去鬥雞場賭，想要贏得機會；飼主抱著鬥雞，一有機會就往鬥雞場跑，那更是金錢與地位的象徵。不消十分鐘：生死與輸贏淋漓盡致在鬥雞場上迅速地輪迴，大家有志一同盡情揮霍著，如同一旁生生不息的熱帶雨林！

傍晚坐在探險學會巴拉望中心改良巴塔克傳統木屋的長廊上，晚霞仍是絢爛，月亮與星星閃爍。看著茂用河上駕著螃蟹船返家的漁民，除了這些間歇吵雜的引擎聲，不歇的是紅樹林裡傳來各種蟲鳴與動物等大自然聲音。

搭機、轉機、六十公里的公路，換搭十分鐘的螃蟹船過河。

對一個亞熱帶島嶼來的旅客，這些經驗是有點熟稔，但又陌生。而離我這最近的小雜貨

店得過河再走個二十分鐘的小徑，像樣的超級市場或是如台灣盛行的小七(便利超商)，得到六十公里外的公主港市才找得到。但我卻享受與珍惜這相對原始的一切。

從二戰結束、曾經是亞洲民主典範的菲律賓，之後因為政治等因素，經濟發展變得緩慢，但緩慢卻在今日有著令人驚豔的成果，如自然生態的保存就令人羨慕。尤其在國際旅遊成為菲律賓賺取外匯的重要來源，另一著名旅遊景點保和島的華裔省長亞瑟·葉普就曾信誓旦旦地說絕不在島內發展汙染的工業，來確保島內的生態旅遊環境。保和島的一幕記憶猶是清晰：黃昏的小沙灣，一群小孩操著體型不成比例的螃蟹船從海上返回，他們熟練地推艇上岸，另外還拎了一串他們剛從海裡捕獲的珊瑚礁魚，而當時天邊竟懸著一道彩虹！

說來弔詭，已開發國家夢想的天堂美景──碧海藍天、雨林生態，卻在台灣鄰近的熱帶島國遍拾皆是，過往因為種種因素緩慢而來不及開發，如今卻成為珍稀的新資源。

我們習慣的「快」，是犧牲了太多代價，卻沒有究竟的心虛！

也許快不是王道，那就試著緩慢吧！

菲律賓的傳統「柑仔店」，消費者可以用最小單位貨幣購買商品。

保和島上的小海灣，戲水後的小朋友愉悅地將螃蟹船推上岸，當時天際正懸掛著彩虹。

(西藏帕羊 2001)

照見想想

作　　　者	王志宏
發 行 人	王端正
合 心 精 進 長	姚仁祿
叢 書 主 編	蔡文村
叢 書 編 輯	何祺婷
美 術 指 導	邱宇陞
美 術 設 計	黃昭寧
影 像 修 色	Alberto Buzzola、劉子正
出 版 者	經典雜誌 財團法人慈濟傳播人文志業基金會
地　　　址	台北市北投區立德路二號
電　　　話	02-2898-9991
劃 撥 帳 號	19924552
戶　　　名	經典雜誌
製 版 印 刷	禹利電子分色有限公司
經 銷 商	聯合發行股份有限公司
地　　　址	新北市新店區寶橋路235巷6弄6號2樓
電　　　話	02-2917-8022
出 版 日 期	2023年7月初版
定　　　價	新台幣1200元

國家圖書館出版品預行編目資料

照見想想/王志宏著. -- 初版. - 臺北市：
經典雜誌, 財團法人慈濟傳播人文志業基金會,
2023.07
面；　公分
ISBN 978-626-7205-48-8(精裝)
1.CST: 攝影集 2.CST: 生態攝影 3.CST: 西藏 4.CST: 青康藏高原
5.CST: 南極 6.CST:長江 7.CST:黃河 8.CST:瀾滄江 9.CST:湄公河

957.9　　　　　　　　　　112010749